色鉛筆
技法百科

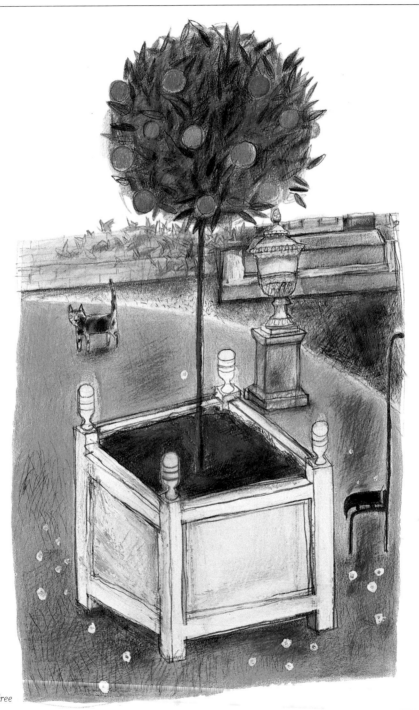

克羅埃 契斯,箱子裏的樹

CHLOË CHEESE, *Container Tree*

色鉛筆技法百科

朱蒂・瑪汀/著　陳育佳/譯

笛藤

THE ENCYCLOPEDIA OF COLOURED PENCIL TECHNIQUES
BY JUDY MARTIN
COPYRIGHT © 1992 QUARTO PUBLISHING PLC.
CHINESE EDITION COPYRIGHT © 1995
DEE TEN PUBLISHING CO., LTD.
ARRANGED THROUGH BARDON-CHINESE MEDIA AGENCY

原著作名：THE ENCYCLOPEDIA OF
COLOURED PENCIL TECHNIQUES
著　　者：JUDY MARTIN
原出版者：QUARTO PUBLISHING PLC

色鉛筆技法百科　　　　　　　　　　**定價750元**

中華民國85年1月24日初版第一刷
譯者：陳育佳
發行所：笛藤出版圖書有限公司
發行人：鍾東明
新聞局登記字號：局版台業字第2792號
地址：臺北市民生東路2段147巷5弄13號
電話：5037628・5057457
郵撥帳戶：笛藤出版圖書有限公司
郵撥帳號：0576089-8
總經銷：農學股份有限公司
地址：新店市寶橋路235巷6弄6號2樓
製版廠：造極彩色印刷製版有限公司
地址：台北縣中和市中山路二段340巷36號
印刷廠：利豐雅高印刷有限公司

版權代理：博達著作權代理有限公司
ISBN 957-710-221-2
● **本書經合法授權，請勿翻印** ●
(本書如有缺頁、破損、倒裝，請寄回更換)

目　錄

PART ONE
TECHNIQUES

PART TWO
THEMES

前　言

　　色鉛筆是帶領初學者認識素描和繪畫極佳的媒介。不但清潔，可隨身攜帶，使用方便，價格也較低廉。並且可在任何時間、地點使用。和顏料最大不同處在於色鉛筆不需輔助的材料或附加裝備，初學者只需要鉛筆和一些畫紙或小速寫簿，即可著手進行。

　　市場上有許多不同品牌的色鉛筆，每種品牌都有獨特的色澤和質地。它與我們幼時在學校使用的蠟筆是截然不同的。畫家使用的含蠟鉛筆、粉筆 *(chalky leads)*①可像顏料一樣畫在紙上，其質地輕軟而柔順，是使用上一大樂事；而且顏色種類繁多，可隨畫者巧思運用。

　　精通一、二種基本畫法，會產生令自己意想不到的成果，對於初學者不啻是項鼓舞。然而，這對看似簡單卻具多樣性的媒材而言，仍有多處需要探索。本書提供各種技法，透過畫家的示範和您自己實驗，完整地去探索色鉛筆的用途。但需記住，學習一樣新技巧和任何畫家運用的素材，都是一項挑戰，而不應該視為枯燥的事。色鉛筆的用法沒有絕對的對錯，其最終的目的是去享受進步和作品的成果。

茱蒂・瑪汀

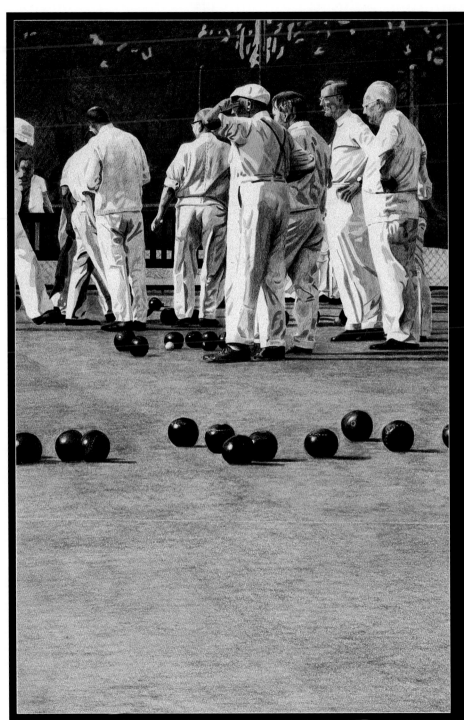

奈威爾·格雷姆，滾木球遊戲
NEVILLE GRAHAM,
The Bowling Green

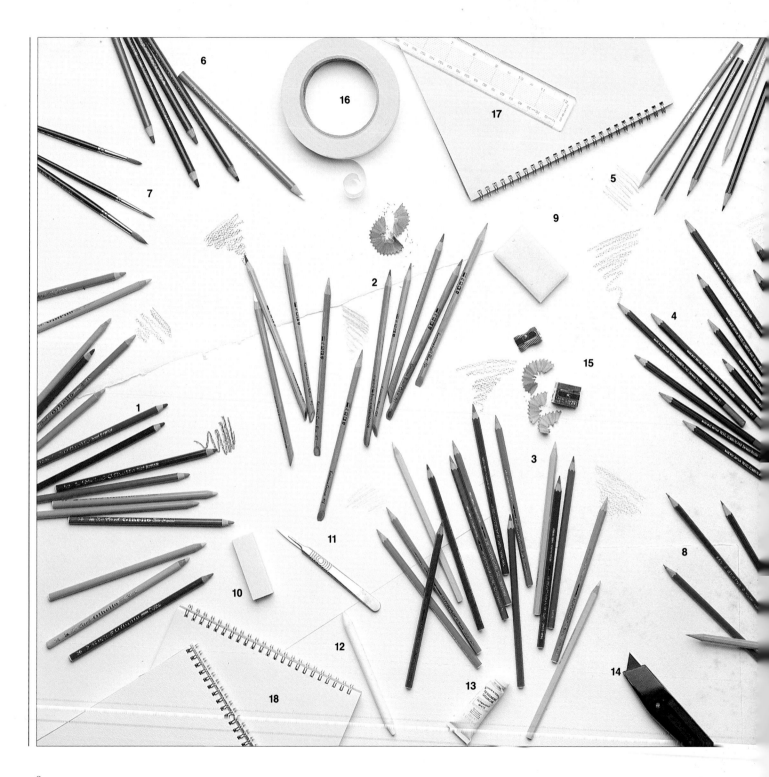

材　料

　　現今研究色鉛筆技法的畫家提供了高品質的材料，可從中選擇使用。每一種品牌的色鉛筆各有獨到的特性。市面上有零售，及整套買賣，因此可多方嘗試不同種類的筆。色鉛筆除了外觀上的差異，顏色類型也隨著品牌而有差異。購買時須注意這一套顏色的色彩範圍對您的表現是否足夠。

　　畫紙的質地也深深地影響色鉛筆的使用。有些人喜歡有紋理的紙張，因為粗糙面可防止顏色的脫落；有些人則喜用平滑的紙張，讓整個畫質端賴色調的搭配運用。一般便宜的圖畫紙可用來當作練習，通常也可用來完成原作。而使用有紋理的畫紙，最好先瞭解當初用水彩或粉彩時表現的效果，才能心裏有個腹案來發揮特殊的表現。

　　下面所列的是一些基本的原料，可視個人需要加入其它的材料。列出來的名稱意謂著工作室中的基本裝備，及市面上買得到的各種鉛筆。

1.粉筆　Chalk pencils　具柔細的質地，適合畫草圖及混色。
2.蠟鉛筆　Wax pencils　這種品牌可在柔和層次裏產生明暗濃淡的微妙效果。
3.水溶性鉛筆　Water-soluble pencils　能以乾、濕性運用，提供高質感的變化。
4.蠟鉛筆　Wax pencils　顏色濃淡分明，適合作線條、陰影及明暗的表現。
5.硬鉛筆　Hard pencils　精細鉛質所製，適合描繪複雜的線條及筆跡法。
6.鉛筆型粉彩　Pastel pencils　有顆粒狀的質地，就像粉彩一樣，只不過是鉛筆型式，可加以削尖使用。
7.水彩筆刷　Watercolour brushes　用於混合技法，及可使水溶性鉛筆所畫的部分作濕潤的效果。
8.製圖鉛筆　Graphite pencils　與色鉛筆作搭配，也用來構圖或描摹影像。
9.軟橡板　Kneaded eraser　可除去過多或不要的顏色，而無損紙面。
10.橡皮擦　Plastic eraser　用來修改及調和畫色的工具。
11.尖口刀　Scalpel　為削筆、裁紙的工具
12.紙筆　Torchon　調和及潤飾蠟質的顏色及粉筆的顏色。
13.白色不透明顏料　White gouache　完全不透明，畫於鉛筆筆觸上，並可作修飾用。
14.美工刀　Craft knife　用法和11尖口刀一樣，且更適合裁切厚紙、木板。
15.削鉛筆機　Pencil sharpeners　用來削尖鉛筆。
16.留白膠帶　Masking tape　有二種用途，一是在畫面上作留白效果，一是將畫紙裱於畫板上。
17.尺　Ruler　導引畫筆作直線或方型的描繪。
18.速寫本　Sketch pads　較紙張更方便作戶外寫生，在畫室內使用也適合嘗試各種技法的可能性。

技　法

　　當您開始準備一盒色鉛筆，您會發現每個不同品牌的特性差異甚大，有些品牌的顏色範圍較其它品牌更廣。色鉛筆的「筆心」若摻雜一種白色填充物，即形成不透明感；像白陶土（ *kaolin* ）或滑石（ *talc* ）而這些不透明體能將材料凝聚起來，形成色柱；加入蠟，則使用起來有平滑的特性。

　　顏色的特性、質地、效果之不同源於物質成分的差異。有些色鉛筆是硬質且半透明，有些是含蠟、會褪色，其它則是粉質且不透明性。

　　大部分的色鉛筆是一條細長的色蕊包在一層木頭裏，它可削成尖筆以進行細部描繪，或是弄成鈍筆來畫寬且平滑的線條。也可以買到切成方形的彩色條狀，它外表像硬質的粉彩，但具有色鉛筆的蠟質性。

　　以下所示範的技法，各種色鉛筆均可適用，否則會另外指示。唯一畫法不同的是水溶性色鉛筆，因為它被設計成像水彩性質，須加水使用，才能將顏料溶解，散佈開來。然而這種畫筆也可用在和其它色鉛筆相同的乾性畫法中。

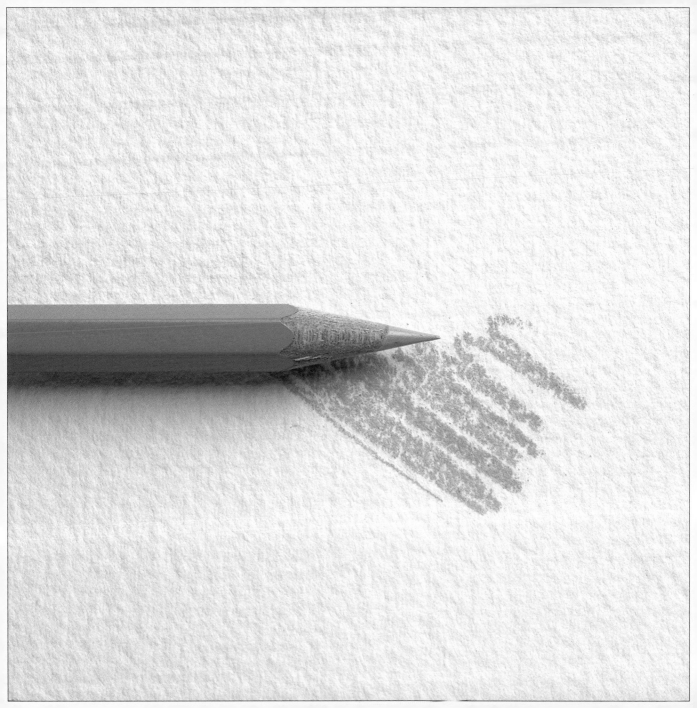

混色法

　　混合顏色的方法各有不同，使用的方法決定於使用何種色調，讓其「漸層效果」（gradations）經由「舖色法」（overlaying）多層舖疊而成。亦或加些鉛筆筆法以形成色彩的融合，像是線影法（hatching）和點畫法（stippling）一樣會造成視覺上的錯覺。

　　使用溶劑（solvents），可得到較接近液態顏料般的混色，「磨光法」（burnishing）則能提高明暗及舖色效果。了解各種畫法，熟悉不同的表面特性，之後便可選擇最合適的個人畫風。

粉質鉛筆混色
Blending with chalky pencils

1 粉筆的質地可以直接用塗擦的方式混色，從較淺淡的色彩使用隨意的「線影法」（hatching），再加上其它顏色來混合。

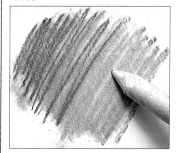

2 利用紙筆將顏色散開，並壓進紙紋裏；輕輕地且規律地塗刷鉛筆筆觸，也可用指尖或棉花棒代替。

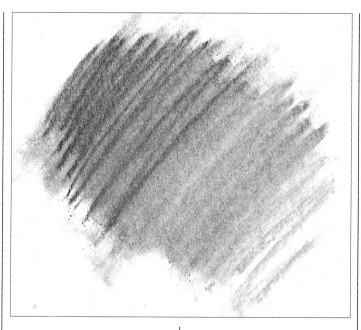

3 此範例中，相混的色彩仍可顯示原來的線影方向，但已成 為一種柔和且動人的表面效果。

4 混合平坦的色彩範圍，要先從塗刷厚實的「明暗效果」（shading）開始，然後用紙筆 將顏色交接的部分加以潤飾，使之融合。

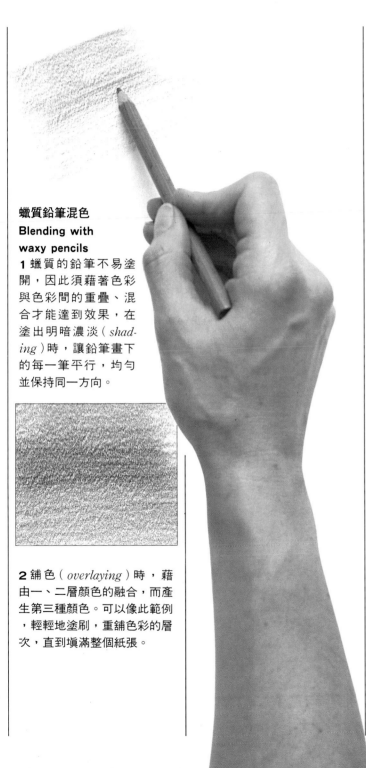

蠟質鉛筆混色
Blending with
waxy pencils

1 蠟質的鉛筆不易塗開，因此須藉著色彩與色彩間的重疊、混合才能達到效果，在塗出明暗濃淡（*shading*）時，讓鉛筆畫下的每一筆平行，均勻並保持同一方向。

2 舖色（*overlaying*）時，藉由一、二層顏色的融合，而產生第三種顏色。可以像此範例，輕輕地塗刷，重舖色彩的層次，直到填滿整個紙張。

3 另一種可選擇的融合法，是交叉的線條；以不同的顏色隨時改變手勢的方向，造成細密平行的線條。

馬色爾德・杜菲，
貝殼織錦畫（細部）
MATHILDE DUFFY,
Shell Tapestry（*Detail*）

畫面呈現山紅、紫、藍色變化的筆法和柔和的「明暗」（*shading*）及線影（*hatching*），隨著貝殼圖案的方向，同時構成畫中的形式和質感。

草稿

打草稿，這個術語是指任何畫法，構圖的最早階段。色鉛筆畫法是仰賴影像及繪畫風格的複雜性，加以描寫主要的外形及著色，來表現形式和量感（volume）②，就像亮面的「明暗」（shading）和「線影」（hatching）之效果。

一般而言，畫某部分的細節前，最好事先對完整的構圖有整個概念及想法，如此容易檢視其比例是否正確，使圖像的表現顯得合理。色鉛筆的畫法關係著細微的表面組織，及循序漸進的上色過程，所以務必小心在初步上色時不要整個塗滿，或作強調用的筆觸。

最最重要的是讓整個製作效果，保持輕柔而隨意的處理，直到滿意；之後便可著手進行形式細部明晰的表現。

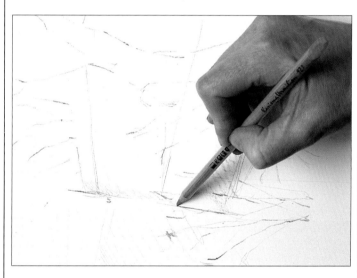

1 第一階段是採用「輪廓描繪」（contour drawing）來形成畫面的架構，花園圍牆、樹的模樣和形態都以線條表示。

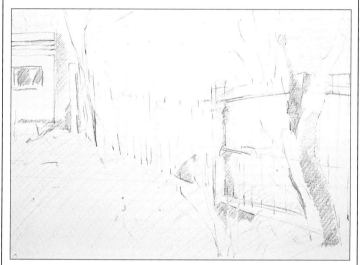

2 圖象逐漸成形，再以線條加以強調重點；使用柔和的「明暗」（shading）表現三度空間形式，畫中以二種棕色和二種綠色來辨別花園裏不同的景物。

3 使用「線影法」(*hatching*)畫出整個形狀大致的印象，塗上相同的色彩，並保持鉛筆筆觸的濃淡表現。

4 逐漸加重暗處，重疊鋪陳出形狀的立體感和特色。以「線條筆法」(*linear marks*)更進一步地描繪樹木、小屋和圍牆。

5 以相同的方法持續進展，採用更多的色彩來表達作品的質感及繪畫性。重要的是不要畫得太用力，否則你將使你的畫面流於瑣碎。

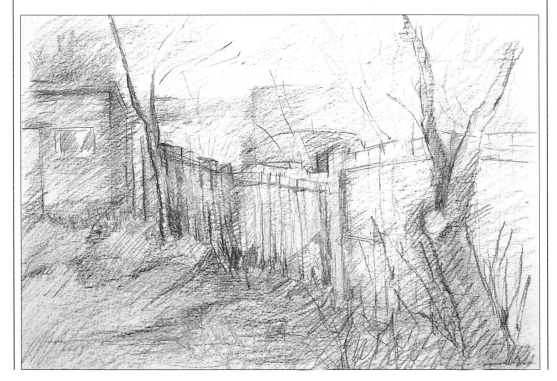

磨光法

磨光法的一般定義，是指運用磨擦或壓力造成表面的平滑和明亮感。採用磨光法來製作透光的表現，是將色鉛筆的顏色向紙面用力壓緊，使顏色在紙面上粗糙的紋理效果變得平整，顏色能更平順地混合，增加畫面的亮麗和反射的效果。

最常見的磨光法是在緊密的「明暗效果」（shading），使用白色色鉛筆塗在先前上的顏色上，施力必須平均才不會擠壓到底下的顏料和紙張。這層白色覆蓋物，會將色調統一，同時提高表面效果。

另外，也可使用淡色調的筆，淺灰或明亮、寒色系的藍，或暖色系的淺黃土色等，都能表現這種感覺。但須注意，所選擇的顏色會因此而改變，且失去純白的受光效果。

蠟鉛筆的筆觸可用紙筆（一種滾筒粗紙所作的擦筆）或橡皮擦來擦亮，如此可避免因舖一層淡色而改變了色調。此種方法也可用來對整個畫面做全面的潤飾，及表現會發光的材料，如金屬、玻璃或平滑的紡織品。輕噴噴膠後，若再次使用色鉛筆描繪，會造成「蠟塊」（wax bloom），原因是蠟會附著在鉛筆筆心上；此種情形，可用一張衛生紙輕輕拭去，並且固定表面以防再次發生。

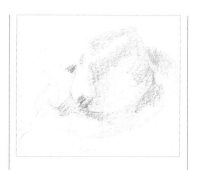

1 選定的主題有二個主要的色彩形式，一頂黑帽和綠圍巾，採用磨光法來混色使之有光澤，首先描繪好外形，再用黑色粉筆輕輕畫出帽子的明暗。

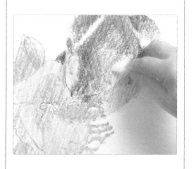

2 「明暗法」（shading）所「舖色」（overlaying）的區域，形成帽子和圍巾的基調，再用紙筆塗亮及混色，產生濃淡層次的效果。

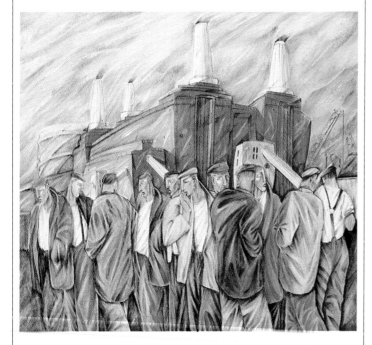

斯圖雅特・羅賓森，
巴特西亞發電廠
STUART ROBERTSON,
Battersea Power Station

畫家以明確的磨光法來捕捉工人服裝的結構，加強其摺疊的感覺，使畫面呈現整體感。

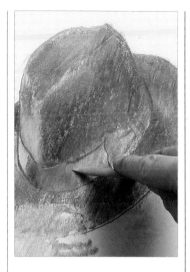

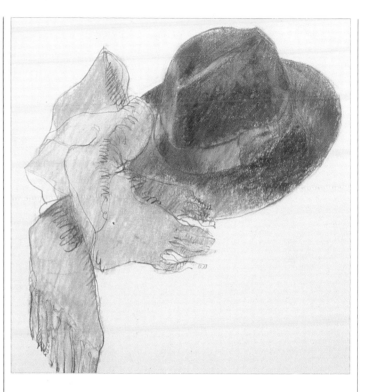

3 帽子的亮面和暗面，採用白色蠟鉛筆來增強光澤和受光範圍，並融合鉛筆筆觸，表現出淺淡的立體感。

4 纏繞的圍巾塗上一層石灰綠之後，使用黃色蠟鉛筆，與帽子相同的白色塗法，運用表現在圍巾上。

5 最後，以製圖鉛筆勾勒摺痕和圍巾的鬚邊。雖然表面效果相當柔細，但仍需在光澤上描繪些動人的線條細節。

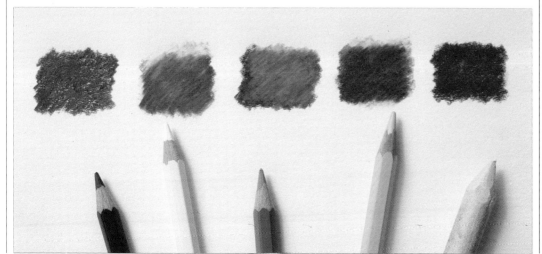

磨光效果
Effects of burnishing
用色鉛筆塗刷，擦亮第一層色彩來表現光澤，所塗加的顏色很自然地會影響原先的色調；圖例中呈現出（從左到右）蠟鉛筆著色的部分和加白、加灰藍、加亮黃及紙筆磨擦等種種表現效果。

拼貼法

在拼貼過的紙上作畫，更擴展了運用「彩色紙張」（coloured papers）來描繪的原理。讓一個畫面上的同一景像出現不同的顏色，和不同質感的紙張，且有效地表現其形式和主題，對於靜物的表現是一個很適當的技法，也可用於非常正統的畫像上。

使用磅數輕的薄紙，各種有色紙張及粉彩紙等，將紙切割或撕成所要的形狀，貼在畫紙上；用色鉛筆先大略畫出圖像，再做線條描繪和表現質感細節。

採用精美的紙張，最好等黏著劑乾了再著手描繪，否則易撕破。也需記住所貼紙張的邊緣，約略會阻礙畫出的筆劃線條，所以描繪時，經過拼貼的地方要特別小心。

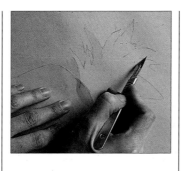

1 根據每種水果的形狀和基本顏色，從色紙剪下；裁剪前，先畫出大概的輪廓。第一個裁剪的形狀決定著鄰近靜物的大小比例，就如圖中有葉的鳳梨一樣。

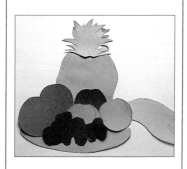

2 所要的形狀裁剪完時，先粗略地放在畫紙上，試試正確的排列，並調整彼此的關係位置。

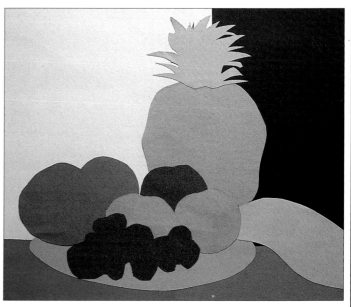

3 為了製造戲劇性的張力，畫家決定用強烈的色彩來構成一個單純的背景。這些幾何圖形裁剪完之後，先放在紙上，然後將水果一個個貼上。如果使用的黏劑是完稿膠或膠水，可先移好位置再完全貼住。

4 須等拼貼紙張的黏著液乾了之後才能描繪，若仍潮濕便著手進行，可能會畫破紙張。圖中可看出是從鳳梨的葉片畫起，先利用線條畫出細密的形狀，再引入調子的明暗及顏色變化。

5 有凹凸的鳳梨表皮也如法炮製，利用線條及明暗表現出外形和質感，如果願意，也可用色鉛筆描繪背景，使原來拼貼的形狀之外形更精美。

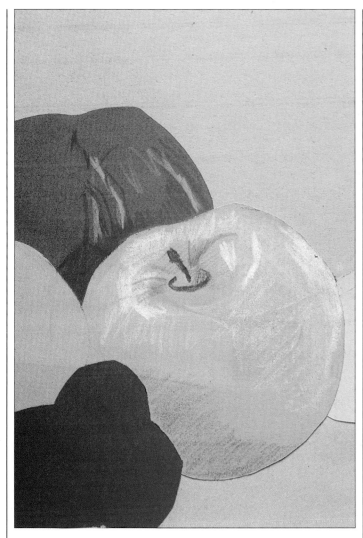

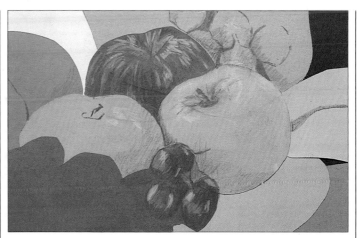

7 這種拼貼法主要是依照實物的粗略外形，但輪廓和暗影的部分需使用深黯的色鉛筆加以描繪、界定。葡萄部分，是在較小的範圍內畫出一個一個小小的果子和之間的莖幹。

6 綠色蘋果的紙張顏色和原本表皮的顏色很相配，使用深綠色、白色和黃色來描繪圓弧的造型及受光效果。而紅色蘋果有較複雜的顏色變化，可用明晰的線條來加強表現。

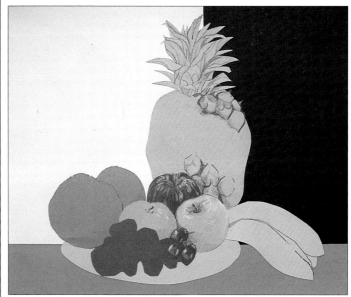

8 如此持續進行，直到所有水果的細節都完成，然後再作色彩和調子的平衡，並修飾其最後的銜接處。

彩色畫紙

　　筆尖與紙面所接觸的範圍很小，意謂著需花很多時間和精力來完成上色的工作。根據所定的主題及風格，運用彩色畫上色紙有其明顯的好處；底色具有二種特別的使用效果：首先，它可作為中間色調，在所選擇的顏色裏控制調子的變化。另外，可使畫面形成整體感，或許成為主題的特定元素。例如，藍色可表現天空、海景，綠色或赤色表現風景，米黃或淺黃色用於室內或靜物的背景。

彩色畫紙種類
A range of coloured papers

　　彩色畫紙若較接近最後完成圖的調子，會使所選定的顏色和調子更容易控制。色鉛筆通常是半透明的，所以紙張顏色會修飾色鉛筆的調子，特別是

淺淡顏色的色鉛筆。作畫前可製作一個顏色表，試驗各種顏色的效果，來預測其結果，並善用畫紙本身的顏色所能產生的和諧及對比。雖然有時需要戲劇性的張力以符合作品風格，但最好使用低度色調或中色調，因為太明亮的顏色紙張很難去控制色鉛筆畫出的顏色。

　　如果要表現巧妙融入背景的顏色，或明顯的肌理效果，可以使用白色的紙張刷上合適的水彩顏色。

　　使用有色的畫紙有極大益處，如果是最後結果所需要的效果。再加上鉛筆技法賦予更多樣的表面質感，像「線影法」（*hatching*）、「撇點法」（*dashes and dots*）都能讓紙的顏色好好發揮。

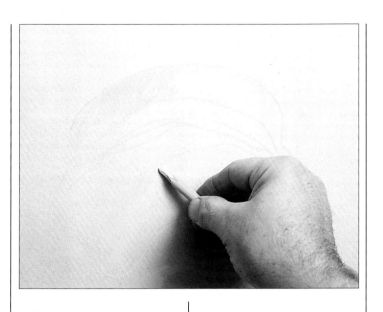

作畫於彩色畫紙
Drawing on coloured paper
1 選擇一張能與主題基本色調配合的彩畫，或能形成戲劇性張力的彩畫。然後輕描輪廓線，及主要色彩區域的「草稿」（*blocking in*）

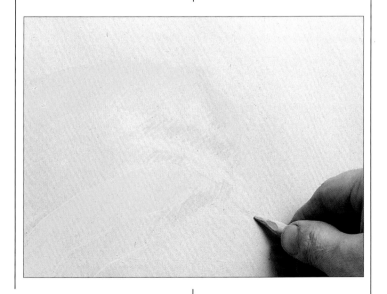

2 首先，逐漸以單一顏色鋪陳出「明暗效果」（*shading*），並儘量引用所需的各種顏色來搭配主題的變化。

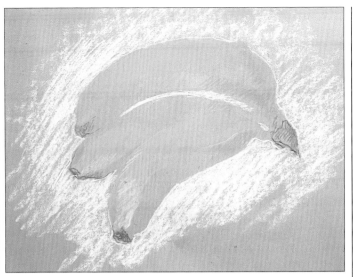

3 當你要在主要部分畫得濃密，並遮掉紙面顏色時；可藉由

其它區域的保留，來加強色彩和調子的描繪。

4 此示範圖的底紙是中間調子，襯托出明亮的黃色、白色受光面及背景。再使用棕色畫出

輕巧的「線條筆法」（*linear marks*），界定出香蕉的莖幹頂端。

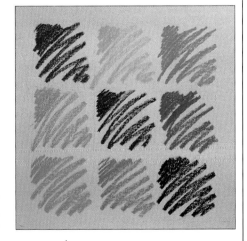

製作色表
Making colour charts

紙張的顏色會影響色鉛筆的表現，特別是那些亮調子或半透明的筆色。所以作一些色彩圖表可了解其變化並幫助日後的

應用。例如，暖調的棕色和冷調的藍色等紙面，用冷灰色和黃土色鉛筆畫出的結果，產生不同的趣味（下層左邊和中間）；橙色（中層右邊）在棕色紙上比藍色紙上能呈現較亮的

效果；半透明的亮黃色（上層中間）在藍色紙上便減弱了強度；而紅色（上層左邊）卻更濃密、更強化其色調，且較不會為背景色所影響。

輪廓描繪

　　此技法是利用色鉛筆本身描繪線條的能力，作為三度空間形式與量感的表達工具。無論是平面或彎曲造形都只用線條來描寫，表現主題的外形及內部輪廓。

　　此種精簡線條的畫法能高度表達出形體，最重要的是需對所描繪的主題的外形線條相當敏銳。粗細不等的變化線條要比單調的線條更能表現曲線的輪廓。並充分地展露「線條質感」（line qualities）。以鉛筆追踪真實物體的表面，使筆尖在畫中的物體上遊寫其表面與高低起伏，施與鉛筆不同的壓力來表現之。基本上，用輪廓法描繪本質與其它技法大略是相同的，即將所看到的印象轉移在平坦的表面上。

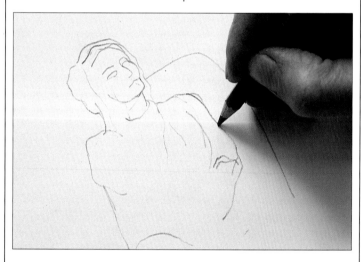

單色描繪
Monochrome drawing
1 輪廓的描繪和製圖鉛筆的用法一樣，但最好選擇深色調的色鉛筆，靛藍色與焦赭色的效果要比黑色更柔和。此範例所描繪的坐姿人像，是從她最具特色的部分開始進行。

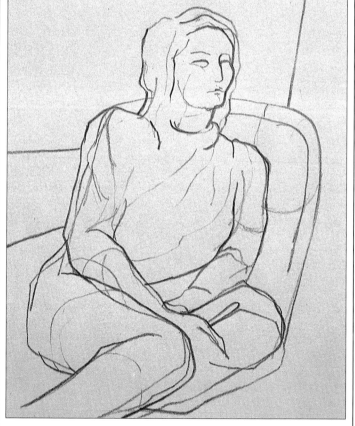

2 雖然輪廓的描繪只是作畫過程中一個小小的階段，但所畫的線條未必一次即能完成，隨著不斷追尋所目睹的外形，將「精準」的形式表現出來，藉以加深某些部分來強調畫面效果。

▼李絲莉・泰勒，無題
LESLIE TAYLOR, *Untitled*

此畫是輪廓描繪及微妙「明暗」（*shading*）的有趣組合，透過造型的表面處理，使之具有量感，讓觀賞者仰賴有力的線條結構，「讀出」形象來。

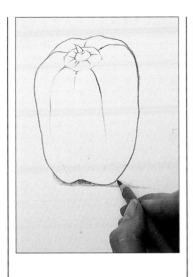

局部上色
Using local colour

1 有些主題適合鉛筆局部上色，造成極佳的效果。但色鉛筆的色調最好較正常亮度為暗。畫中選擇暖調，豐富的紅色搭配有些微紅色的胡椒粒畫紙。

2 圖案的外形成為紙面大體上的形狀，而此外形有一些凸起的圓弧線。為了加強畫面的對比，所以在果核部分填上綠色。

23

COUNTERPROOFING

轉印法

這是一種簡單又快速的方法，將製圖鉛筆所描繪的圖像從一張紙轉印到另一張紙，因此產生影像的倒置。紙張先行弄濕，所以很適用於「水彩和鉛筆」（watercolour and pencil）此技法將圖案直接轉印在紙上，較不會因產生錯誤而一再修改。

將乾淨的水灑在最初所描繪的鉛筆畫上，最好是使用噴水器（主要的是把紙弄的有水氣，而不是浸濕，否則稍一用力，紙張便會破損），讓噴水器朝著圖案噴水，然後放置在畫紙上，於紙背施力而「印出」圖像，也可用手輕搓，或海綿加以施力壓印。

其它的繪畫技法引導，可參看「打格子技法」（squaring up or down），和「描圖法」（tracing）。

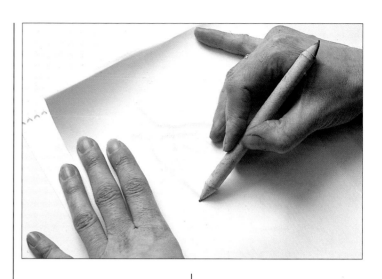

2 把圖面朝向乾淨的畫紙放下。磨擦紙背，並均勻地施力，將鉛筆線條印出。示範圖是採用紙筆在紙背上，像在畫明暗般輕輕移動；同樣地，也可使用柔軟的布或湯匙的背面來壓印。

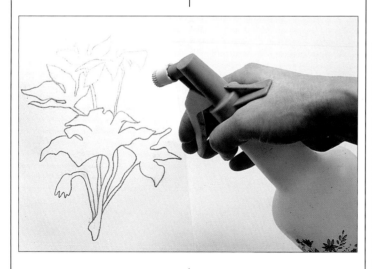

1 先用製圖鉛筆勾出所要轉印的圖案，但紙上不能有修改的痕跡。然後噴上乾淨的水，弄濕圖面。

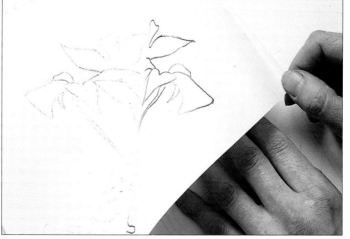

3 將轉印的紙掀起，檢查線條是否已描印完成，於圖中會產生柔和的、灰灰的線影，可用色鉛筆的顏色加以覆蓋。待紙完全乾了，再開始進行作畫。

撇和點

使用筆觸、戳刺法、及扭動等鉛筆筆尖的筆法，快速地重疊舖陳色塊或表現其表面的肌理。此種方法和「點畫法」（stippling）有別，點畫需要高度系統性的手法。

靠著筆尖的特性及運動，可畫出極佳的書法效果，或生動的筆觸式樣。在已畫明暗顏色的範圍內，利用不同的色鉛筆，不斷地撇或點出色塊來，形成一種較活潑，不正規的畫法。可經由實驗，將這特殊的性質應用於畫面中。

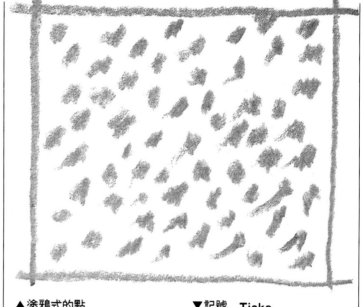

方向性的筆觸
Directional strokes
這些隨意的撇法，是由在可往斜的方向自然地畫出。鉛筆弄鈍之後才能畫出較粗的筆觸來。

▲塗鴉式的點
Scribbled dots
粗糙的邊線，寬大的點是由鉛筆以塗鴉式的動作所造成的，此種筆法並不是直接戳刺在紙上。

▼記號 Ticks
快速標記會構成一種鬆散、開放的、不規則筆觸形式，有些筆觸幾乎是直線再勾起來，有的則像 Z 型。

羽狀筆觸
Feathered strokes
將輕巧、垂直的撇法融合成柔

順方向的圖案,藉由筆尖輕輕
施力造成圖紋肌理的感覺。

混合顏色 Mixing colours
在手勾的圖案中以黃色、深粉
紅、赤褐色及焦赭色鋪陳出;
網狀色彩的效果,乃因一定距
離內連貫的筆劃所造成。活潑
的技法比平滑的混色更能表現
某些色彩肌理的類型。

不一致的間隔
Irregular spacing
在邊線內畫的許多撇,由於間

隔及施力的變化,形成不一致
且微細波浪狀的表面。

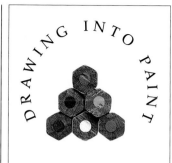

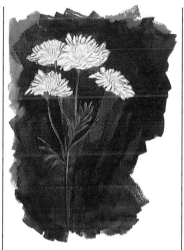

描繪成畫

此種畫法主要的目的是結合硬式鉛筆所特有的精細線條質感，及刷色所表現顏色的細密肌理。技法效果隨著使用材料的不同而變化，像不透明顏料或壓克力顏料，可以表現出凹凸的肌理，形成三度空間的立體效果，同時可塗進鉛筆色。如果再畫上薄薄的淡彩，則會使線條的紋理質感與覆蓋的淡彩形成對比。

記住，鉛筆筆尖會在紙上產生磨擦。基於此點，在處理濕的顏料時，會有撕破的危險。所以想在顏料未乾的時候補綴畫面時，須使用軟質的蠟筆，或可溶於水的鉛筆（請參看溶劑 *solvents*,水彩和鉛筆 *water colour and pencil*）

不透明水彩和色鉛筆
Gouache and Coloured pencil
先塗上紅色不透明的水彩於畫中的背景。留下白色的花形，形成剪影畫的效果。使用白色不透明顏料來描繪形體，再以色鉛筆畫出花瓣，構成三度空間的「浮雕」效果；柄和葉片用水彩一筆畫成。然後使用色鉛筆作明暗的修飾及細部線條的補綴。

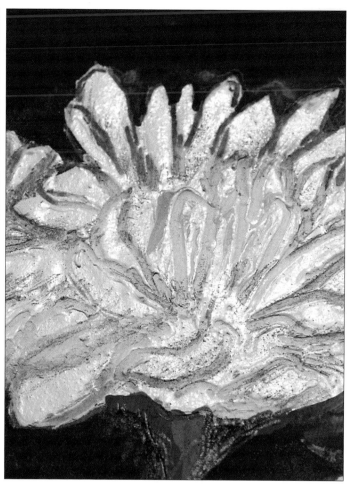

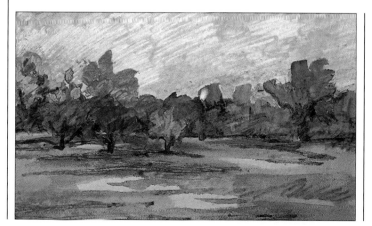

壓克力顏料和色鉛筆
Acrylic and coloured pencil
此範例中，壓克力顏料以透明色層來表現重疊出局部顏色和前景的鮮明感，而色鉛筆的加以描繪更形成活潑的肌理（像天空和樹的部分）當壓克力顏料乾時，使用顏色較深黯的鉛筆作樹木的細部處理，表現其深暗的影子，影子的表現可加上黑色、紅棕色、紫色和綠色等。

擦子技法

　　使用橡皮擦做修改，在色鉛筆的技法運用中極有限。只有輕輕畫下的筆觸才能完全地擦掉，就算用力擦拭仍會留下顏色的「污點」，粗線條的筆觸也會留下痕跡。

　　在隨後的修改中，可看出擦子的效果，會隨著擦子的品牌及色鉛筆的質地而有不同；蠟質鉛筆所繪的部分，使用擦子會把顏色散佈開來且無法除去；這時，便可利用此種特性做「混色」（blending）或「磨光」（burnshing）效果

　　擦子可用來修改畫面局部的色調；重疊無數次而造成厚厚的蠟質顏色，擦拭前，先用刀子刮去多餘的部分。若在作畫過程中犯了嚴重的錯誤，可使用「嵌片修正法」（patch correction）。

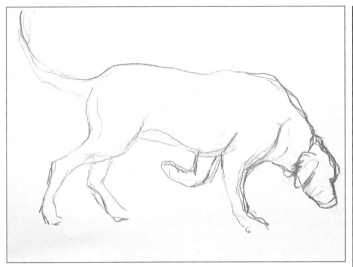

1 擦子可用來做修改或成為經營畫面的元素之一，圖中狗的外形描繪在平滑的紙上，細節（上圖）顯示出頭部所經過的修改。

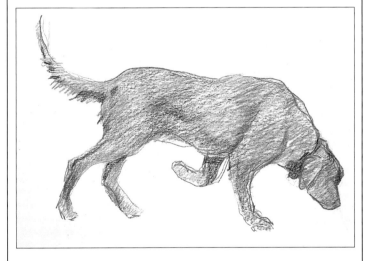

2 狗的整個形狀大略地描繪好，使用亮調的暖棕色、深赭色構成基本色調。

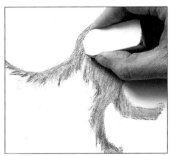

3 在動物的尾巴外形上，使用橡皮擦將顏色往外擴張，形成淡淡地、羽毛式的筆觸，就像長毛的質感。

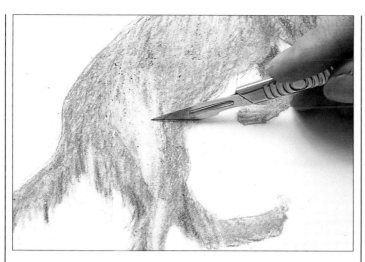

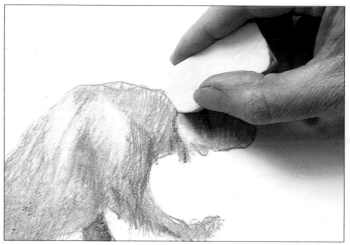

4 在狗的側面及肩部的受光面，使用小刀刮除，產生明亮感

，最好是使用平滑的紙面，並使刀口平直，以防刮傷紙面。

5 再次使用橡皮擦，將刮好的受光面擦磨一下，使之有「磨光」（burnishing）的效果，讓畫面更明晰。

6 比較完成圖和範例二的部分：使用擦子和刀片能增加畫面的形體感，而且也可修飾錯誤的形狀和過重的顏色。只要幾隻軟質的鉛筆便可表現出毛質粗糙的質感。

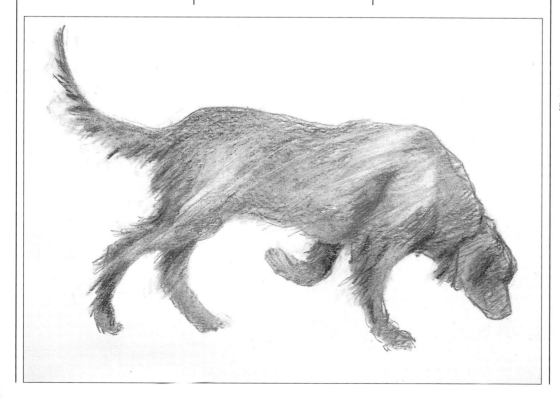

填色

　　某些有色的素描需要在具體的邊線內填滿顏色，製造出立體的明暗層次。畫時需一邊控制著鉛筆畫的輪廓，一邊維持著相同的力道及方向來畫，這不是一件容易的事，需經由練習才能表現得當。

　　此種技法是將色彩填入形狀邊線內，達到生動的複雜的效果。轉動筆或紙張以便填滿外形內的不同部位，其濃淡方向可能隨時會改變，所以要獲得柔順的潤飾效果，須輕輕地塗刷，讓濃淡筆觸的方向不被察覺，極佳地重疊鋪陳出色彩。

　　留白用的遮蓋物和「鏤空型板」（stencil）也是極有用的工具（參看「留白」），可免掉描繪外形輪廓的邊線，使筆畫的方向維持一致。若需要明顯的輪廓效果，可以用「筆跡法」（impressing）。塗上相同或對比的顏色，來加強輪廓。

描輪廓
Working to an outline

1 在紙上輕輕地描好圖案邊線，產生一個明晰，邊線明確的形狀，再填上所要的顏色。

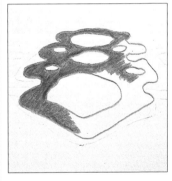

2 在形狀內塗上濃密的明暗層次，直到整個外形完成。填補小的弧線和角度時，可採不同的方向，但仍需保持顏色的均勻及細密的效果。

自由的明暗效果
Free shading

此畫中的形狀加上隨意的明暗表現，形成柔和的邊線。利用明暗和輪廓線所形成的角度，非常容易控制住色彩。但需均勻的力量及相同的長度來畫每一筆。

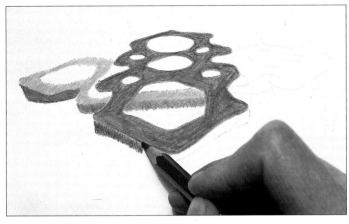

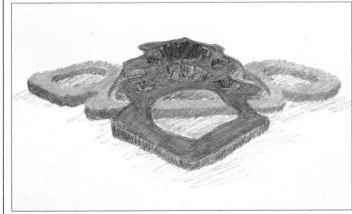

邊的特性　Edge qualities
在完成圖中，不同邊的特性使畫面生動、活潑。鮮明的綠色連接著棕色，而某些部份則以紅色和紫色的水彩鉛筆混合水塗上去。而主題的影子部分，以灰色隨意地刷塗於白色畫紙上。

FIXING

固定顏色

固定顏色在作畫過程中，並非絕對需要，有些色鉛筆才需使用到。一般而言，色鉛筆的完成作品並不容易毀損，在畫作進行中也不容易弄模糊。而當您使用的是軟質色鉛筆，且

想作重疊的效果，便需噴上一層固定膠水來保護表層的顏色。

固定劑也可在作畫過程中使用，但這時畫面的表層會略有阻力。噴霧式的「固定劑」（ *CFC-free* ）罐裝噴膠，市面上買得到，本身是無色。使用它來噴在畫面上，會影響其色澤，加深色調或抹去光澤。所以可先做一項簡單的測試，在畫面中同樣顏色的部分，一半噴固定劑，一半遮住，等乾了之後可以比較一下其色澤變化。

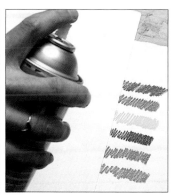

顏色測試　Colour testing
1 選擇作畫時所要的顏色，在白色的畫紙上塗出濃淡。如此便可用來測試鉛筆的變化。

2 將色彩圖表蓋住一半，把固定膠噴在畫面的右邊。

噴霧固定劑
Applying fixative
握住固定膠罐離畫面約30公分處，輕輕地且均勻地噴灑整個

3 覆蓋紙張拿掉，比較一下有噴灑和未噴灑的顏色範圍，查看一下，固定膠是否影響調子

或色相。在此範例中，似乎沒什麼差異。

畫面。如果使用的是粉筆，因較鬆散，可以噴第二層，但不能讓紙表面濕透。

磨印法

此種技法所產生的「明暗」效果（shading），是將畫紙放在有肌理的表面物體上，以鉛筆磨擦；使畫紙呈現出下面的物體表層肌理。因為色鉛筆的筆心極精密敏感，所以可將各種材料的質感表現出來，像是木頭、磁磚或石頭等其細部效果。刻劃出玻璃、塑膠、粗糙的網孔或編織纖維。磨印法可創出抽象的圖案，使顏色的畫法更鮮活，或用來表現真實的材料。像平滑均勻的質地材料可形成細密的交叉線（看「線影法」（hatching））；藉由輕微移轉紙張或重疊色彩，來表現更複雜的效果。粗糙的木紋容易複製，所以可將木製的桌子或地板的主題，以深的色調造成木紋的刻印。然後再畫出各種顏色的紋理圖案，創作出一種極自然的效果。

在圖畫中相關的部分直接進行磨擦，或加入拼貼的技法。

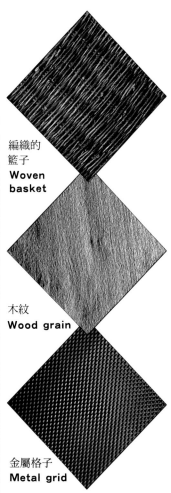

編織的
籃子
**Woven
basket**

木紋
Wood grain

金屬格子
Metal grid

**磨印法所用的材料：
Materials for frottage**
從各種材料獲得可製作的細部效果。

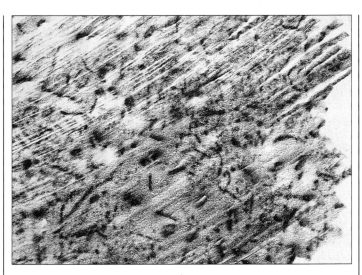

**壁紙肌理
Textured wallcovering**
從一般家庭中的某部分有木塊狀的壁紙，加以磨擦造成破碎、不規則的紋理，可用來表現自然界裏受風吹雨打的石頭及粗糙的水泥質感。

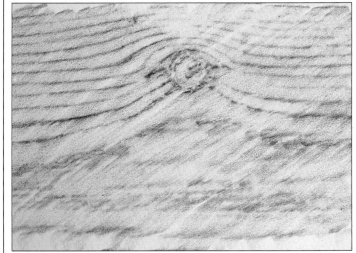

木紋　Wood grain
某些書架或傢俱的木頭太精巧，因過於平滑而無法磨擦其表面。此範例是取花園籬笆一根折斷的老木頭，畫面上的節眼及木紋非常清楚。

玻璃肌理　Textured glass

波狀的窗玻璃，經用磨印，形成「小圓石」肌理，呈現一種有趣的網狀圖案（左圖）；而在玻璃的另一邊，凹凸剛好相反，產生一種像豹紋的圖案（中圖）；以第一個例子的肌理畫出二種顏色，造成流動性的波紋效果和交錯的線條，類似流水的表面感覺。

漸層效果

　漸層效果即一個色調到另一個色調講求平滑與一致的特性。例如，如果要塗風景畫中的廣大天空，當然不能使用一排排固定的顏色，而需採用柔和的差異和細微的變化效果。

　產生漸層的方式有許多不同的方法，根據畫紙的紋理特性選擇合適的方式，如果您是一位照像寫實派的人或講究氣氛的人，那麼，細微的漸層「明暗效果」（shading）便是個極佳的方法。也可加以使用「線影法」（hatching）或「點畫法」（stippling）作畫時必須非常小心地控制混色和著色，才能達到生動的表面效果。

調子的漸層
Tonal gradation
1 透過單一顏色濃淡不同的調子，產生微妙的變化，利用鉛筆巧心經營明暗的效果，並逐漸減少力量以減低調子。整個過程需細心處理，以避免形成色帶效果。

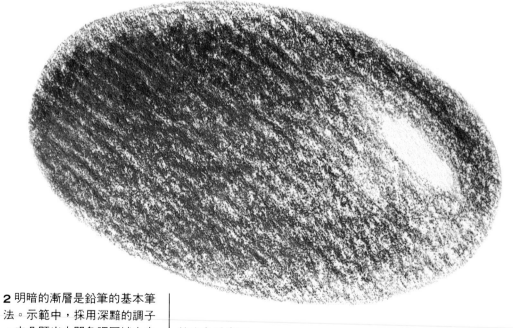

2 明暗的漸層是鉛筆的基本筆法。示範中，採用深黯的調子，來凸顯出中間色調區域之中的白色受光面。

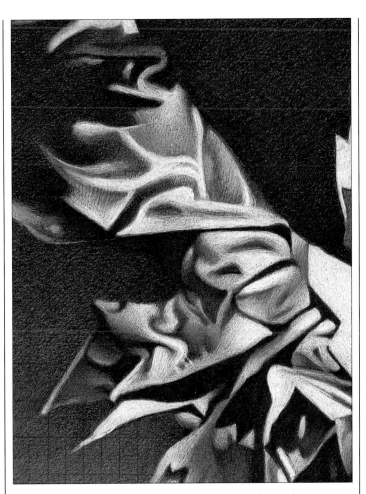

顏色漸層

Colour gradation

1 此漸層調子是將先前的範例，加以變化成微妙的顏色濃淡效果。乃是將亮調子的天藍，淡淡地融入原本的中間調子的藍色之中。造成類似色階的濃淡效果。

2 三種顏色構成的漸層需巧妙地加以控制，避免色彩連接處形成硬邊。畫家的示範中可看出微妙的濃淡效果。試著參考正確的畫法，來表現其它顏色的濃淡漸層。

比爾‧納爾遜，展翅
BILL NELSON, *Winged*

此造型擁有極豐富的調子與生動的色彩，明顯地產生一種「超寫實」（*super-realist*）的效果。其複雜摺痕的衣服與織品表面的光澤、重量感，完全靠調子和色彩微妙的變化表現出來。細節的表達是結合「明暗法」（*shading*）和「線影法」（*hatching*）使之產生漸層的效果。

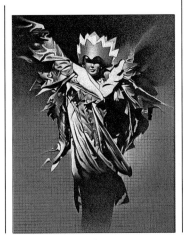

製圖鉛筆

製圖鉛筆和色鉛筆是一對自然的組合，因為除了造型一樣之外，使用的方式也相同。每位畫家於不同的目的和複雜技法中，認為各有其表現價值。聯合使用鉛筆與色鉛筆這項技術，可加以選擇鉛筆種類——從銀灰色的Ｈ、ＨＢ到越來越黑的Ｂ系列軟式鉛筆等不同的特性。鉛筆略具其油質的特性可產生不同的線條質感。而其深色調的鉛筆與黑色的色鉛筆並不相同。

試著混用此二種鉛筆的特性，或是使用製圖鉛筆來創作單色繪畫。與色鉛筆一樣能表現「明暗效果」（*shading*）的「透明感」（*glaze*）。此二種媒材可適切地表現細膩的變化手法，適用各種類型的紙張。

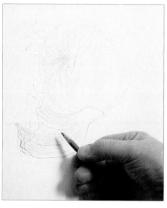

1 作畫中，需要融合製圖鉛筆和色鉛筆的質感。圖中一開始先處理製圖鉛筆的線條結構，及暗面的調子。

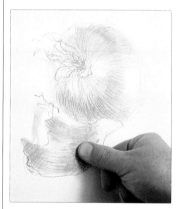

2 使用手指磨擦，先將軟質鉛筆的線條散佈開來，此範例的影子部分因手指的磨擦而變得和緩。

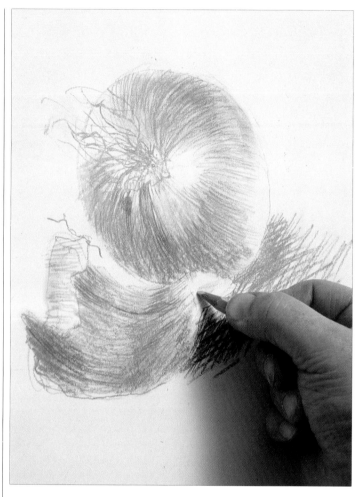

3 洋蔥顏色的基本變化，是利用亮麗的「明暗效果」（*shading*）和「線影法」（*hatching*），將黃色、土黃色及黃褐色表現在畫面上。

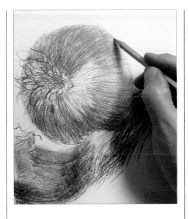

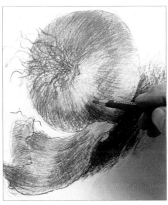

4 繪製過程中，填上更多的顏色以得到更微妙的色相表現，與陰影的效果，使製圖鉛筆與色鉛筆的質感能自由地融合。

5 顏色的逐漸重疊，更形立體，再次使用製圖鉛筆加強畫面的某些細節，及洋蔥的質感，注意其投射的影子使用黑褐色和灰色來加以襯托。

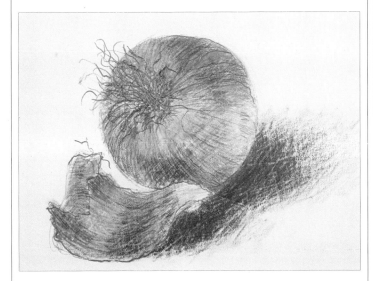

6 此完成圖，是採製圖鉛筆的線條，詮釋根本形狀、質感和陰影的明暗，然後用色鉛筆局部上色和表現受光面的效果。

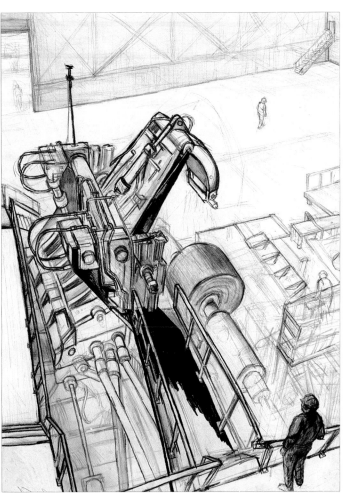

菲力普・史坦頓，英國煉鋼廠
PHILIP STANTON, *British Steel*
畫家先用製圖鉛筆大略勾出複雜的組織結構，確立形式之間的關係，然後以黑色的鉛筆強化調子和線條的結構，就像此範例作畫時使用製圖鉛筆自由地構圖，著色前再擦掉誤筆，使之正確。此外，製圖鉛筆的線條也具有極生動的書法風格和獨特的質感。

HANDLING PENCILS

握筆法

沒有所謂正確或錯誤的握筆方式，任何握筆方式只要能控制住鉛筆的移動便是對的。無論如何，畫面的成果是否巧妙，會反應出握法。握筆的方式影響著筆觸的表現和方向，及筆觸揮灑的範圍和強度。

一般的握法是將姆指彎曲及一二隻手指支撐住鉛筆筆桿，牢牢地控制住筆尖，便可畫出優美的筆觸穩定的線條，而輕移手指、腕等則可形成明暗效果。為了更自由地塗鴉或表現線條肌理，可大力地揮動手及手臂來描繪表現。

另外，也可採用彎曲的手勢來握筆或手心放在筆桿的下面等等方式。這些握法較無法巧妙地控制，但可促進手勢及手臂的自由運動。例如「明暗法」（shading）以朝上的握法可以表現出輕柔、快速的筆法。而「線條筆法」（linear marks）採用朝下握法可表現出樸拙及有力的效果。

在作品中試驗各種尺度變化及多采多姿的肌理，使用素材時以不同的方法來操作是值得你去嘗試的。

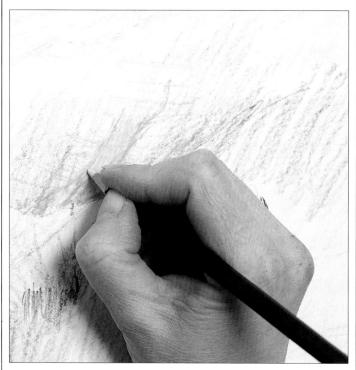

一般握法
Conventional grip
通常，握鉛筆的方法就像寫字時的握法，可以牢牢地控制線條運作及明暗（左圖），若握

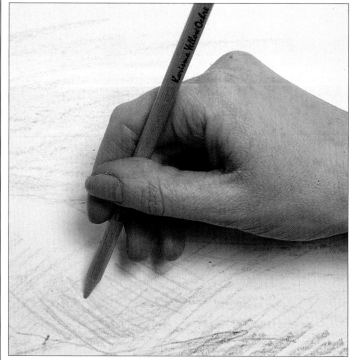

高一點，便更自由靈活地畫出無拘的明暗及線影效果。也可試試運用不同的角度來表現。

朝下握法　Overhand grip

就像拿叉子吃東西一樣，用手指握住鉛筆桿。此方式可幫助穩定手力，畫出美麗細緻的濃淡效果（見右圖）和有力的線條質感（見最右圖）。

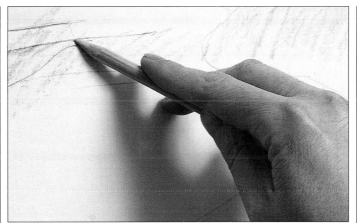

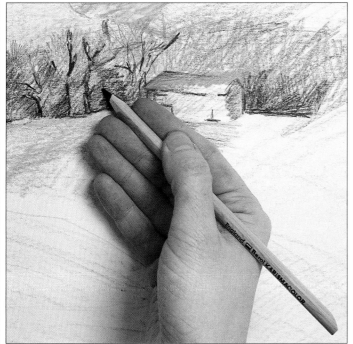

朝上握法
Underhand grip

手心托住鉛筆，可制止鉛筆筆尖的晃動，再用姆指和食指夾住（見右圖）畫出厚重、抖動的線條質感，畫時需使用整個手力，而不是只用腕和手指的力量。範例中，手心朝上並且來回移動（見上圖），輕輕地移動手指來改變鉛筆在紙上的壓力，用以描繪不同的明暗效果。

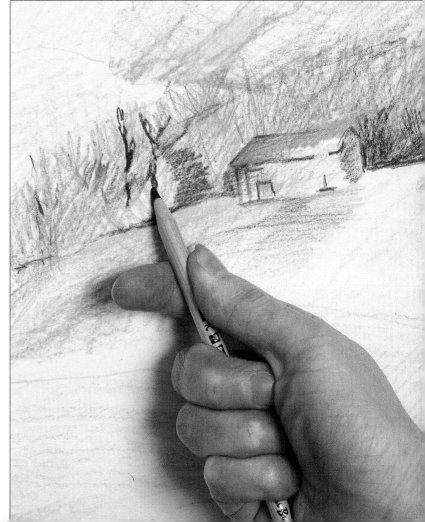

線影法

色鉛筆本身即為一種表現線條的材質，雖然有許多種方法可重疊成立體效果或混色效果。線影法及交叉線影法即為利用線性符號來表現調子的傳統方法。以色彩作媒介，可整合出二種或多種色相；並且在一個固定的範圍裏產生顏色的變化。

線影法大致是由平行線組成，平行線之間的距離是寬或窄，或利用規則、不規則的間隔來表達。單色的作品中，黑色線條與白色空格，從遠方看去像是灰色，如果是粗線條且繁密，看起來則像暗灰色。而如果線條較細，且間隔較廣，顏色看起來便較淡，色鉛筆畫出來的效果也類似，所表現的畫面都由線條和紙張顏色交互完成③交叉影線法是影線法的另一種表現，藉由一組組的線條，以不同的方向來畫，形成網孔狀，像「編籃法」的紋理。而如果某些地方畫得較濃密，看起來便像調子和顏色的延伸。這二種技法所產生出畫中的空間感，可以藉由線條的控制方向，表現其形式和量感。比起規律的形狀和色塊、線影法和交叉線影法更能產生鮮活的表面效果及立體的色調。

畫面所呈現的效果是根據線條特性，間隔及色彩和調子的交互影響。經由練習你將發現這些因素可運用在形式、空間，局部色彩的明暗質感等等構成中。

自由線影法
Free hatching
線影法的線條並非一定要清晰或分隔，圖中第二層顏色塗鴉式地移動方向覆蓋在第一層顏色上（左圖）。

線影法　Hatching
線影法是採用清晰有系統或不定的表現形式，所以線條關係著彼此之間的重量和空間（上上圖），及從粗到細等變化形式。在圖中可看出線條逐漸增大或減少空間距離（上圖）

交叉線影法
Crosshatching
交叉線影法的濃密結構，可增加發揮色調的變化，相同顏色的線影交叉形成網目效果，（上圖）便是採用直線、弧線或任何有方向的線條。而使用不同的顏色（最上圖）則增添色調的趣味性。

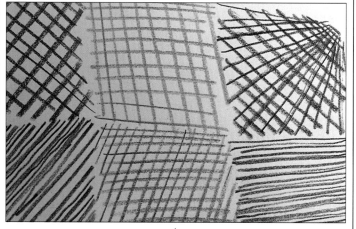

變化肌理
Varying the texture
不同色調和肌理的質感，可利用線條的輕重、空間間隔及顏色的變化來加以組合設計。圖中放射性的線條，更可表現傳達出空間效果（上層右邊）

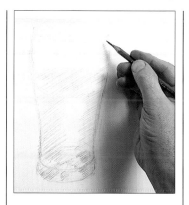

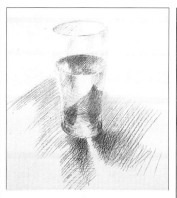

形式構成
Constructing form

1 使用直線或交叉的線條，清楚地勾勒出主題的形狀和調子，此範例先用鉛筆畫出輪廓，再區分出透光的部分及其明暗面。

2 使用黑色和藍色的鉛筆畫出中間調子及較暗的調子，畫直線時，鉛筆需保持一定的姿勢，持續地畫出水平線條。

3 逐漸重疊鋪陳較亮的藍色，於暗面的斜線部分，使畫中物更具立體感。

4 調子雖不斷地增加，但仍維持原本的單色風格；整張畫的亮面和暗面，用不同的濃淡色調，以直線或交叉線表現玻璃、平坦亮面和暗面的質感，和反光的效果。

約翰・張伯倫，體操選手
JOHN CHAMBERLAIN, *Gymnast*
這是一張自由巧妙地運用線條的作品，且精確地描繪體育選手的姿態。畫紙的粗紋增強直線和叉線的圖案效果。在最後的過程須將線條與色彩作一個統調。

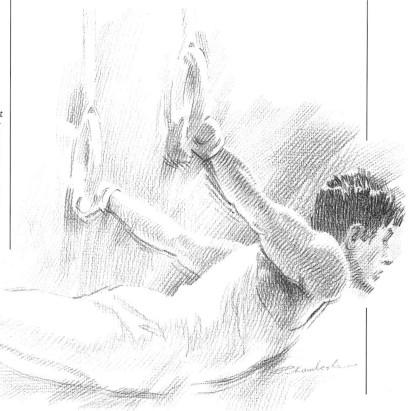

受光效果

所謂受光效果，是指影像反射光線中最明亮的部分，通常表現在素描或繪畫上，便是一小條、一塊或一點純白的區域，因為色鉛筆本身是半透明性的，它不像粉彩、不透明的顏料或油畫顏料；所以很難用白色來強調光線，使畫面凸顯出來。

使用白色的紙面來強調光線

效果很多，例如：可留下紙張的空白或拭去有顏色的部分，還原紙張原本的表面；擦拭紙張時，顏色必須是較淡的顏色或紙張的表面較堅韌，才能達到效果。另外，「筆跡法」（*impressing*）也可在畫細線條或亮點的光線處理時使用。

如果是在「彩色紙張」（*coloured paper*）上作畫，可用白色色鉛筆直接畫在畫中形成明亮效果來強調光線。當鉛

筆不完全是軟質，而紙張顏色又不會太強烈，便可獲得非常清晰的白色。如果需要在細密的色鉛筆畫中強調亮光，在最後階段可用粉彩或不透明顏料等來表現。但須小心的是，亮面筆觸的大小質感需和色鉛筆的筆法調和。

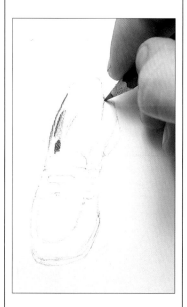

1 當您計劃利用白紙的空白來表現受光效果時，在上明暗前，心裏須先有個腹稿。在鮮明的外形內描繪出局部的重要形狀。

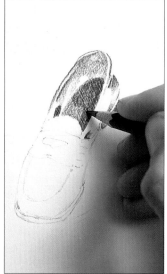

2 慢慢地塗上顏色的明暗，並修飾受光面的範圍，在處理細節時須特別小心，像這鞋跟受光的線條等等。

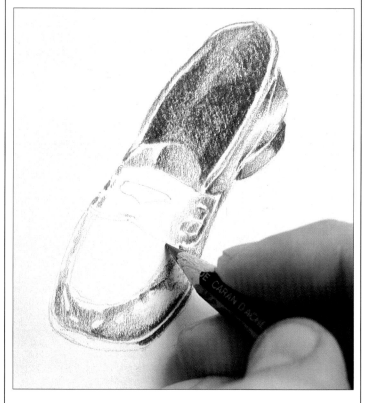

3 色調逐漸形成，且保持著亮與暗的對比，試著保持手的乾淨，也避免污垢污染畫面白色

的部分。處理大部構圖時，可在手下墊一張乾淨的紙，以防弄髒。

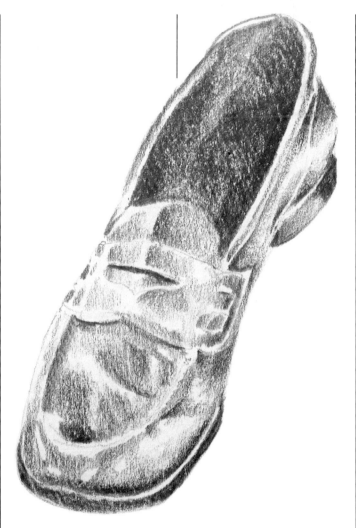

4 完成圖中，皮鞋給人一種光亮的印象，藉由明暗適度的對比，表現出亮面柔軟的皮質和明晰的邊線。

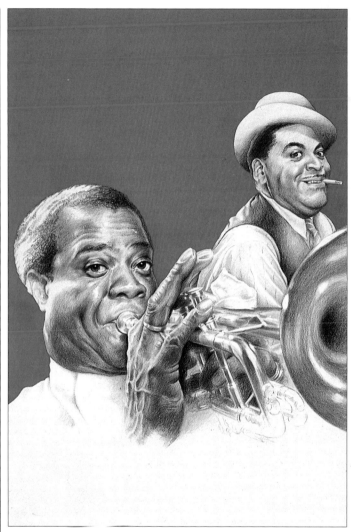

喬·丹尼斯，
路易斯·阿姆斯壯和華茲·瓦勒
JO DENNIS,
Louis Armstrong and Fats Waller

厚實的亮面處理提高了寫實性，使這充滿朝氣的畫像更自然。畫面的白色光點部分是在紙上留白，或是於最後的階段點上「白色不透明顏料」（*opaque white gouache*）來表現。

筆跡法

　　筆跡法的基本原理是在紙上呈現凹進或溝狀的圖形，隨後再以鉛筆輕輕地塗出「明暗效果」（ shading ），使畫面在舖一層顏色之後仍看的見圖形。為達到更清楚的效果，可在畫紙下舖幾張報紙，如此描圖施力時能有彈性，凹陷的線條更明顯。

　　筆跡法也可以是無色的，利用一枝尖的器具在紙上描畫，便可形成。例如鈍的鐵筆或畫筆的木製筆桿頭（畫家也常用鑰匙、手指的指甲、或硬的物體），這表示在畫上明暗之後，筆跡法顯示的是紙張的顏色。（白色或有色的紙）

　　另外，也可製作類似「看不見」的筆跡，乃是在畫紙上放一張描圖紙，使用鐵筆、硬鉛筆或原子筆來用力描繪，而形成複雜圖像的「白線法」（ white line ）。

　　若要筆跡的圖形呈現顏色，可參看範例。先塗一層無濃淡色澤的區域，再用色鉛筆的尖銳筆尖描畫，然後舖第二層顏色，便完成了。

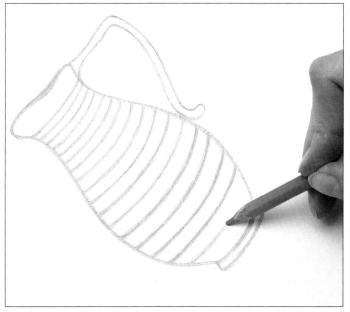

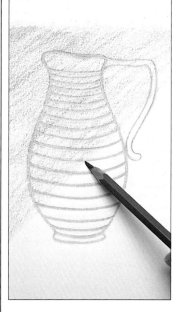

有色的筆跡線條
Impressed coloured line
1 使用固定而均勻的輪廓線描繪出主題，並將鉛筆的硬筆頭用力往紙上壓。下面墊一些報紙有助於紙面的彈性。

2 在圖形上輕輕地塗出明暗，並避免筆頭碰觸到筆跡的線條。而使原來的線條，透過舖上的顏色更加清楚，可以試試不只一種的顏色來畫輪廓及明暗，形成更複雜的畫面。

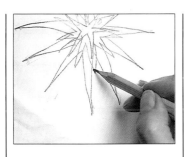

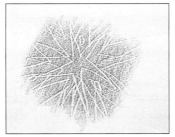

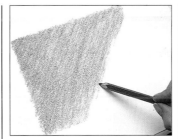

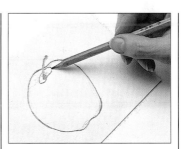

看不見的筆跡
Blind impressing

1 一開始先將圖案畫在描圖紙上或薄的設計紙；然後把畫紙放在下面，並按照圖案加以描繪，使筆尖留下明確的輪廓凹痕。

2 掀開描圖紙的一角，確定一下所描的圖案是否清楚，然後小心地著色，且保留其原本的邊線。因為畫紙放在描圖紙的下面，所以圖案的位置是相同的。

色面上看不見的筆跡
Blind impressing over colour

1 最初的方法與看不見的筆跡相同，但之前必須先在白紙上鋪一層顏色。所以首先先塗滿色彩範圍。

2 將構想好的圖案描摹下來，並且確定是在預先畫好的顏色區域之內。

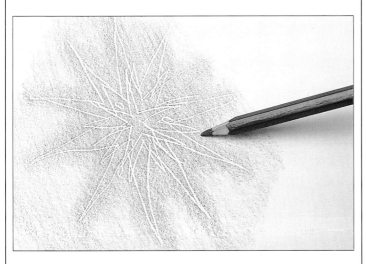

3 當整個筆跡法完成了，可將畫紙放在畫板或適合工作的平上，考慮的使用的顏色，均勻地塗上或混色；但須小心，不可太用力，否則鉛筆筆尖會刷進所留的白線裏。

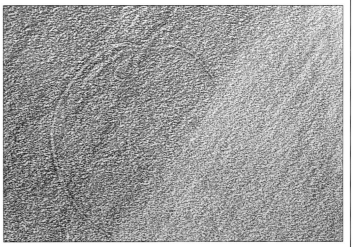

3 再使用另一種顏色均勻地塗上，使原先的顏色成為線條，若要達細緻且清楚的線條，便需選擇對比較強烈的顏色。

墨水和鉛筆

　　黑色墨水所畫的線條若與顏色亮麗軟質的色鉛筆配合，可形成流暢、清晰的感覺，適合用來製圖，你可混合不同的線條質感（linequalities）和使用各種表現，調子的技法，來整合這兩種不同的媒材，例如「線眼法」（hatching）、「明暗法」（shading）和「點畫法」（stippling）等。

　　鋼筆和墨水能像色鉛筆一樣，提供豐富的視覺感受，從細緻、線條一致的專業鋼筆、快速、流暢的細鋼筆，到高度敏銳、變化多的沾水筆，沾水筆的筆尖是尖形、方形不一。黑色的製圖墨水（drawing inks）具有濃、光滑的性質，書寫用的墨水有藍色及深褐色。你可用類似的方法，結合色鉛筆與彩色墨水使你的表現方向更為寬廣。

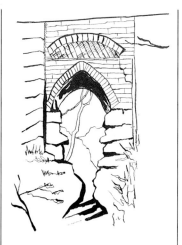

1 這張簡單的輪廓圖是利用黑色的防水性墨水及兩種不同型式的筆尖所完作，其目的是繪製一個具有較強製圖性的圖案架構，然後再進行色鉛筆的著色工作。

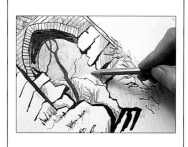

2 首先，以亮麗的明暗濃淡來構成基本圖象的色彩——石磚、石頭、樹和草等。

3 使每個部分都賦予生動的質感趣味，圖象所舖的明暗、線條筆法，和顏色種類都逐漸增加。

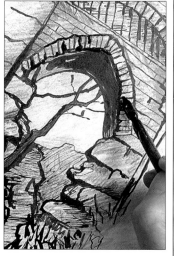

4 蠟質鉛筆顏色使畫面黑色架構變得柔和，但有些部分則用鋼筆和墨水來加強線條組織。

5 隨著兩種素材的表現更加細膩，黑線與色彩之間充滿了鮮活感，呈現出整體的效果，畫面雖不是非常寫實（看下圖），但已詮釋出特性。

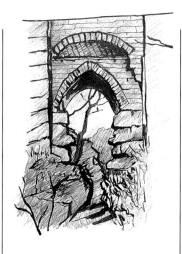

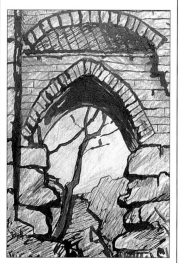

線條和淡彩

　　傳統上，鋼筆和墨水，線條和淡彩等聯合技法，都是一種增加調子和顏色的方法，使畫面線條的架構強化。線條成為畫面構成的主幹。立體感及色彩則以稀薄的淡彩或水彩加以詮譯。

　　使用墨水或製圖鉛筆所畫的線條是黑色或深色，與濕潤、淺淡的淡彩區域成為強烈的對比。如果使用的是色鉛筆所畫的線條，可增加立體感，而在描繪的最初階段使用色彩則增加空間效果和形式表現。整個過程是，在色鉛筆所畫的線條上進行塗刷，待畫紙乾後，用鉛筆重畫基本的架構並描繪細節，但須記住，顏色經由塗刷會改變原本的濃淡。運用此種技法，最直接的是使用水溶性的鉛筆，畫完之後，用清水塗刷；如此一來，線條的質感和淡彩的成分，更加調和。

使用水溶性鉛筆
Using water-soluble pencils
1 明確地勾繪主題的輪廓，線條粗一點，較適合用來做塗刷的效果。

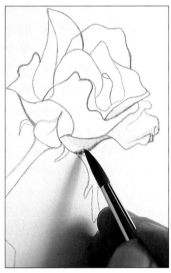

2 使用精緻的貂毛筆或軟毛筆沾些清水，於鉛筆線內，將顏色散佈到整個形狀裏。

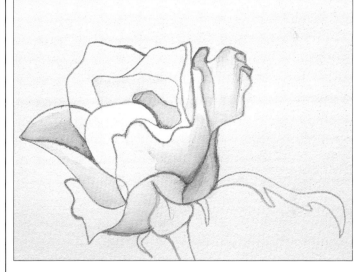

3 繼續相同的手法，慢慢地畫出明暗、混色，以產生色調上的差異。如果某一部分的明暗不足，可再畫一次鉛筆色，用筆刷溶解顏色。

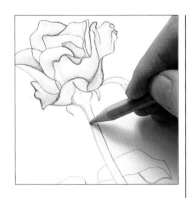

4 在花朵的每一個部分，可以選擇強化線條，或加深淡彩顏色。在淡彩上使用水溶性鉛筆描繪時需小心，因為水氣會濕潤筆尖，而使得線條散開。

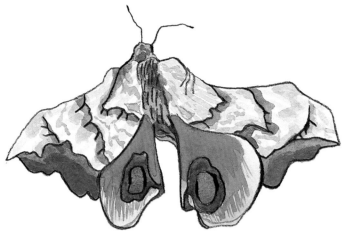

鉛筆和水彩
Pencil and watercolour
若要用非水溶性的鉛筆，那麼淡彩的效果便需運用水彩顏料，整個製作過程是先用蠟鉛筆畫出蛾的外形，然後再刷塗水彩來表現色彩及肌理，有些鉛筆線條可再重覆勾勒以加強圖像的質感，但需等顏料乾了之後。

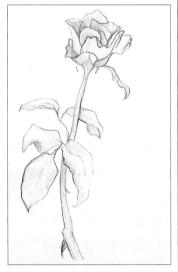

5 引用線條和淡彩的描繪方式，產生柔美的顏色效果，乃因淡彩較清亮的關係。若要使之濃密，需要更多的描繪及塗刷過程。

大衛·霍姆茲，風景
DAVID HOLMES, *Landscape*
以線條和淡彩，自由抽象地表現風景畫，強烈色彩的舖塗及鉛筆筆法所形成的書法性及紋理，呈現出非凡且醒目的效果。水彩刷塗的部分看起來非常堅實而不透明，乃因色相彩度高的關係。

線條筆法

色鉛筆是一種點的素材，畫出來的痕跡基本上的是線條，「線影法」（ *hatching* ），便是標準使用色鉛筆特色的技法。除此之外，所畫出的不同記號較難以用文字敘述。這些記號隨著推、拿鉛筆在紙上所畫的方向不同而有所變化，也隨著筆尖的尖、鈍，鑿形成的圓形而不同。可以嘗試畫出條『潑灑狀』的記號，銳利的彎勾記號，躍動的記號，或是無固定形狀、鬆散、甚至生氣時的塗鴉、線條式，或清潔看規則的圖案形式。

透過經驗，可建立出一套線的資料庫，來表達主題的各種筆法。像人造的或是天然的圖案形式、質感和氣氛效果。說不定更能增加畫面的生動。照此種表現方式，可使性平淡無奇的畫，原本呈現出顏色與調子的豐富變化。

隨手畫的弧線
Playful freehand curves

書法式的連續線條
Calligraphic sequence

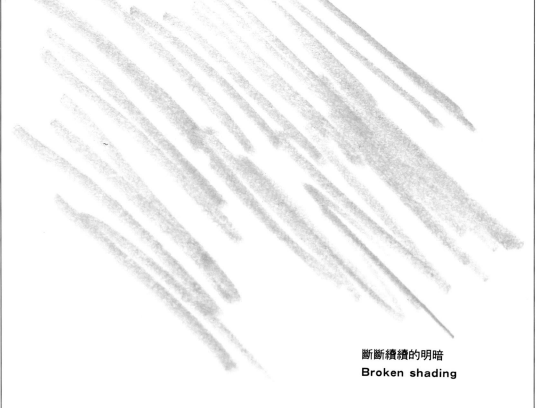

斷斷續續的明暗
Broken shading

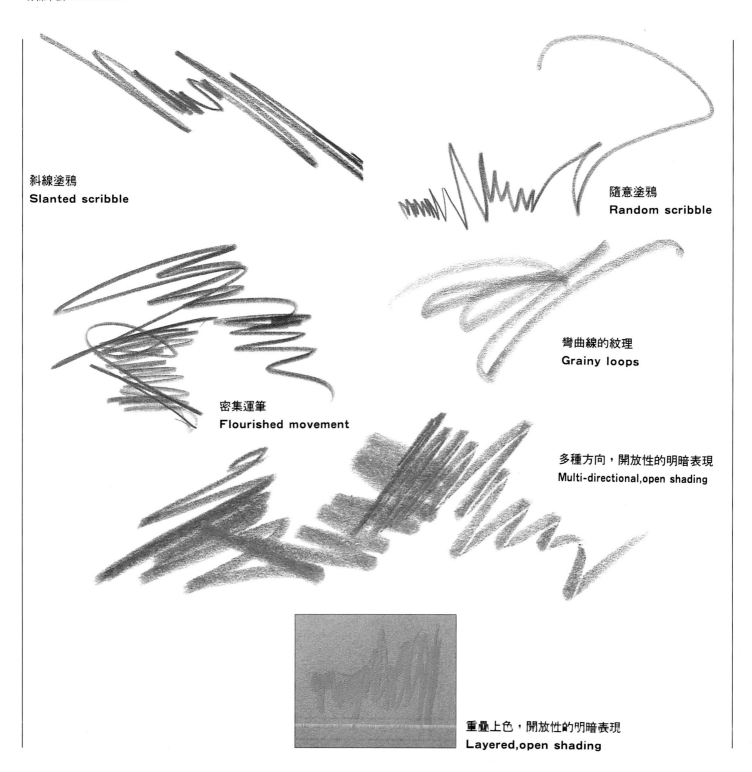

斜線塗鴉
Slanted scribble

隨意塗鴉
Random scribble

密集運筆
Flourished movement

彎曲線的紋理
Grainy loops

多種方向，開放性的明暗表現
Multi-directional,open shading

重疊上色，開放性的明暗表現
Layered,open shading

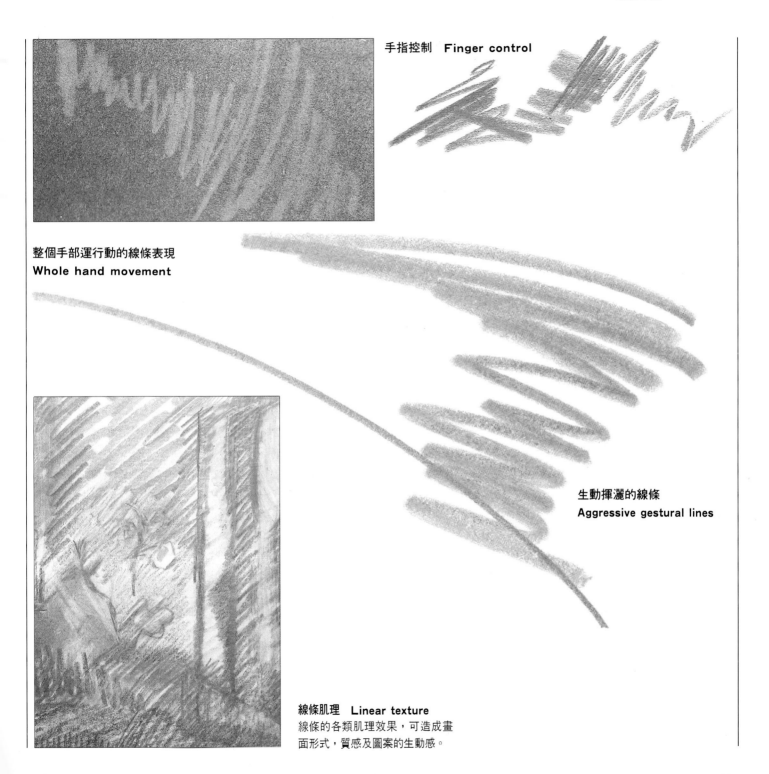

手指控制　Finger control

整個手部運行動的線條表現
Whole hand movement

生動揮灑的線條
Aggressive gestural lines

線條肌理　Linear texture
線條的各類肌理效果，可造成畫
面形式，質感及圖案的生動感。

線條質感

線條的質感，並非只是揮動鉛筆花些力氣便可畫出的「線條法」（linear-marks），而是指每一條線所具備的內在特性。

一般認為線條有四種質感：一是銳利且清晰，寬度不變的線條，適於畫固定的輪廓及精確的幾何圖形，二是書法式的線條，隨著方向的節奏感，畫出忽細小，忽漲大的動感效力。三是斷斷續續的線條，富變化且不一致，有時是破裂的效果。四是重覆的線條，可以很快地以平行線或部分重疊的效果畫好，有時難免會超出輪廓線。

色鉛筆畫的線性傾向，使得這些線條質感成為圖象表現的重要因素。特別是「輪廓描繪」（contour drawing）與「線影法」（hatching）等技法。

重覆的線條
Repetitive line
反覆修改外形，有其實際上的優點，即修改畫面的形狀時，會產生主題的動態質感。

穩定，無變化的線條
Firm,unvariable line
因為色鉛筆本身所具有的質感，使得這樣用力平均且細密的線條，產生一種整體聯貫的感覺，且形成強而有力的圖案輪廓線。

書法式，具方向性的線條
Calligraphic,directional line
筆力重點式地變化強調，有助於形體的輪廓描繪（contour drawing）。

麥克筆

麥克筆這種素材的混合運用被廣泛地使用在設計、製圖片表現上，用來做印刷圖樣完成之前的視覺或圖象呈現。。但麥克筆使用上的缺點是顏色無法永遠固定，經由一段時間曝晒後，便開始褪色、消失色澤。

麥克筆和色鉛筆是一對吸引人且多采多姿的搭檔，大一點的麥克筆用來表現立體感及混色的部分，而色鉛筆則描繪其線條架構和細節的部份。麥克筆及色鉛筆此二者均能畫出線狀及塊狀，試試各種搭配的方法來表現風格。

麥克筆的種類從精緻的纖維性筆頭，到厚、圓形式的氈式筆頭；而顏色的種類繁多，從中間調到明亮的，搶眼的色相。一般品牌擁有的色彩有限，只有職業設計家所用的昂貴品牌才能提供一整套顏色，調子層次分明的麥克筆。

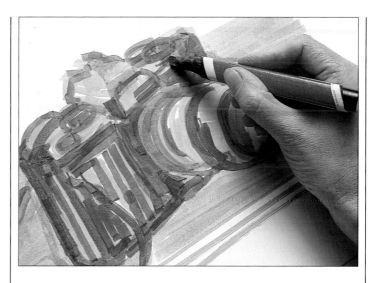

2 麥克筆的使用須加以重疊以強化立體感，表現出相機特有的形狀和肌理。

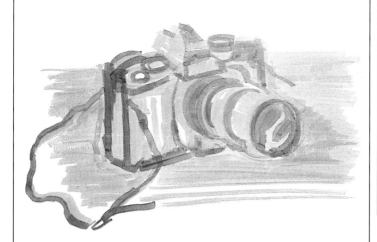

1 使用寬的麥克筆，其好處在於可以很快地表現出三度空間的形式，由於本身顏色不具寫實性，就像此範例一樣，用淺亮、中度、或暗的色調來描繪這架相機的外形。

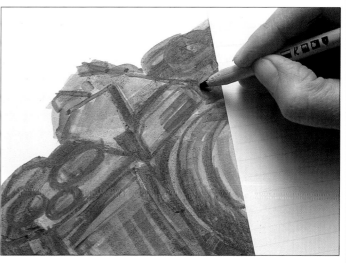

3 用深青色的色鉛筆開始描繪外形，修改並修飾輪廓線，使畫面的結構確實些。

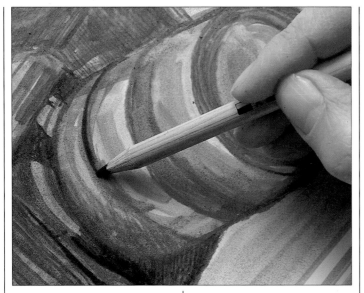

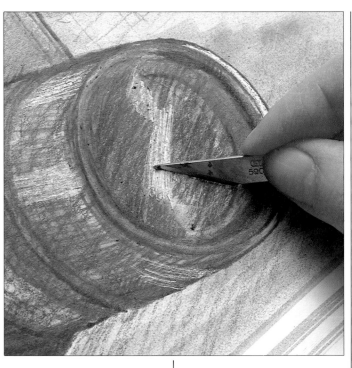

4 用黑色的色鉛筆在麥克筆所畫的顏色上加強表現出立體的 明暗調子，呈現相機的表面質感及明確的形式。

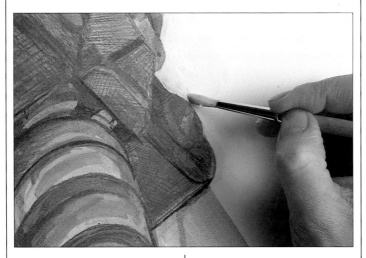

5 沿著相機與紙面背景交接的形狀，塗上白色不透明顏料，掩蓋剛才使用麥克筆和鉛筆所畫出不必要的部分。在白紙上 ，此修正方法非常突兀，不透明水彩顏料的質感異於白紙；不過小範圍的修改，不會太明顯。

6 重疊顏色的描繪，使相機的透鏡產生不透明的感覺，所以用利刀刮除表面的顏料，回復 原紙的底色，形成鏡面和外緣線的白色亮光。

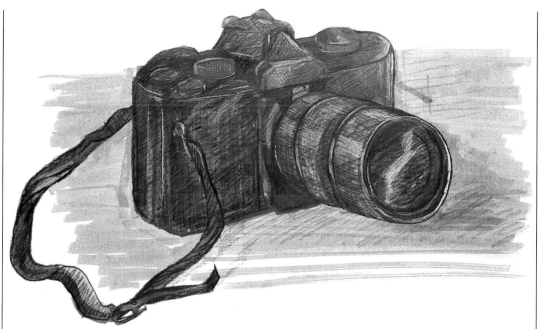

7 此完成圖中，可看出鉛筆所重疊的線條於麥克筆的色彩上。所加強的細節描繪更增加相機的量感和肌理。注意一下，麥克筆和色鉛筆的色彩濃淡及線條交織所產生的變化（上圖的細節部分）。

細麥克筆　Fine markers
針筆和細麥克筆可與色鉛筆一起混合使用，細麥克筆比粗的麥克筆，更適合用來描寫小型主題的細部。

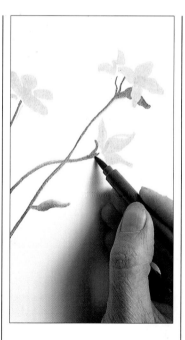

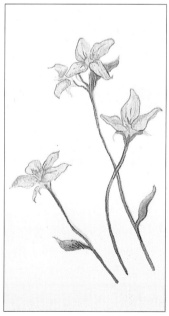

留白法

留白法是用來保護畫紙，以防顏色畫到不需要的區域。留白法最簡單的用法是將一張紙覆蓋在畫紙上，然後用鉛筆在紙張的邊緣滑動畫出；完成時，將紙拿起來，原來塗色的地方便會產生清楚且直線式的邊。使用裁剪過的紙張當作留白用的紙張，可形成柔和的邊線特質。或者也可使用薄的卡片及塑膠模板，像鏤空型板（stencils）和雲形規（french curves）。

較不規則或複雜的圖形，可用半透明低黏性的留白膠膜先行留白。工作時，貼在畫紙上，完成時撕開而無傷紙面。留白膠膜的使用方式是在圖線上，用刀片割出所需形狀，割時要小心，不要割到底下的紙張。低黏性的留白膠膜也可使用在輪廓外形上，它有不同的寬度，而較精密的一種，具有很好彈性很適合用來作彎曲的弧形。

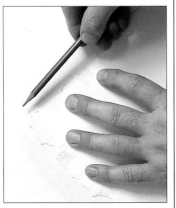

隨意的留白法
Loose masking

1 把留白用紙放在畫紙上，緊緊地按住，並在其邊緣處畫出明暗的濃淡。

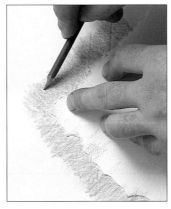

2 重疊顏色的明暗效果，產生更濃密的效果，但須保持筆的方向一致，沿著留白用紙的邊線畫出。

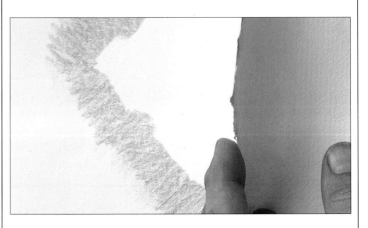

3 掀開留白用紙的一角察看一下，邊緣是否清楚、顏色的濃度是否正確。紙片若無移動，便可再放回原位，並重新整理顏色範圍。

切割的紙邊——濃密效果
Cut paper edge-close shading

切割的紙邊——線條
Cut paper edge-hatching

撕裂的紙邊——細密效果
Torn paper edge-shading

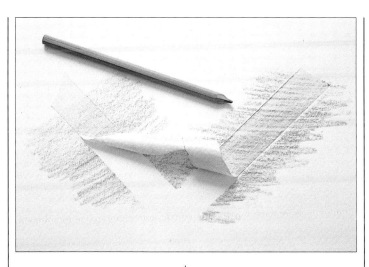

留白膠膜的使用
Using masking film

1 根據底稿所要描繪的部分，將膠膜覆蓋住整個圖象範圍，且平順地放在畫紙上。並逐步完成要塗繪的部分之步驟。

3 相同顏色的範圍完成之後，繼續下一個顏色的塗繪。井然有序地切割，剝下要上色的部分，並進行填色。

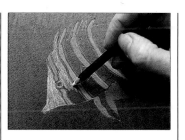

留白膠帶的使用
Using masking tape

1 貼上留白膠帶，但不可黏的太緊，否則很難撕開，且會傷害到畫紙。沿著膠帶邊緣上色

，其優點是膠帶兩邊或可因需要而上色。完成時要小心撕開膠帶。

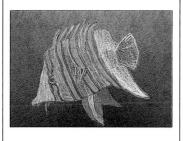

4 完成上色的部分，而無需再切割留白膠膜。畫面上覆蓋的膠膜使黑色的背景看起來有些灰灰的，拿開留白膠膜，此圖便完成了。

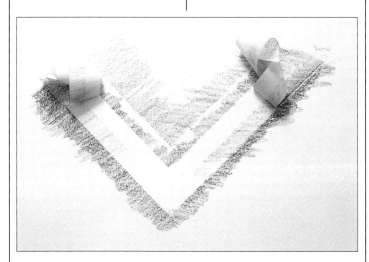

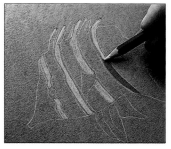

2 確定第一個顏色所塗繪的形狀之後，用斜口刀完整地割開，剝開切割下的膠膜，其餘的如法泡製。使用色鉛筆塗滿整個形狀。

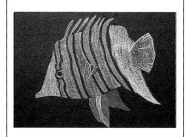

2 使用原先的膠帶或新的膠帶，貼在畫紙另外的地方，著第

二種顏色。

5 比較此最後的完成效果與範例 4，可看出所上色範圍的邊線較明顯突出於黑紙上，使得形狀清晰而特別。

混合鉛筆

現今好的品牌之色鉛筆種類繁多，擁有不同類的鉛筆有二種好處：一是可利用色鉛筆不同的線條質感來創造畫面的趣味變化，另一項則是根本的顏色之不同。

色鉛筆的使用方法，沒有所謂的正規論點，所以可試著試驗軟質、硬質的鉛筆、蠟質或粉質的鉛筆尖頭或鈍頭及施力的變化。而紙張的磅數、表面質感、顏色均會影響畫面。混合使用不同類型的鉛筆會產生微妙的效果，極適合色鉛筆畫的形式和細節，觀賞者須仔細觀察圖中的差異。

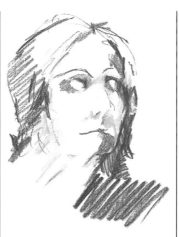

1 此畫是參考一張有柔和陰影效果的照片，一開始是使用粉筆畫出大概，具有紋理的線條及明暗層次。

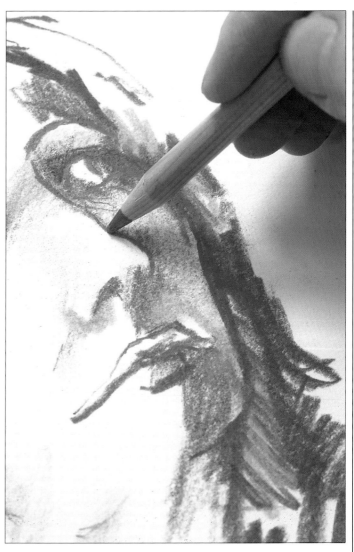

2 臉部的線條及表情利用蠟筆形成較硬的線條質感，與粉筆描繪的部分形成對比。

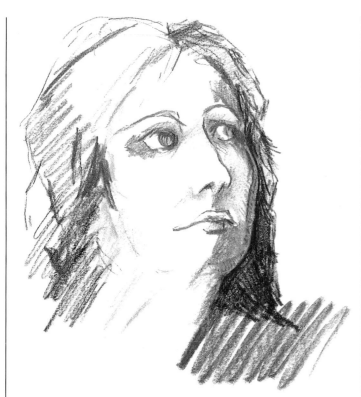

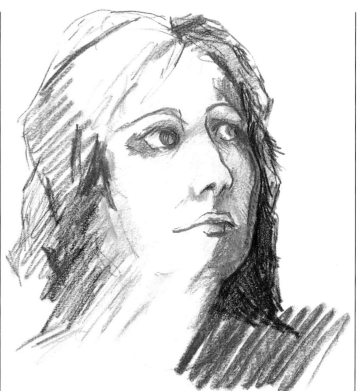

3 軟質的蠟鉛筆被選擇來表現臉和頭髮之間反光及明暗的效果。此種素材可畫出潔淨的色彩質感。

4 硬度適中的蠟鉛筆會使線條組織增加些微的堅實效果。所以畫中便利用相同的鉛筆質地的黃色來處理臉部的亮面，之後再用粉筆統合整個畫面。

色鉛筆的類型
Types of coloured pencil
不同的筆有不同的特質，從左到右為硬質水溶性色鉛筆、粉筆、硬鉛筆、蠟鉛筆。

舖色法

大部分的色鉛筆畫都仰賴所舖塗的顏色，來表現出豐富的色彩、調子濃密度及對比，三度空間的形式及表面肌理的效果。色鉛筆的半透明性使得畫出的顏色會呈現出紙紋和潤飾效果。這種層層重疊上色的過程為畫面製造了色彩、調子和肌理等豐富的變化。

舖色法有很多，除了在一層「明暗效果」（shading）上再舖另一層顏色；使其變化且形成有趣的混色和「漸層效果」（gradations）外；也可整合線條，加上撇和點可表現出更複雜的視覺感受。畫上線條筆觸和碎裂的肌理都可使單調的顏色區內更加生動。

顏色的舖塗可提升畫面的深度和細膩，試著在受光部分畫進鮮活的色彩，可以強化亮面和氣氛。

事實上，舖色法的操作法和在調色板上混合顏料是一樣的，如果你的手邊剛好沒有畫面需要的顏色，可以試試混一、二種顏色看看。

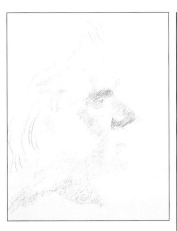

重疊色彩的明暗濃淡
Building up colour shading
1 這張人像畫先以紅、棕二色來構成臉部大略的明暗。

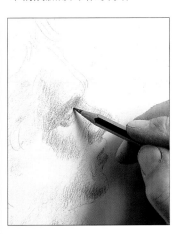

2 使用暗棕色在眼睛、鼻子、下巴附近的淡色區用以塑造人像面孔，加強且提高人像的特色。

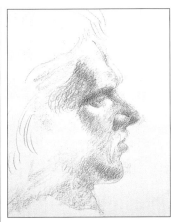

3 縱然顏色有限，仍需藉由明暗濃淡的舖陳，來界定臉部的結構，使之明確清楚。

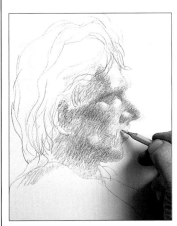

4 再舖上紅、棕二色增加臉部的光彩及陰影的對比，眼睛及嘴巴週圍填進些微黃色，表現受光效果。

混色 Mixed hues

舖塗幾次有濃淡紋理的顏色，創作出微妙的混合及漸層效果。所使用的顏色有四種——黃色、土黃色、綠色、灰藍色。

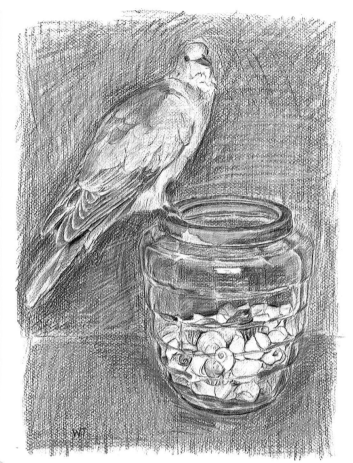

▶威爾・塔波李，靜物和鳥
WILL TOPLEY,
Still Life with Bird

此幅有趣的畫藉由層層重疊的色彩，自由地表現其「線影」*hatching* 和「明暗」*shading*，粗糙的紙紋使混色呈現出無拘、自在的質感散發出吸引人的表現形式，不同的材質細節均表現地十分生動。

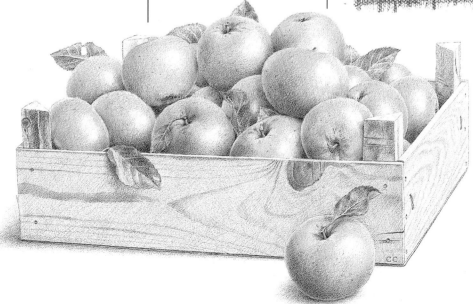

克麗絲・卓別曼，無題
CHRIS CHAPMAN, *Untitled*

這是一張極精細的作品，畫中色彩緊密地融合，加上細微的筆觸，形成高寫實的畫風。而調子的對比及色彩的變化使之深具巧妙的效果。

61

紙紋效果

　　色鉛筆畫中，要使色彩呈現出厚度，需要使用有齒狀表面的畫紙，因為鉛筆的質感很容易造成平滑、緊密的表面，如此一來，便會抵抗其它顏色的添加。齒狀的程度決定於造紙的原料及完成的方法。普通的圖畫紙雖然有一些齒狀表面，但仍然相當平滑。粉彩紙有明顯的紋理，可將色鉛筆所畫出的鬆散顏色粒子緊緊抓住。水彩紙因磅數及製作的方法不同，而種類繁多。厚的紙張會有「凹痕」的表面紋理。

　　紙紋的紋理越明顯，操作時便有更長時間來自由運筆。但有一點很重要，即舖塗顏色時，有紋理的畫紙上很難畫出精細、尖銳的線條。因為紙紋會破壞鉛筆筆觸，而使得畫紙的濃密明暗效果，呈現出細微的亮光。紙張的不同種類，會帶來不同的作品效果。你應嘗試不同磅數、紋理的紙張，選擇適合自己畫風和技法的紙張來表現。

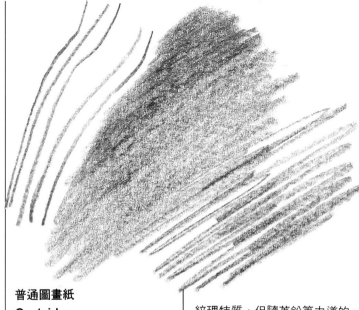

普通圖畫紙
Cartridge paper
平滑的表面帶有些許的齒狀，使鉛筆所塗的範圍有種柔軟的紋理特質，但隨著鉛筆力道的增加，紙張就像被「壓平」，因而降低效果。

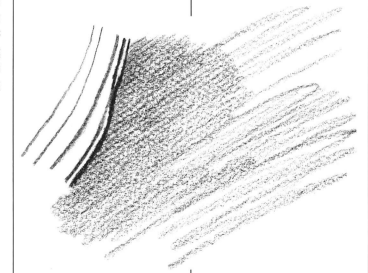

粉彩紙　Pastel paper
粉彩紙是畫粉彩的專門用紙，有明顯的紋理，可將鬆散的顏色牢牢地抓住，而明顯的凹痕圖案也會經由色鉛筆的筆法呈現出來。

紙張紋理
Textured papers
平滑的、設計用的及有明顯紋理的紙張——所選擇的畫紙影響著作品的質感。

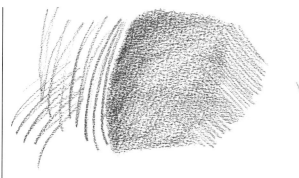

水彩紙
Watercolour papers

色鉛筆若畫在水彩紙上，有更大的磨擦力，不同型式的紙張塗上顏色之後，呈現其特殊的紋樣效果。圖中粗糙的鉛筆質感（最左邊的圖）及機械式的圖案（左邊）都打破原來的筆觸，而形成似網的紋理。

有色畫紙
Coloured papers

有許多種型式的有色畫紙種類，選擇上須視其影響效果而定；使畫面能完全表現出粗糙的紋理及紙張的顏色。像這張幾乎是平面的黑紙，其齒狀表面賦予鉛筆的筆觸是一種柔和的質感，使色彩能夠清晰地被畫出。

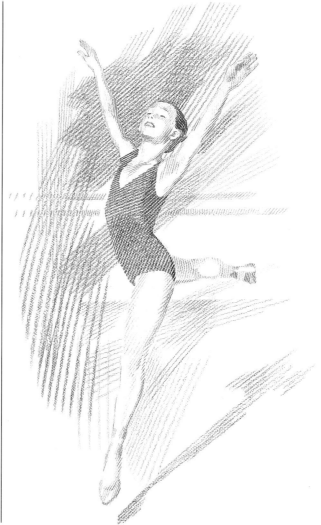

▶約翰・張伯倫，年輕舞者
JOHN CHAMBERLAIN,
Young Dancer

影線和交叉線條等色線造成巧妙的網狀，乃因紙面的規律深凹特性。使這活潑的質感充分表現出主題。線條方向的變化及紙紋所形成的亮光，使畫面有三度空間感。

粉彩和鉛筆

像色鉛筆一樣，粉彩可用來表現線條特性或作出色塊及複雜的表面質感。這兩種素材混合使用起來非常契合，它們都有各種不同的種類、品牌，乃因顏料凝固及構成不同所致。

混合素材沒有特定的方法，每位畫者只要能營造個人畫法，表現出自己的風格及主題的效果便可。

粉彩有軟質、硬質、油性、水溶性和鉛筆型粉彩，這些皆可和色鉛筆聯合使用，形成顏色及質感的變化。油性粉彩較其它粉彩對色鉛筆更具排斥性，但效果會隨著品牌的不同而改變。此外，施力及顏色的濃密度也有影響。

1 使用軟質的粉彩及鉛筆型粉彩，先隨意地畫出大略的圖像，表現紋理的效果，形成葉片和葉柄的基本形狀。

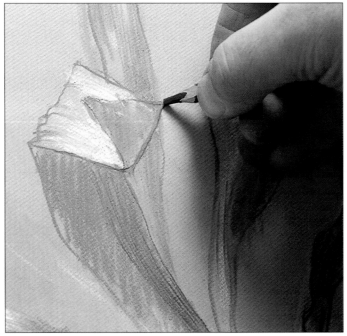

2 使用蠟鉛筆勾勒葉子的輪廓，營造出銳利、清晰的圖像效果。

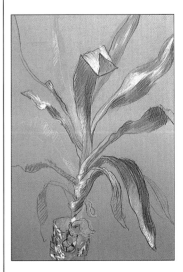

3 葉子紋理細節，用蠟鉛筆和粉筆敷塗線條和明暗，以提升效果。

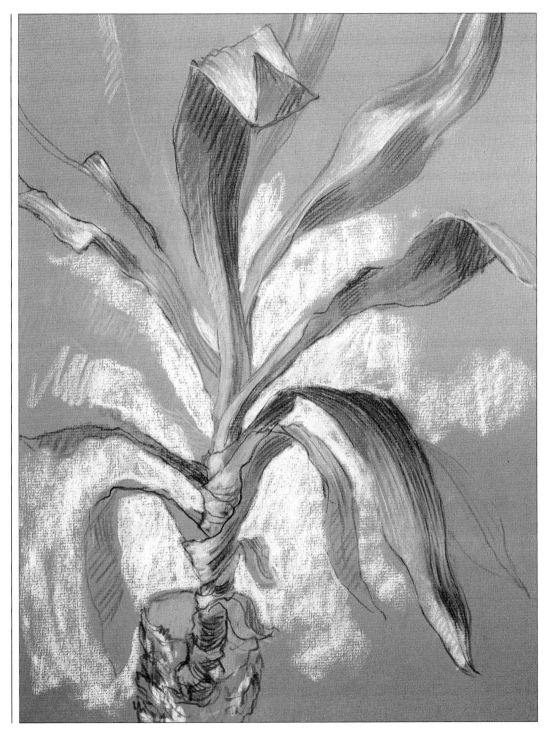

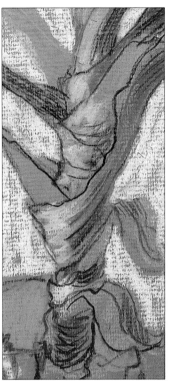

4 用鉛筆明確地界定出植物的結構，然後再次使用軟質粉彩將微弱色調的背景塗上亮麗的調子，來凸顯主題。使邊線和色彩質感（參照上圖細節）形成對比，呈現畫面豐富具深度的特色。

嵌片修正法

　　花許多時間完成一件作品，卻發現有一小部分不是很好，想及時修改，卻越弄越糟，這時心中不免感到沮喪，再加上重新修補使得畫面光滑具排斥性，大力的塗拭則損壞畫紙。所以當某部分畫壞時，不必因此放棄整張畫，可利用嵌片修正法和其它沒畫壞的部分連接起來。方法是切下畫壞的那一塊，同時也切不同形狀的乾淨紙張作嵌片。放入畫中，背後用膠帶將邊黏住，固定好之後，再重新修補新的部分。

　　雖然修改後不會令觀者很容易地發現，但新嵌片接縫處則會阻礙鉛筆的移動，使得筆刷的地方變濃。因而使輪廓線加重。所以此技法最好使用在有特定形狀的畫面中。為了小心表現嵌片的接縫邊緣，應該好好修飾重畫的部分，使之毫無破綻。

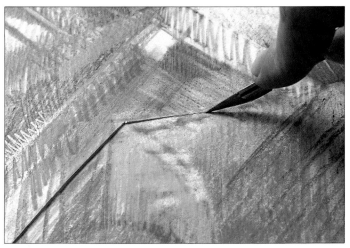

1 圖中的前景有一圓形物，原本是因構圖上的需要，現在想要去除，卻因鉛筆線太明顯，使得塗上去的顏色無法蓋住整個圖形。

2 將圓形所包含的部分切下，在範例中可看到明顯的邊線，用一張乾淨的紙墊在下面，使得兩層紙一起剪下相同的形狀。

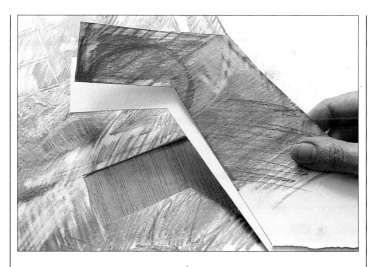

3 掀起割開的兩張紙,所畫過
的部分與乾淨的紙張,由於是
一起切割的,所以形狀非常吻
合。

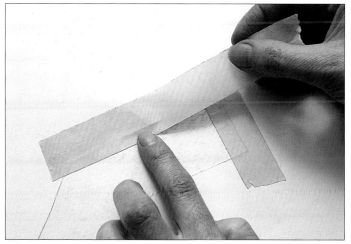

5 將畫紙轉到背面,用膠帶固
定住嵌片的刀口邊緣。翻過正
面查看一下是否正確、平整。
否則鉛筆塗刷時會有不良的突
起面。

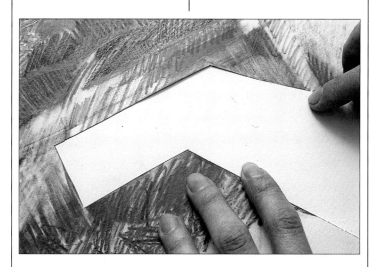

4 將乾淨的紙張放入要修補的
位置。

6 使用色鉛筆逐步修改、重畫
之後,小心地塗繪嵌片銜接處
,讓刀切處不會特別明顯。使
整個畫面和新的嵌片完全融合。

刮除法

刮除法是一種將顏色刮除，顯示出底層的色彩。這是一種「消極性」（negative）④的效果，因為它不是添加顏色而是去除顏色來創造線條組織及表面質感。

要獲得像圖中的效果須先用力地舖上一層鉛筆的「明暗效果」（shading），再塗上第二層不同的顏色，完整地覆蓋下層顏色上，然用採用小刀刀面或尖端處來作刮除的效果。

另一種方法是在色鉛筆畫出濃淡顏色之前，利用打底劑或石膏底劑來製作畫紙或卡片的肌理，使得刮除法可表現其質感。（先將紙張弄濕，可使其適當地伸縮，不會造成捲曲）刮除法也可使深色區，刻劃出白色的圖像，或是運用有色的底，形成一種對比性。

1 相當自由地重疊舖陳畫面的明暗濃淡，便是利用軟質的蠟鉛筆畫在平滑的紙張上，依照主題，變化其線條、顏色、調子來表現之。

2 使用銳利的小刀在有顏色的地方開始「作畫」，輕刮顏色，小心勿使刀刃戳進紙面，深色的地方所刮起的線條成為蔥的肌理。

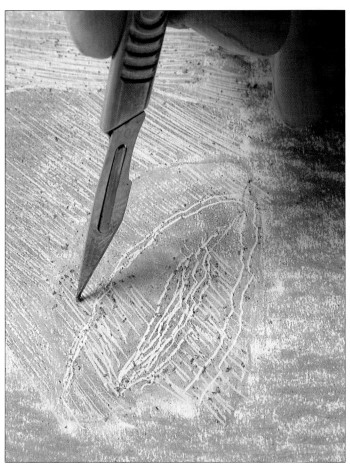

3 加強輪廓線時，讓刀面與紙的角度拉近，使得割劃的線條較粗，露出更多的白底。描繪不規則的外形線時，轉動紙面比用刀來畫複雜的弧線更容易掌握。

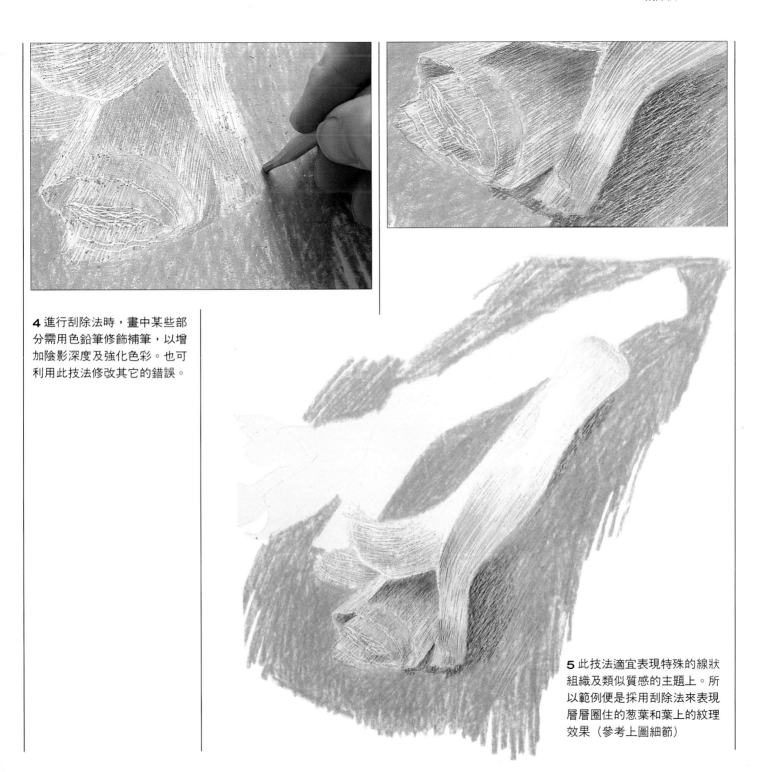

4 進行刮除法時，畫中某些部分需用色鉛筆修飾補筆，以增加陰影深度及強化色彩。也可利用此技法修改其它的錯誤。

5 此技法適宜表現特殊的線狀組織及類似質感的主題上。所以範例便是採用刮除法來表現層層圈住的蔥葉和葉上的紋理效果（參考上圖細節）

明暗法

明暗法是一種基本畫法，可延續色調的效果，只要在紙上來回移動筆頭慢慢地增加覆蓋量。

基本上，明暗法具有方向性的「顆粒狀」特質，可以反應出手和筆尖的運動。所以可選擇強調線條質感或沒有線條的畫法，決定於畫時的力量及角度。力量大、角度不變是強調方向的畫法，若不強調方向的明暗法可輕輕地畫上幾層色彩，且常改變角度和筆法；另外，也可轉動畫紙來畫。

重疊舖陳顏色使之達到「漸層效果」（gradations），就需利用明暗法來改變調子及顏色。濃密的顏色即鉛筆本身所具的顏色，而同色卻淺淡的效果乃因畫時執筆施力輕的緣故。

要創造出色彩柔和且「透明」的特性，則需利用鉛筆的側邊，維持一定力量畫出。

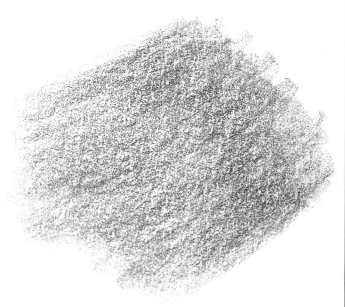

施力輕均勻的明暗法
Lightweight,even shading
筆尖施力輕，使明暗效果無線條斜紋，也可重疊某些區域來逐漸增加強度。

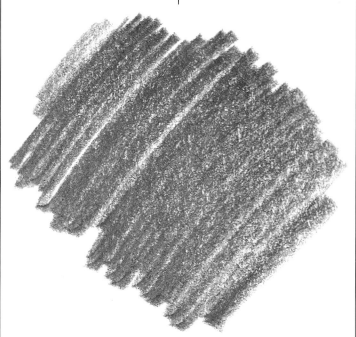

施力重、有方向性的明暗法
Heavy,directional shading
筆尖施力大，明暗部分自然會隨著鉛筆的運行而形成方向，使顏色效果醒目。

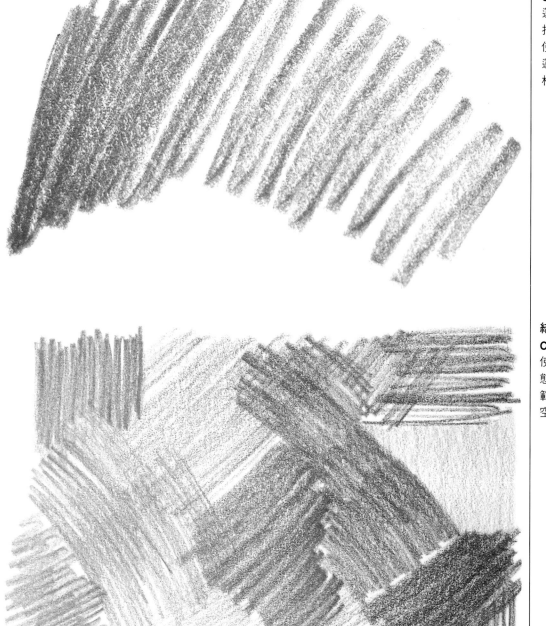

無拘的明暗法
Open shading
運用手腕任意地塗繪，較用手
指施力控制所畫的線條更好，
使畫面產生一種率性、塗鴉的
運筆效果，可與自由的線影法
相比擬。

結合相異的質感
Combining different qualities
使用不同的濃密程度和方向動
態來表現並置的明暗效果。此
範例畫出不同的平行線來創作
空間及形式。

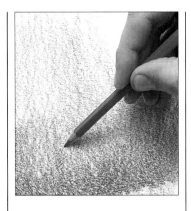

明暗漸層
Shaded gradations

明暗法是創造色調柔和漸層的
基本方法；它也提供各種不同
的邊緣質感藉由筆觸的方向和
暗面部分所形成的立體感來呈
現。。

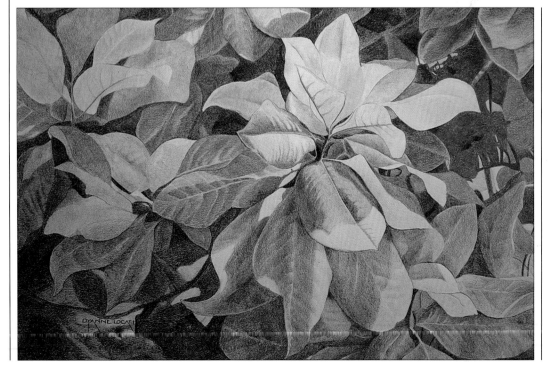

戴安娜・羅卡迪，蔚藍叢林
DYANNE LOCATI,
The Azure Jungle

藉由「混色法」（*blending*）
和「鋪色法」（*overlaying
colours*）巧妙地控制明暗濃
淡，來構成畫中的形狀及三度
空間感。此範例中，畫家有效
地掌握了色調和色彩的多樣性
，有力地詮釋葉片局部的顏色
、葉片上光影的明暗效果。

速寫

　　色鉛筆是速寫最好的素材——乾淨、輕巧、易攜帶，且功能廣泛。作畫時，可以很快地使用線條進行描繪形狀及形式（參看「描繪成畫」contour drawing）或快速地重疊色塊，運用「明暗法」（shading）和「線影法」（hatching）的效果。

　　顏色的選擇，在色譜中至少選一種主色（紅、藍、黃、橙、綠和紫）加上中性色調的筆（黑、灰和白），這些筆混合調配，可運用在種種主題的表現上。（也可針對顏色在速寫簿上作筆記，帶回工作室之後再行研究）

　　若喜歡攜帶輕便、色彩範圍較小的色鉛筆組，你便要選擇適合主題的顏色，例如：風景畫可用藍、綠、和土色，像水果市場、花園就用大膽、明亮的色彩，而農場和動物園則可用灰色、棕色、黃色等色來作巧妙的變化。

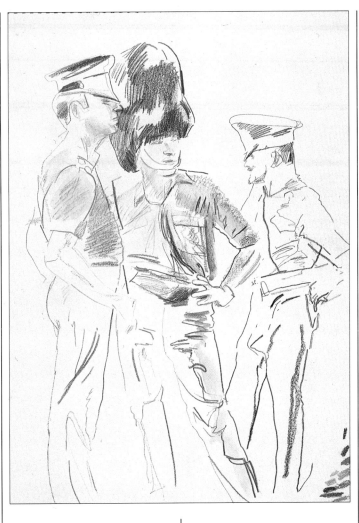

林達·基松，士兵
LINDA KITSON, *Soldiers*

色鉛筆用來表現人物速寫是極理想的素材，捕捉人物的姿態和制服形式的差異。此範例，畫家運筆快速且有自信，記錄了形式和質感的每一個細節。

速寫　Sketching

考慮使用「彩色紙張」（*coloured papers*）來作速寫，例如中間色調的活頁紙張。因其可幫助控制色調的變化，且給予快速作畫較多的完成感。

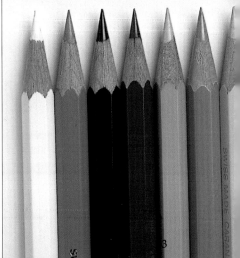

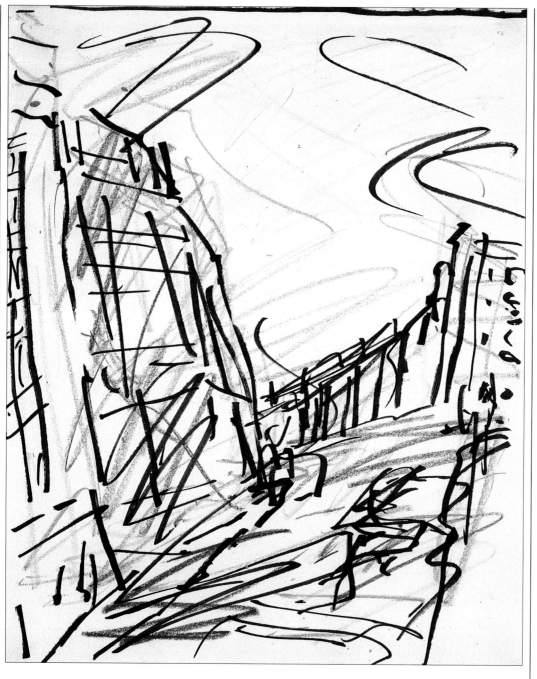

◀法蘭克·歐爾貝哈，冬晨
FRANK AUERBACH,
Winter Morning

這幅不寫實的冬天城景採用「墨水和鉛筆」(*ink and pencil*)及變化「線條質感」(*line qualities*)此二種技法來表現氣勢及生動感。

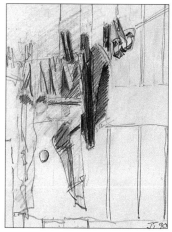

▲約翰·泰奈德，衣夾
JOHN TOWNEND,
Clothes pegs

藝術家從廚房的窗戶捕捉這一視覺景象，一些要晾乾的衣物在洗衣繩上搖擺著。彩色衣夾極具吸引力，處理上避免和周圍的顏色相近似，以突顯視覺上的線性圖案，使跳動的衣夾成為畫中動人的色彩符號。

溶劑

　　某些類型的色鉛筆畫出的圖案可用溶劑將其散開或混合。溶劑可以是水、松節油（turpentine）或精油類的媒材。水溶性的色筆會與水混合，精油類溶劑則可溶解乾性色鉛筆所畫的顏色。此種試驗決定於顏料和筆心的各種成份比例，所以無法完全預期其效果。有兩種方法可幫助所使用的溶劑畫法產生一種液態質感。一種是將筆尖浸在溶劑裏，顏色因而變軟，隨著揮筆而散開。另外一種則是使用乾性色鉛筆，並且利用筆刷、紙筆、棉花團或麥克筆等配合無色透明溶劑的使用。

　　為避免紙張因膨脹所造成的扭曲，畫前最好先將紙裱好在畫板再行作畫，或在製圖畫板上作畫。

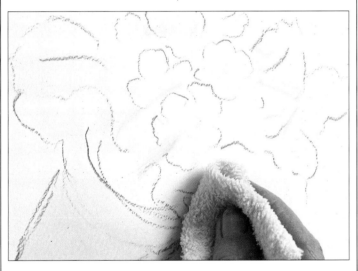

精油溶液的使用
Using spirit solvent
1 花朵的形狀，很快地以軟質蠟鉛筆描繪出之後，將無色精油所弄濕的布輕輕刷開顏色，顯示出黯淡調子的範圍。

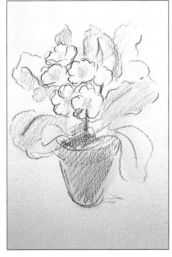

2 加強線條的描繪和亮面色彩部分的鮮明效果。注意一下水彩紙的紋理——塗精油溶液時，最好使用品質好的紙張，以防紙張膨脹或破裂。

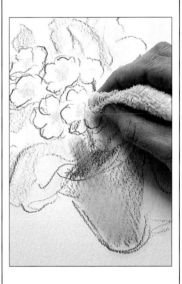

3 第二次使用精油擦拭，以軟化顏色，並使之溶入紙張的紋理，鉛筆筆觸因而沾濕，而非用溶劑泡濕。

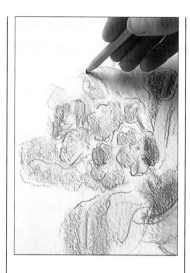

4 為了加重顏色,再次使用鉛筆來塗繪立體形狀,由於底層濕潤的關係,使得鉛筆筆觸特別平滑且有力。

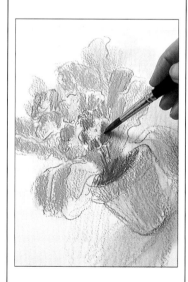

5 筆刷沾上溶劑進行塗刷,讓顏色像顏料般溶解散開,最好選擇性地挑畫面的某些部分來作,以建立不同質感的有趣對比。

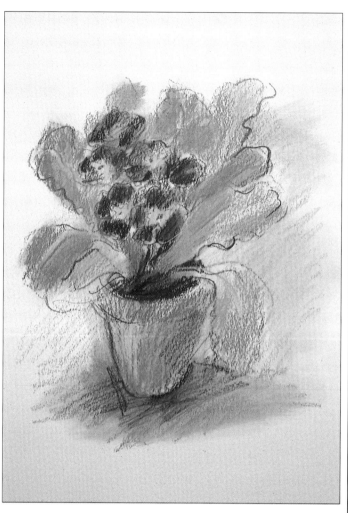

6 在這完成圖中,用筆刷過的色彩部分形成新鮮且強烈的效果,與鉛筆畫出的明暗和線條造成極佳的對比,使畫面質感更生動。

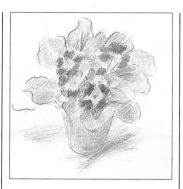

水溶性鉛筆的使用
Using water-soluble pencils

此範例採用與前圖大部分相同的方法完成,除了使用水溶性鉛筆畫出明晰的線條並配合溶劑的使用外,其它塗抹及塗刷色彩的技巧都用同樣的媒材。

麥克筆混色的使用
Using a marker blender

這混合效果的確是用類似寬筆頭的麥克筆所完成,只不過內部的液體是無色的。融合鉛筆的顏色,即以麥克筆的筆尖平穩地擦拭整個鉛筆筆觸而成。

打格子

許多畫家都用照片來作畫，不只因為不必在戶外當場完成，而且攝影本身的限度──照相機對影像具有選擇性──使之創作出戲劇性的組合，包括光線、顏色和表面特色。

無論是以照片或速寫作為依據，若須擴大影像，難免無法精確地測出大小比例。所以打格子有助於畫面每個部位正確位置的確定。

首先，在原圖像上用鉛筆畫好格子，在畫紙上也畫出同樣的方格子，但比例上要比原來的大或小。例如一倍半或二倍原圖的大小，或是½倍。然後再沿著每一方格作畫，複製主線條及形狀。須仔細描繪照片上的每一小格及交叉的地方。此種簡潔的技法可使原圖作某種比例的放大或縮小。

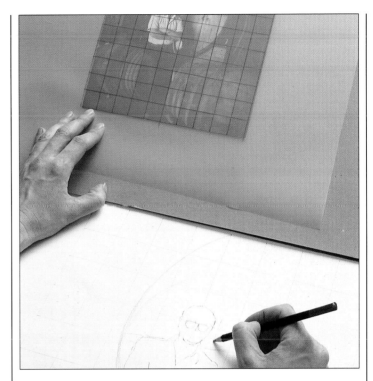

2 此範例中，畫紙的方格是原圖的二倍。開始進行方格中間部分的描繪，沿著方格的邊緣，算好圖像的輪廓與方格線交錯的部位，逐步畫出。

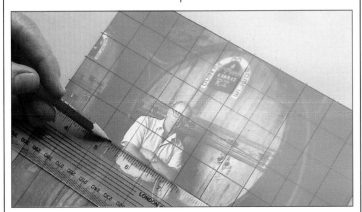

1 在原照片或畫面打好方格，也可將描圖紙放在上面，畫出適當大小的方格。

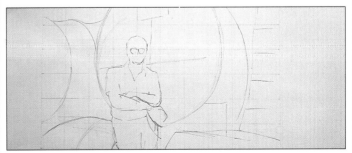

3 有時會估計錯誤，使得方格的比例大小及線條畫錯。這時可以重新查看方格中圖像的位置作些修正。

鏤空型版

鏤空型版，即一種已切割好形狀的版，可運用色鉛筆來界定其清楚的形式，是「遮蓋法」（masking）的另一種。這相同的原理被使用在室內設計上，在平坦的表面作裝飾性的運用。鏤空型版有兩功能，一是自由地處理顏色，且固定在這特定的形狀裏。二是創造出重覆的式樣。這時，形狀大小的一致很重要。

有很多種現成的塑膠鏤空版和模板，可提供不同的形狀，從基本的幾何圖形像方形、圓形和橢圓形到字母形和圖案符號。

自己畫題所用的不規則或特殊的形狀，可從薄卡片，纖維膠片或模版紙剪下，製作成鏤空型版。

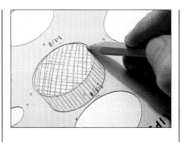

鏤空型版的線影法
Stencilled hatching
1 專門繪圖用的橢圓塑膠鏤空型片，常被用來畫圓柱形狀的上層表面及下層邊線，而橢圓的平面也藉此畫出細細的線條

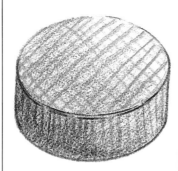

2 圓柱的垂直面用影線清楚地畫出，表層的交叉線也藉橢圓形鏤空型版而完成，淡淡的明暗效果則加強了立體感。而利用型版所畫的外形線也強化了整個輪廓。

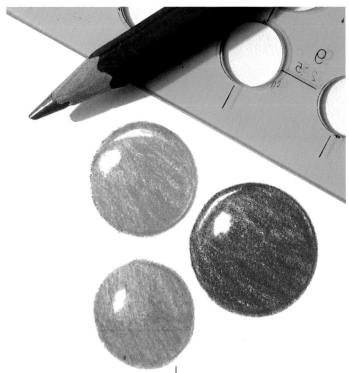

鏤空型版的明暗法
Stencilled shading
藉由緊密的明暗層次，使得填入型版外形的色彩更加醒目。

若想使簡單的幾何圖形賦予三度空間效果，可在型版區域內留下受光效果或改變調子的層次。

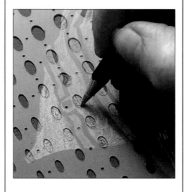

規律性的圖案
Regular patterns
型版可針對主題的特別形狀作規則地重覆，此範例中，精細

的橢圓型版被用來畫出魚的鱗片組織。

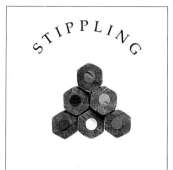

點畫法

　　這是用來增強調子和明度的傳統技法。除了像「明暗法」（shading）、「線影法」（hatching）等線條畫法外，點畫法是一塊滿是緊密細點的組成。這些大小不同的點可以調整調子和色彩的變化。利用色鉛筆來整合不同的顏色，以造成視覺上混合的效果，也可以控制每塊色區的顏色比例，達成巧妙的「漸層效果」（gradations）。

　　點畫法相當費時，特別是利用它來完成廣大的繪畫區域；但它可控制形式的描摹，且完成的效果非常真實。可以選擇性地採用點畫表現微弱或濃淡漸層的色彩，以增強三度空間感或表面構成的質感。

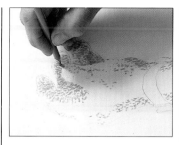

1 點的大小和顏色變化，須和主題的形式、色調相配合，您可發現最簡潔的方式是從亮面的外形線畫起。

2 點完一層濃厚的顏色之後，筆上的施力會使某些點聚集，或大、或小。試著以均衡的施力來保持這些筆觸的大小，並選擇變化的色彩，有系統地加強畫面筆觸的效果。

3 點畫的目的和明暗的濃淡效果一樣，用來描繪形體，只是其記號較鮮活、獨特，畫中自由的外形逐漸形成具體形象的感覺。

肌理底面

具有特殊用途的畫紙，可提供不同種類的肌理（參看「紙紋效果」），許多有趣的材料可供應奇特的表面質感，賦予色鉛筆畫盎然的生趣。像棕色包裝紙、大型信封紙、和包裝用厚紙板等，提供粗糙的粒子，而其顏色又是怡人、柔和的中間調。而細砂紙、粗砂紙等是有顆粒狀的表面，其顏色從碳黑色到自然的黃沙色。但須注意這些紙具有高度的磨擦力的表面，會很快地消耗鉛筆心。為了製作細緻的底面，也可試試油畫或壓克力顏料（參見「油畫技法百科」）用的畫布板（canvas boards）

有些畫家喜歡運用色鉛筆的筆法，因其節奏性的運筆能創作出起伏的效果。畫面底部質感的變化從水彩的輕淡質地或不透明的塗刷到濃密不透明的壓克力顏料或石膏打底劑（gesso），這些先前製作過程其顯著的好處是著色前可選擇使用白色或有色的底紙，均不會影響畫面。

磨砂紙 Abrasive paper
一張精細的磨砂紙或普通砂紙，可以很穩固地磨擦顏色，使畫面組織成豐富，有律動性的色彩和圖案，及亮面明暗的效果。

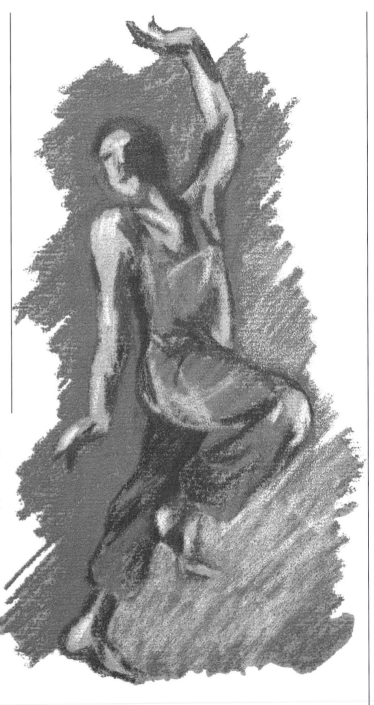

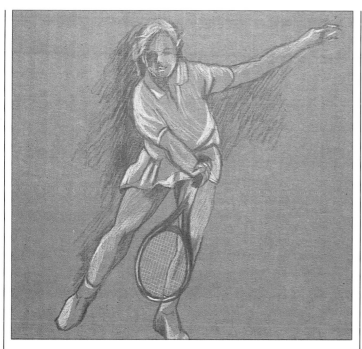

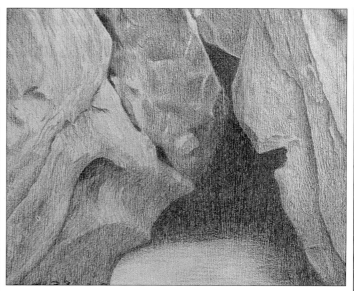

厚紙板　Cardboard
撕開一般的厚紙板，裏面有淡褐色細絲狀的組織；此張畫採

用溫暖的中間色調作出單色技巧，其紙板的厚密提供柔細的質感，觀者可從畫中看出。

巴巴拉・史喬馬，
奇娃那山甲角二號
BARBARA SCHOEMMER,
Cape kiwana II
底面的肌理隨著個人主觀看法來構成，此張作品的底面肌理，非常符合自然岩石表面粗糙的質感。

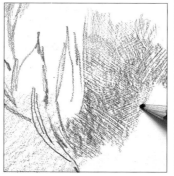

石膏打底劑
Drawing on gesso
1 塗上壓克力顏料用的石膏打底劑於畫紙或木板表面，做出隨意的肌理及厚度。

2 用鉛筆畫在打好底的紙面上，並製作各種圖案；可看出其打破線條原本的特性，呈現出特殊的紋樣。

描圖法

色鉛筆畫中最重要的就是要有清楚、正確的描摹線（*guideline*），大區域的修改和擦拭會破壞紙張表面。所以為避免此現象，可先畫在另一張紙上，再將之清楚地轉移到畫面；同樣地，也可藉以描繪照片的輪廓線做為構圖之基礎。

也可利用傳統的描圖法，在描圖紙上先畫外形，然後用黑色鉛筆或軟質蠟筆塗在背後，最後將之描在畫紙上。

此外，也可使用轉印紙（*transfer papers*），有各種顏色供挑選。它是均勻的「蠟型」（*crayon-type*）顏色附在薄薄的紙張上，放於畫紙和描圖紙中間，使用黑鉛筆或色鉛筆的筆心將輪廓再描一下。

使用描圖方法描繪輪廓時，小心壓力不可太大；否則印在畫紙上的線條就無法擦拭。

2 把描圖紙翻到背面，塗刷整圖的背面色調。

3 把描圖紙放在乾淨的畫紙上，用鉛筆筆心將線條描下，但不可太用力。

描圖法步驟
Tracing method
1 將描圖紙放在原畫紙上，用鉛筆描摹主要的輪廓線條。

4 將描圖紙的一邊固定，如此可隨時掀開，檢視線條的品質，再回復原位；切記不要完全移動畫紙，直到必要的線條都完成了。

轉印紙的使用
Using transfer paper

1 依照前面描圖的方法,將畫紙置於描圖紙下,而轉印紙則放於二者之間,顏色面朝下,便可開始描形。

2 掀開一角察看一下,是否確實描摹完成。

所使用的色鉛筆色可以很容易蓋掉這描摹的線條。

轉印紙　Transfer papers
這些不同顏色的摹寫紙,可配合作品的風格和主題,加以選擇醒目或淡淡的色調作為表現

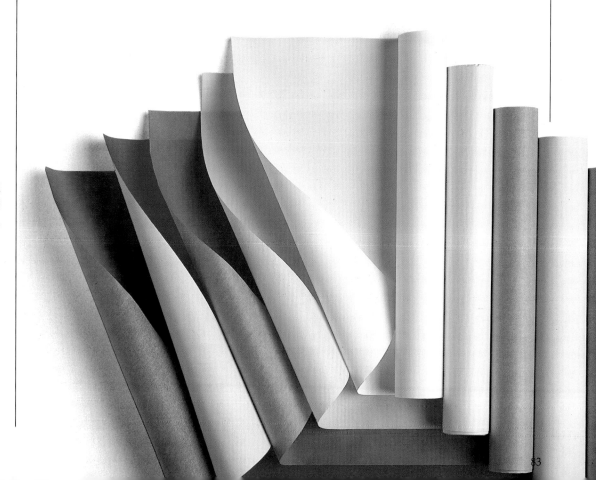

為色鉛筆畫的標準技法之一。此技法的特性，是可以在透明襯紙的正反面塗上顏色，來增加混色的巧妙變化及精細度。

草稿膠片（drafting film）是種高分子化合物（polyester），透明度高略呈藍或灰色，但對塗上的顏色影響不大。是種較穩定、緊密的材料，也較貴。可以使用一種兩面都有光澤的表面質地，若使用描圖紙，須選磅數較重、且質地穩固的、便宜的描圖紙一經鉛筆的擠壓則會扭曲。

透明襯紙

利用透明的表面效果，例如打草稿用的膠片（drafting film）或高品質的描圖紙已成

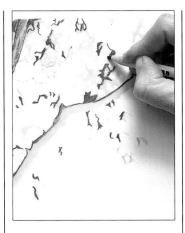

2 主題的深暗調子是用焦赤色的畫筆畫出，下面的圖只是個指引，無需複製每個細節，主要是表現色鉛筆自己的特色。

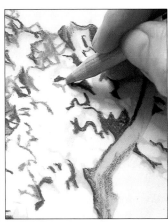

3 樹幹和葉子的裝飾圖形利用橄欖綠、赤紅色來補綴。色彩的使用與原先的單色底稿相近，但更增添色彩的鮮明感、互動性。

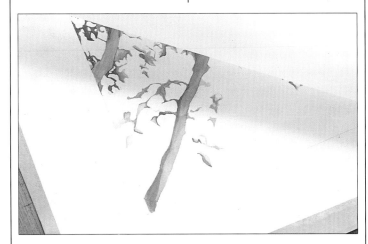

1 此範例是採用紋理平滑的描圖紙，色鉛筆在此要詮釋此張單色水彩畫。所以，首先將描圖紙固定在原畫上。

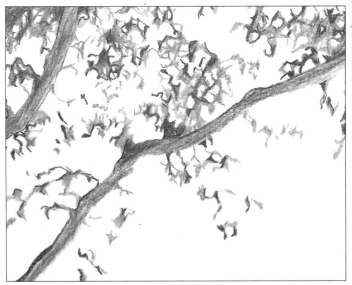

4 完成了範例1的階段，其樹枝的基本架構已完全畫出。

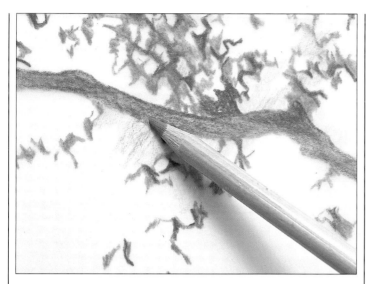

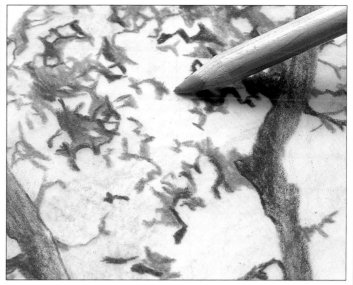

5 於描圖紙的背景天空部分，畫出光線和顏色效果，此種技法的方便之處，在於使畫者不 會因塗背景色而畫到已完成的部分。

7 將紙面翻轉回來，增添一部分天空的顏色，修飾畫面，並 增加明暗的變化及融合亮麗的色調，使其深具特色。

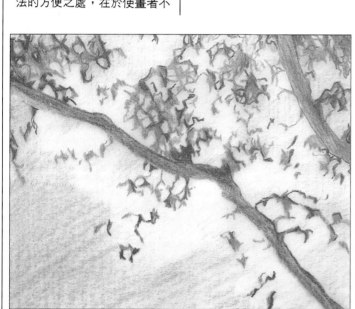

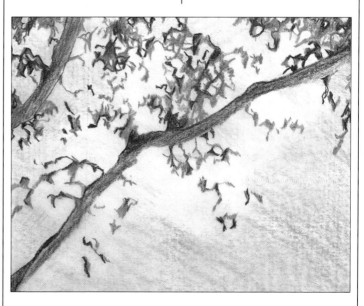

6 用細膩的顏色於背景處逐漸重疊濃淡層次，慢慢地塗滿整張圖像。

8 不同的顏色範圍分開處理，使未著色的部分或已完成的部 分都呈現出淺淡的色調，表現出樹後明亮光線的優美效果。

水彩和鉛筆

　　水彩顏料是半透明的素材，可結合色鉛筆中清晰的顏色，這兩種素材可自由地調和、搭配使用，並以較正式的畫法創造出微妙的顏色構成。

　　使用色鉛筆所畫出的清晰、明快的「線條質感」（line-qualities）和水彩的流動筆觸，形成顯著的視覺對比，在未乾的紙上使用水溶性色鉛筆會有一種趣味效果，因水氣會軟化筆跡，而畫出更粗糙、醒目的色彩筆觸，但是若非水溶性色鉛筆時得小心，因其筆尖易刮破濕潤的畫紙，所以最好等水彩部分乾了之後再著手上色。

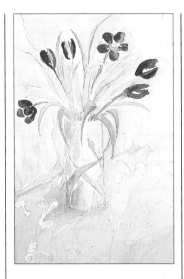

1 在草圖上直接上水彩，或先用色鉛筆塗上外形之後再上水彩；畫中微弱的輪廓線形成整個結構，使基本的底色可以自由揮灑。

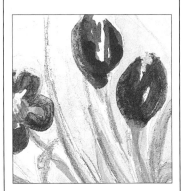

2 連接幾筆的重疊塗刷水彩之後，再用蠟鉛筆加強柄和葉的亮面明暗效果，表現其線條形式。

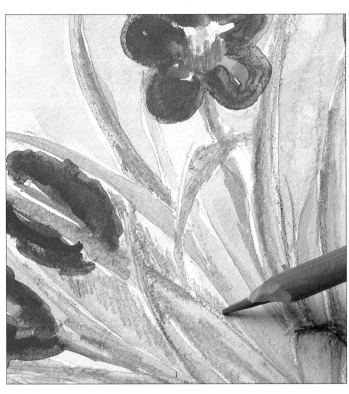

3 些微的明暗濃淡塗在花朵後面，表現圖形和背景之間的關係，此範例技法自由地發揮，

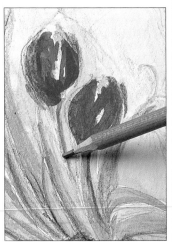

隨意但不零亂，使畫面能繼續進行。

4 繼續在不同的形狀之間加強外形的描繪，以提高明確感，但須避免畫紙的潮濕，所以著色前，得等水彩筆畫乾了。

5 最初的淡彩若需陰影部分，使用鉛筆的濃淡效果，更有力地提高色彩和調子的強調。

莎拉・黑沃德，皮靴
SARA HAYWARD,*Boots*
畫面生動、活潑，乃因充分地運用混合媒材之效果；先將水彩重疊刷塗，呈現出有力的特色，再以鉛筆描繪其圖案和質感。

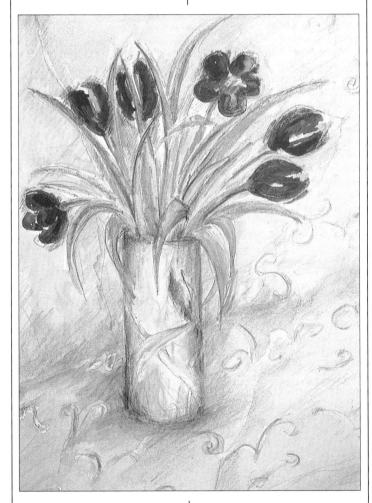

6 鉛筆和水彩的混合使用，讓畫面展現出一個更自由的表現方法；使畫中完整的圖象和鉛筆筆跡更能加強組織和線條細部。

白線法

這是正統的技法，利用「筆跡」（*impressing*）創出畫面裝飾效果。在描圖紙先畫好線條，放於畫紙上用尖的鉛筆、鐵筆（*stylus*）或原子筆將之描印在畫紙上。再用所需的色鉛筆畫出明暗，構成一幅彩色圖像。

這種方式最能複製特別的圖形和組織，例如窗簾的蕾絲邊、桌巾或葉子的脈；或者用來突顯「消極的」（*negative*）外形，並描繪已著色的形式和量感描印在畫紙上的部分，對於圖中的主要形狀會有反襯的效果。

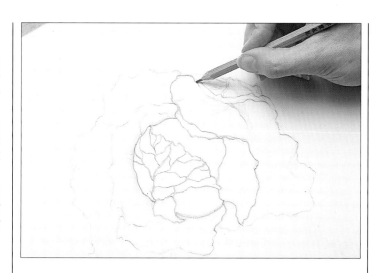

2 將描圖紙放於畫紙上，用鉛筆再描一次輪廓線；大力壓畫線條，使其印入畫紙上；畫紙底下可鋪層報紙有助於表面的筆跡效果。

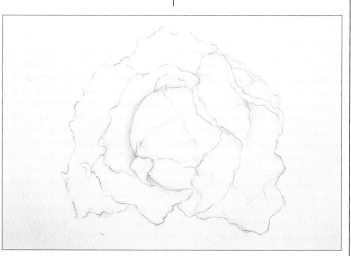

1 使用鉛筆構圖，如此一直修飾到形成最令你滿意的圖象，再利用描圖紙或設計紙（*lay-out*），描摹顯示出甘藍葉的外形及葉脈如蕾絲般的圖案。

3 將紙張上的描圖紙翻轉過來，檢查是否完成筆跡效果，並保持重要線條在畫中位置的正確性。

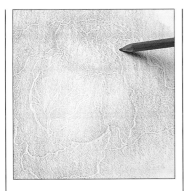

4 當刻印完成之後，將描圖紙拿下，開始上色。於刻印的線上輕描明暗，使其突顯。

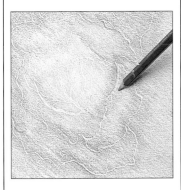

5 慢慢地在畫中塗上不同的顏色，展現色彩和調子的變化，明暗層次儘量求濃淡變化，但須避免塗刷白色線條。

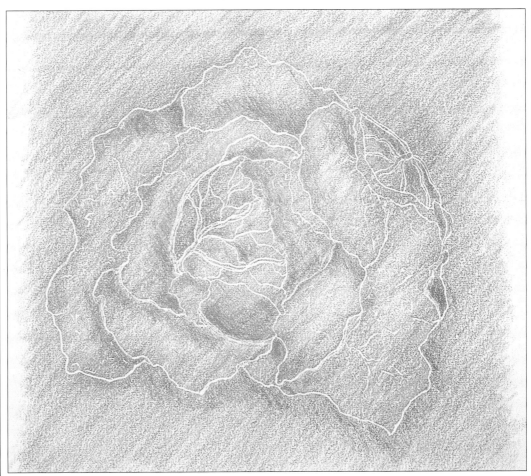

6 層層的甘藍菜由完成圖中，顯出其結構和質感，可因個人需求來計劃畫面作更多或更少的細部表現。

第二章

主題

　　直到最近，色鉛筆才完全被利用作為畫家創作的素材；過去，色鉛筆只是次要工具，用來素描、當作油畫的準備材料，而非完成畫作的工具。色鉛筆地位的改變是因為高品質品牌的出現，使色鉛筆的運用範圍、顏色質感均獲得改善。而另一個重要的影響是插畫家以更具創造性的手法來運用色鉛筆，不但在大量銷售的出版物上，也在建築圖及專業性插畫等專業性領域上，使得色鉛筆展現令人驚歎和充滿創意的無窮變化。色鉛筆極適合用在插圖的表現上，且富變化；在使用上清潔、快速，並能夠畫出明亮、細膩的作品。

　　這些影響所導致的結果是色鉛筆技法的不斷研發和普遍應用，使得色鉛筆的作品一直推陳出新。於第二章的範例中，將告訴讀者畫家獨特的專業才能，如何運用在不同的主題上，有些是藝術上的經典主題，其它則是相關素材的特殊技法。文章和圖片的穿插說明，使觀者能夠了解每種畫法和其最後成果的關連性。

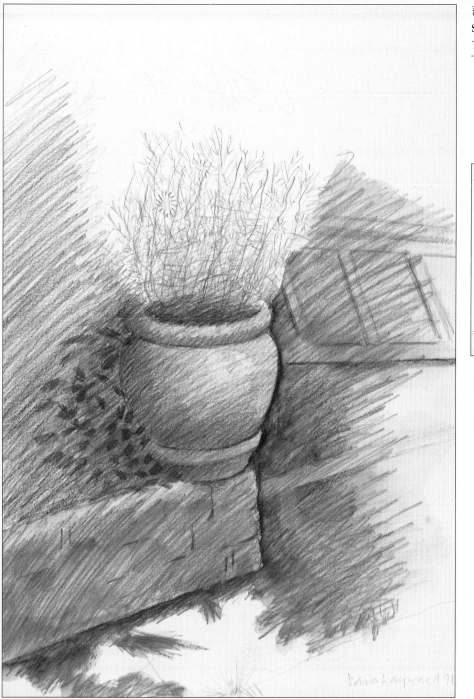

莎拉・黑沃德，陶盆
SARA HAYWARD,
Terra Cotta Pot

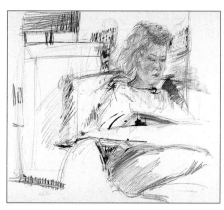

凱・宋・迪勒，坐像
KAYE SONG TEALE,
Seated Figure

風景畫和城鎮景觀
LANDSCAPE AND CITYSCAPE

以美妙的色鉛筆線條來詮釋大型尺寸的主題（*large-scale subjects*）是畫法上一大挑戰；若想將風景畫上細膩的顏色，要花上一大段時間。因此，在風景畫中，色鉛筆通常用來作速寫，然後以這個基礎，改用別的媒材來作畫，這種初步的習作其獨特的特性，可用來作為練習不同技法的基礎。然而使用色鉛筆來作完成的作品，經常產生極佳的效果，能產生活潑、生動的風格。

色鉛筆速寫
Sketching in coloured pencils

很少畫家在風景前完成作品，因為戶外作畫很難專注在細節上；而習慣先在戶外完成初稿，再回到工作室加以詮釋，這是長久以來的作法。色鉛筆本身清晰、易攜帶適合作戶外速寫的素材。選擇一些常用的顏色，包括一些明亮、強烈的顏色和各種綠色、土黃色和一本品質好

的速寫簿或水彩紙。

光線是畫面主題必備的要素，大膽的對比及提高顏色變化是必須的；所以不應該限制在只使用自己喜歡的顏色。表現畫中的亮面可用黃色和粉紅色、及轉冷、淡的藍色，而紅色和紫色則可作為地面和樹葉顏色的對比色。

技法和素材的混合
Mixing techniques and media

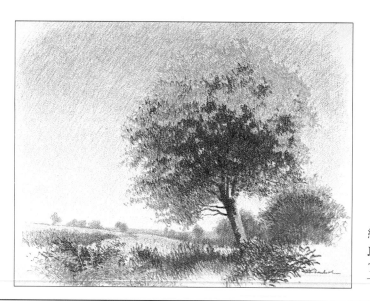

使用筆尖來描繪表現廣大的風景，畫中常常讓畫家特別注意到的是風景的輪廓線，明確的線條傳達出地平線的擴展及後退感。使用「明暗法」（*sh-ading*）和「線影法」（

約翰・張伯倫，樹
JOHN CHAMBERLAIN,
The Tree

hatching）詳細表現整個畫面組織。畫家在描繪風景或城市景觀採用色塊（*colour masses*）來傳達，先將概略的形狀用顏料先刷出，再加上色鉛筆作修飾、加強用，如「水彩和鉛筆」（*water colour and pencil*），這個技法便是最具效果的混合素材畫法。之前也要考慮所使用的「彩色紙張」（*coloured papers*）和「拼貼法」（*collage*）才能使一個寬廣的顏色區中呈現複雜的色彩及筆觸變化。

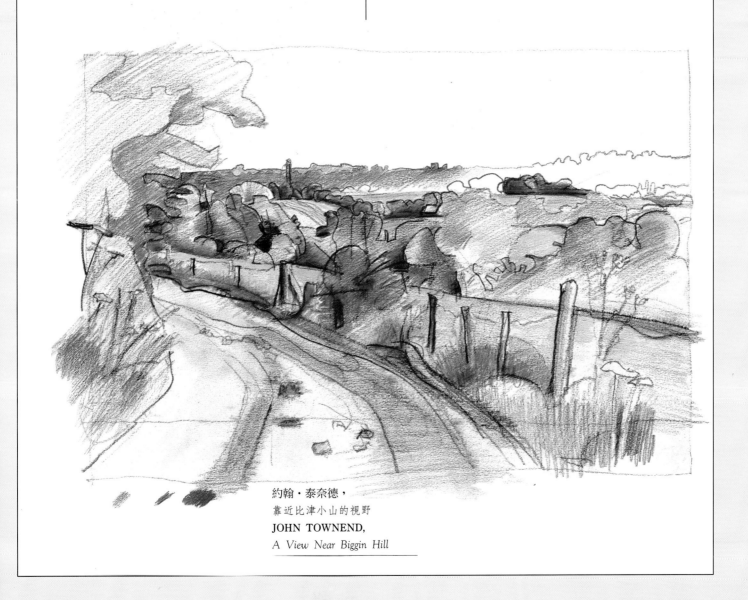

約翰・泰奈德，
靠近比津小山的視野
JOHN TOWNEND,
A View Near Biggin Hill

空間和距離

　　風景畫的空間是由畫者的觀點來界定，也就是作為觀眾的位置，和地平線齊平。畫中天空和地面的比例對空間的形成很重要。風景的各個部分須小心編配，並清楚地畫出沒入地平線的空間。畫紙上一小塊地方是代表一大片土地，必須建立正確的比例感，來表達接連形體之間的關係和後退空間的效果。因為色鉛筆是線性特質，因此，圖形的比例、方向是決定空間和距離效果的關鍵。

　　作品的構圖很重要，水平的設計有助於風景廣度的表現，較強調垂直的畫面更常被利用。圖畫的形式會影響空間（圖畫的部分不一定是要長方形），而畫面中涵蓋的視野範圍也一樣。

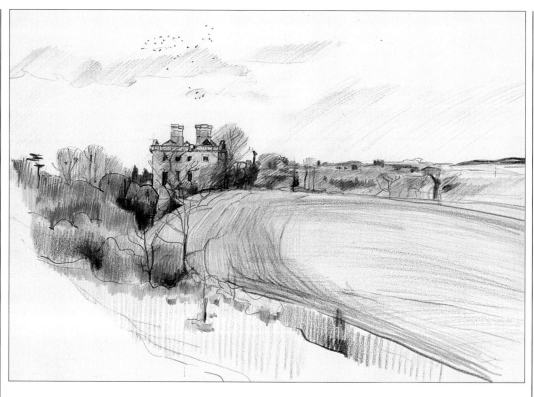

▲約翰・泰奈德，庫賓館
JOHN TOWNEND,
Copping Hall

風景空間的形成是建築物與地平線相交的位置，及強調前景曲線所造成，其自由無拘的明暗層次形成秋天色彩的豐富效果。
● 鋪色法 *Overlaying colours*

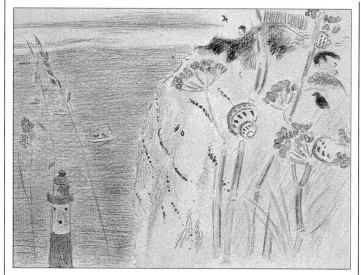

傑弗瑞・岢帕，懸崖頂
JEFFREY CAMP, *Clifftop*

簡單的外形及柔和的色彩，形成一股迷人的效果，色鉛筆粉粉的筆觸濕潤又簡潔的漫開，整個畫面，其景觀上奇異的飄浮感是由於缺乏地平面之描繪所造成的。
● 溶劑 *Solvests*

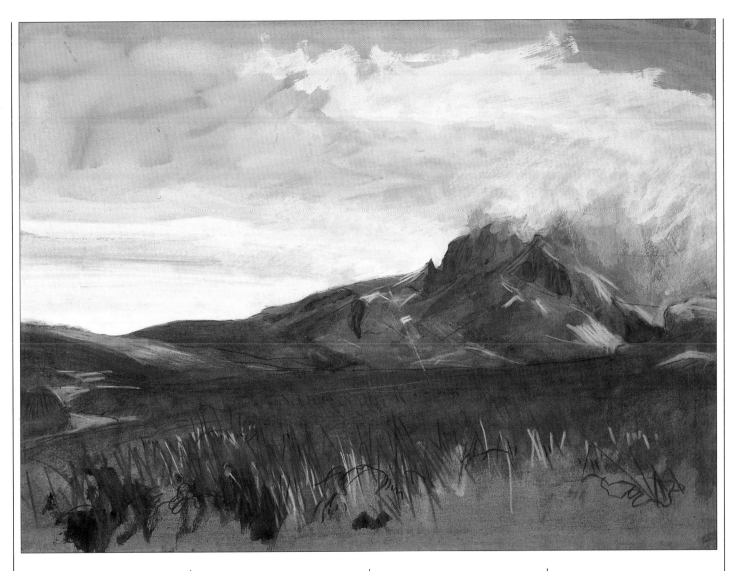

馬克・哈德遜，山景
MARK HUDSON,
Mountain Landscape

先行使用水彩塗刷最亮的部分
及地面，再用軟質鉛筆修飾描
繪。粗率地表現天空中的大氣
效果；用線條筆跡表現前景雜
草、石地的質感。選用自然的

色調描繪主題，構成一種協調
的氣氛。

● 描繪成畫
Drawing into paint

● 線條筆法
Linear marks

● 水彩和鉛筆
Watercolour and pencil

COLOUR STUDIES

色彩研究

　　使用色鉛筆，想要作到風景顏色的細微變化的畫法，是一大挑戰。除了組合自然界裡的個別顏色，仍須培養分析色彩關係的技巧，並經由對色調、色彩及筆法強度的控制，以創作出滿意的成果來。所要考慮的因素包括顏色之間的差別範圍，是不是要藉由鉛筆筆觸的並置、交錯，來創造出色彩和調子正確的差異性，最能達到色彩混合的效果。

　　光線及明暗的特性要採用有利的混色技法來保持畫面的生動性。使用中性的無彩色——黑和白——可加強色調對比，但會使圖像效果變得死板。畫面陰暗的影子可以嘗試使用紅棕色、靛藍色及紫色，受光面則可用較亮的粉紅或黃色來加強。

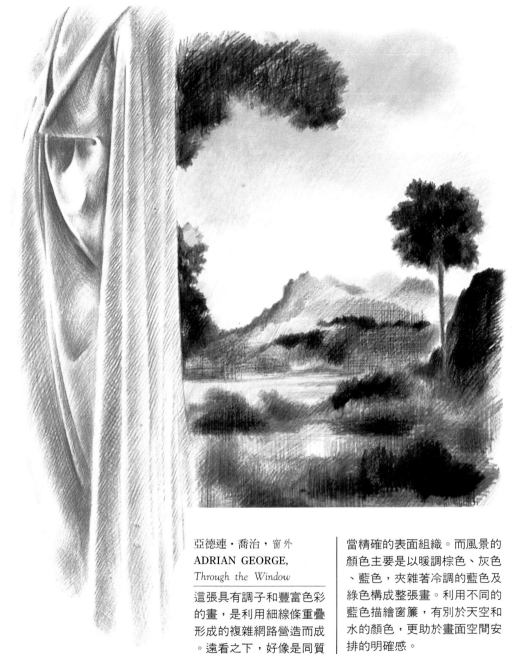

亞德連‧喬治，窗外
ADRIAN GEORGE,
Through the Window

這張具有調子和豐富色彩的畫，是利用細線條重疊形成的複雜網路營造而成。遠看之下，好像是同質的顏色區，近看才發現筆觸的不同方向，畫中的窗簾表現出布料的摺疊及相當精確的表面組織。而風景的顏色主要是以暖調棕色、灰色、藍色，夾雜著冷調的藍色及綠色構成整張畫。利用不同的藍色描繪窗簾，有別於天空和水的顏色，更助於畫面空間安排的明確感。

● 線影法　*Hatching*

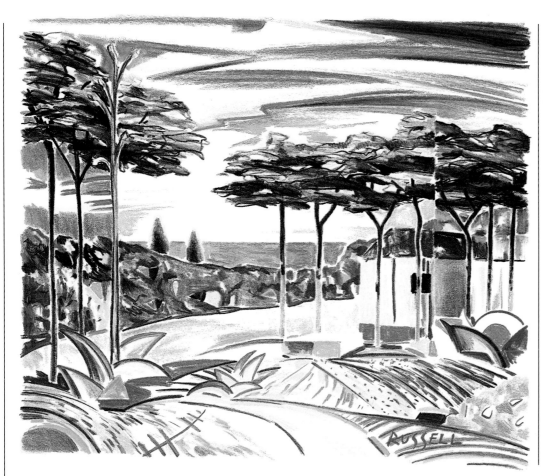

史蒂夫・魯塞爾，
西班牙風景：凱拉・風達
STEVE RUSSELL,
Cala Honda , Spanish Landscape

軟質蠟筆加上粉筆的明亮色彩
，表現出陽光普照的視野。用
簡化的形式來強調風景與建築
的節奏感和圖案化。畫中寬廣
的耕地以大膽的色彩賦予這幅
畫一股迷人的異國風味，近景
則使其形式活潑、生動。
● 線條筆法　*Linear marks*
● 混合鉛筆　*Mixing pencils*

▼大衛・霍姆茲，風景畫
DAVID HOLMES,*Landscape*

此抽象表現，僅僅不過是所挑
選出來顏色的構成。畫面強調
一種活潑的對比。將大膽的紅
、藍顏色的相對性配以蠟筆、
水彩的生動筆法。
● 線影法　*Hatching*
● 線條筆法　*Linear marks*
● 水彩和鉛筆
Watercolour and pencil

▶喬・丹尼斯，英國鄉村
JO DENNIS,*English Countryside*

土地柔和的外形營造出古典田
園詩的感覺。用自然的顏色詮
釋出巧妙的變化及色彩的重疊
。畫中前景較遠景更醒目，是
因加入更多細部線條描繪所致
。
● 線條質感
Line qualities
● 舖色法　*Overlaying colours*
● 明暗法　*Shading*

形狀與肌理

風景畫是由形狀裡的形狀所組成的,從廣闊平坦的土地到岩石、樹林等主要的部分,及葉子、花朵等細部內容。風景

畫的形式和肌理是由相當的比例及複雜的不同元素所形成。

儘管畫面內容詳盡,所看到的還是有誤差;沒有人可以把每一片葉子都畫出來。甚至在畫二度空間的寫實畫時,也需做些修改。畫者的個人風格建立於個人選擇的主題及不同表現的方法。

選擇的過程意謂畫者尋找最能描繪主題的特性,不論是一般的形式或特別的組織,要使風景能表達出自己的興趣,是很重要的。因為色鉛筆可以慢慢處理圖像,可以不斷修改,並將焦點放在最能表達風景的部分。

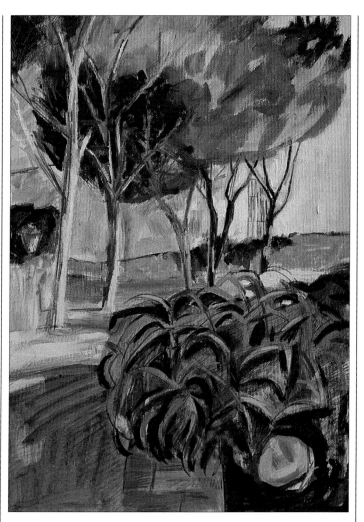

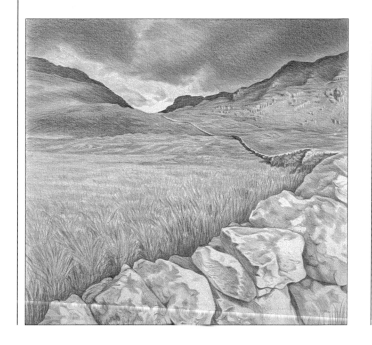

◀喬・丹尼斯,石牆
JO DENNIS, *Stone Wall*

牆壁形成的曲線,帶領觀賞者穿過畫面空間,並有效地將圖分成兩半。焦點集中在前景的石頭上,加強其遠近的效果。畫中連結的形狀,其內部顯示著有趣的式樣。

● 漸層效果 *Gradations*

海倫娜・葛林,叢環繞樹的路
HELENA GREENE,
Tree-lined Road

畫在畫布 (*canvas-board*) 上的壓克力顏料,構成葉子和樹幹的形狀和肌理。再加入色鉛筆來強調邊線的質感,並提高光線和影子的效果,重新界定出自然的形式。

● 描繪成畫
Drawing into paint

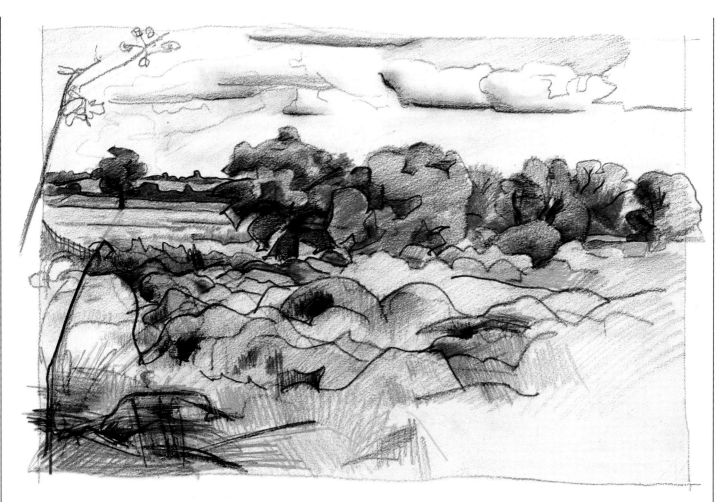

▲約翰・泰奈德，曬製乾草
JOHN TOWNEND, *Haymaking*

畫面組成的節奏感是構成風景畫的重要要素，其獨特的形式明顯界定出畫中的輪廓線，隨意的形狀質感加上色彩的變化，輔助區分出乾草、樹幹和遠景。

●輪廓描繪
Contour drawing
●線影法 *Hatching*
●明暗法 *Shading*

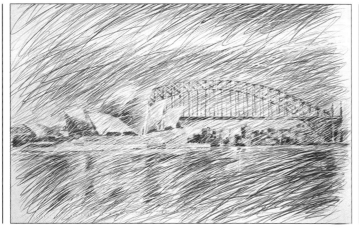

◀凱勒・馬勒蓋利，雪梨港之橋
CARL MELEGARI,
Sydney Harbour Bridge

雖然畫家全部使用生動、活潑的線條來構成畫面，但他巧妙地運用色彩，使自然的形式能凸出於喧鬧忙亂的畫面之上。其畫面的質感與重顯建築物的描繪一樣重要。

●線條筆法 *Linear marks*

光線和氣氛

　　如果只用彩色鉛筆，那麼光線和氣氛便很難控制表現。而對油畫或粉彩而言，你可使用較淡的顏色補救光線或修飾混色效果。使用色鉛筆時，若塗得太厚，想要調整深色調的方法便會受限。所以一開始便要有構圖的完整感，特別是在白色畫紙畫明亮的線條時。

　　色調的對比有時要誇大，使光線有撼動的效果。色鉛筆可讓您慢慢的作出對比的感覺，若覺得畫面平淡，不要懼怕使用黯淡或鮮明的顏色。

　　迅速地捕捉住光線特質及天氣的特性，經營整個畫面的氣氛。混合素材的技法在表現風景時往往會很成功。

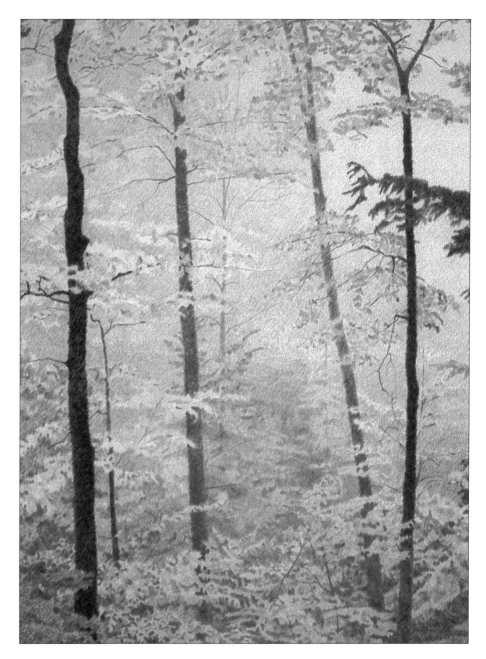

麥克・皮斯，森林之光
MIKE PEASE, *Forest Light*
強烈的光線效果是利用色調對比完成，和下一頁例像的色調對比類似，此幅畫有濕氣、柔和弱的特質，是因背景顏色沈靜和細密複雜的形狀的關係，表現出獨特的氣氛。

● 漸層效果　*Gradations*
● 明暗法　*Shading*

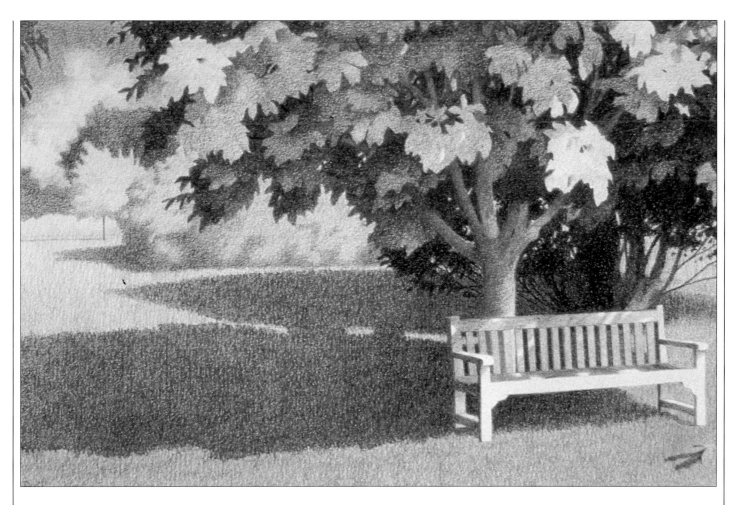

▲羅拉・杜斯，綠色角落
LAURA DUIS,
A Corner of Green
燦爛的陽光由亮處與陰影之間
的強烈對比表達出，畫面巨大
、邊線銳利的投射陰影呈現黃
綠色、詩意般的調子。長椅前
亮面受光處則用同樣的方法有
力地表現之。
●受光效果　Highlights

大衛・霍姆茲，玉蜀黍田
DAVID HOLMES,Cornfield
畫家藉由減少土顯複雜性的描
繪只簡要地表現其基本元素，
反而使這幅畫表現更具戲劇性
張力。畫家選擇風景中基本的
抽象特質來表現視野廣闊的風
景畫，明確的線條及對比的調
子構成整個半具象的畫面。
●線條和色彩
Line and Wash
●線條筆法　Linear marks

建築物

一棟單獨的建築其外形和結構能夠表現特殊的地方性，或能藉由個人性的描繪方式，激發一些聯想，使人能夠了解房屋本身的功能或了解居民的生活形態。在素描中，色鉛筆筆觸的色彩和肌理除了表現基本架構外，還可用來表現情感。

以構圖的法則而言，建築物是一個由大的平面及塊體所組合而成的物體，其中交錯一些細的框架，如窗、門、屋頂及建築物的裝飾。你不需要把你所見的通通畫出來，只要挑出較具表現性的細節來描繪即可。

建築物的透視和幾何結構不需要完全正確，除非你想要寫實地再現建築。通常稍微誇大視角可以加強觀者的印象，使人感受到建築物之美及它周圍環境間密不可分的關係。

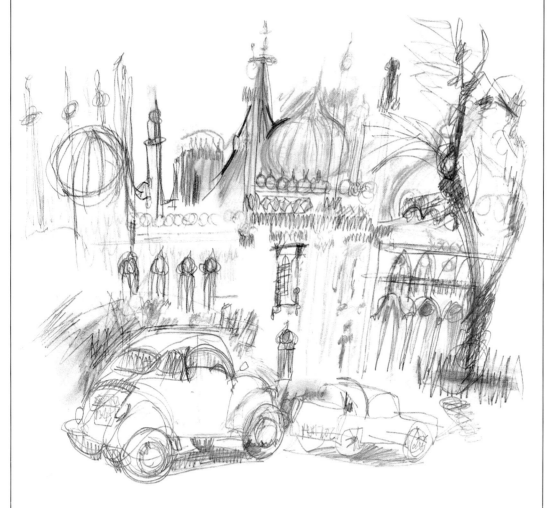

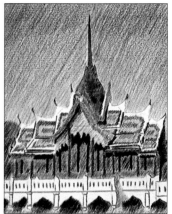

▲珍・安・歐奈爾，曼谷
JEAN ANN O'NEILL, *Bangkok*

這幅畫表現的是裝飾的特質，不過建築物基本的結構很穩，外形清新、明快。
● 填色法　*Filling in*
● 明暗法　*Shading*

◀凱・宋・迪勒，樓閣
KAYE SONG TEALE, *Pavilion*

誇張的透視表現加強了這幢建築裝飾的複雜感，並使人對這位藝術家線條筆觸的率性表現留下了深刻的印象。
● 製圖鉛筆
Graphite pencil
● 線條筆法　*Linear marks*

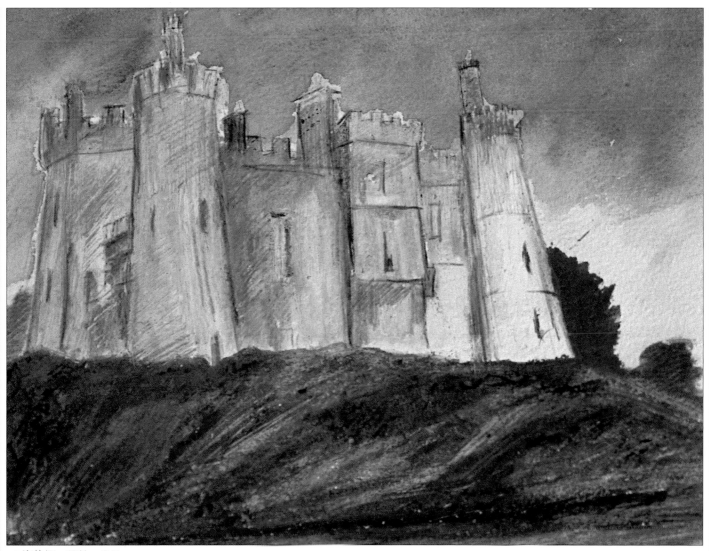

▲海倫娜·葛林，城堡
HELENA GREENE, *Castle*

宏偉的城堡以低視點造成一種
高大、詭異氣氛，此建築使用
混合媒材及油性粉彩來表現。
而周圍的風景則先行塗刷水彩
後，再用色鉛筆作統調效果。

● 粉彩和鉛筆
Pastel and pencil
● 水彩和鉛筆
Watercolour and pencil

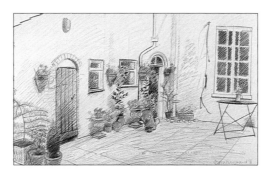

◀莎拉·黑沃德，庭院
SARA HAYWARD, *Courtyard*

畫中庭院的整個牆壁，自由地
粉刷一層微亮黃色，使之有溫
暖絢麗的感覺。再利用線條和
生動的塗鴉及著色來經營詮釋
建築物的其它構成物。

● 線條筆法 *Linear marks*

正面圖

畫一幢建築物的正面就好像在畫它的肖像畫。三度空間的深度和內部空間就不重要了。建築物的局部是形成風格的要素，並且令人難忘。處理細部的真實度要與你所看到的建築外貌類似。

直接，正面的觀察位置，減少許多透視畫法的要素，可從基本結構的分解而言，來簡化作畫的工作。因沒有遇背景分散注意力，所以描繪的正面畫之各部份就需要仔細選擇，並且正確地描寫。正確畫法並不在於正確比例的外形，使它看起來像建築師的藍圖；而是界定出外形、格式、顏色和組織的相互關係，這才是整張畫的功能。從此處的例子中，我們可以描繪屬於細部的自然圖像，或沒有特質的「肖像畫」。

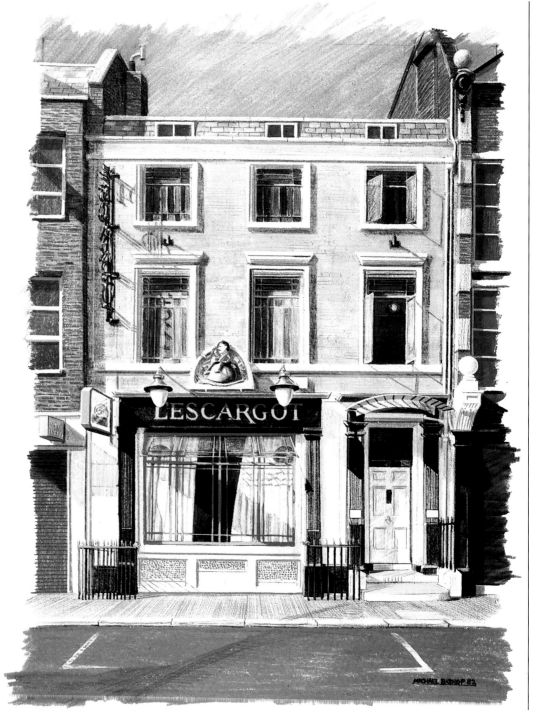

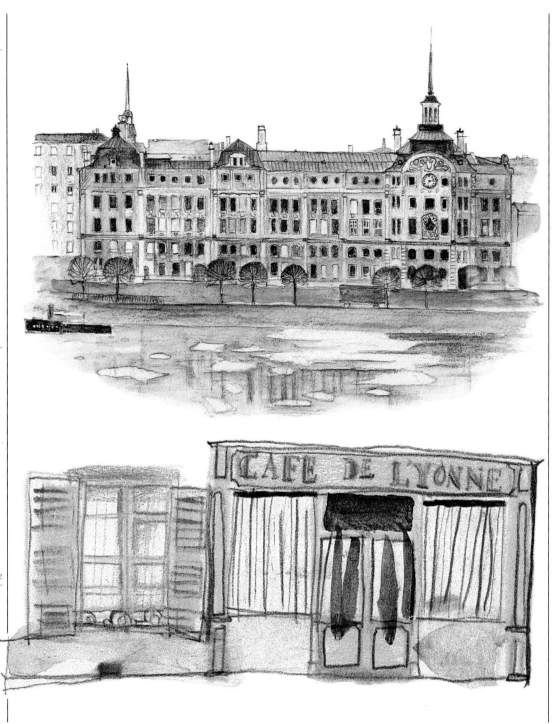

◀麥克·比瑟，蝸牛餐廳
MICHAEL BISHOP, *L'Escargot*

清晰的筆法特質構成宏偉外觀的細部印象。磚造的部分，以一些微細的線條表達出整體質感，及平坦表面所投射的陰影。利用鉛筆筆觸的質感變化，賦予不同的肌理和色彩構成，強調出框架的結構。

● 撇和點
Dashes and dots
● 線條筆法　*Linear marks*
● 明暗法　*Shading*

▶雷·伊文斯，海軍學院
RAY EVANS,
Naval College Leningrad

以線條明確地表現完整的建築結構，慢慢地著色或框架內規律的小圖案，筆法處理是使用水溶性鉛筆達成柔和的肌理效果。

● 線條和淡彩
Line and Wash
● 溶劑　*Solvents*

克羅埃·契斯，里那的咖啡屋
CHLOË CHEESE, *Café de Lyonne*

排除所有複雜的細節描繪，集中在咖啡屋外觀簡單的圖案外形。畫家使用的技法和表現非常簡潔，同時也是這張畫吸引人的地方。

● 速寫　*Sketching*
● 水彩和鉛筆
Watercolour and pencil

105

T O W N S C A P E S

城鎮風景

城鎮景觀的聚集結構令畫家感到心動，其中還包括形式的有趣並置，景觀與細節也是營造風景特色的重要因素。

描寫田園小鎮建築物的「位置」，常常採用高空的視點，因其可表現街道排列的次序感；而這是地面上所看不到的。正常的視覺角度則可帶領觀賞者進入整個城鎮景觀，並留意熟悉的地區。此示範圖例，繪畫技法可能超出簡單外貌所要表達的內容。

一般的訓練方法是選擇熟悉的地點作為描繪的主題，用眼睛清楚、客觀的觀察，並創出合適的表現技法。但陌生的地方通常較吸引人，或許在某個星期日您所參觀的城鎮便可成為畫題。

法蘭克・阿佛巴哈，街景
FRANK AUERBACH, *Street*

街景可以用粗獷、忙碌，甚至具威脅性來表達，其畫面的力量強度呈現出作者對該地的情感和其觀察到的形式結構。使用色鉛筆畫出書法筆觸被此糾結的特色；造成畫面抽象性的強烈效果。

● 墨水和鉛筆
Ink and pencil
● 線條質感
Line qualities

雷・伊文斯，風景畫
RAY EVANS,
Lucca from Torre Guinigi

平坦而連結的圖案永遠有迷人的視覺效果。斜屋頂、豎立的牆等等，構成一幅城鎮風光，此高視點構圖可概觀整個合理的結構。採用不同的軟質鉛筆來重疊顏色，適度地強調其筆法效果。

● 線影法　*Hatching*
● 明暗法　*Shading*
● 速寫　*Sketching*

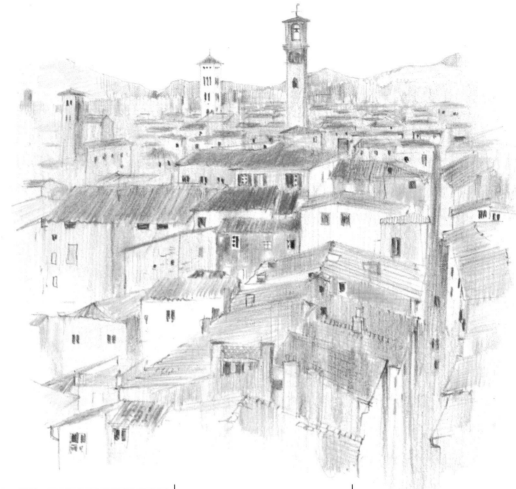

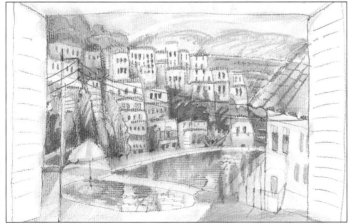

◀路斯・梵・得・克羅伊，河畔
LUC VAN DER KROOY,
Waterside

建築物大膽的使用地中海藍（*Mediterranean colours*）來處理整個畫面，呈現迷人的組織。細節以簡略、無拘的筆法勾出，使其具有特色。水面微弱的倒影，充分的區分出水面的質感和湖面周圍不透明的質感。

● 水彩和鉛筆
Watercolour and pencil

風景：空間和光線
約翰‧泰奈德
JOHN TOWNEND

風景視野提供了豐富的視覺內容——包括空間、光線、形式、質感和色彩，所以必須專注於主題的特色，有效地利用色鉛筆將之詮釋；不然會不知如何下筆。使用明暗及線條效果快速地分好色區，再建立更精確的外形。在此範例中，約翰‧泰奈德（John Townend）逐步完成特別的空間感及光線；畫中道路延伸至遠處，兩旁有樹林、草叢、籬笆，光線從潮濕的道路反射出來，在中央地平線的部分形成一種奇異的色調。

1 使用軟質鉛筆描繪風景的主要線條，這些速寫的線條成為整張畫面的基本形式和構圖節奏。

2 在廣泛的顏色範圍中表現出光線的明暗效果，所以在最初「草稿」（ blocking in ）的黃色調子上，塗一些中間色調的墨綠色，減弱原本的色調強度，而形成一種深度。

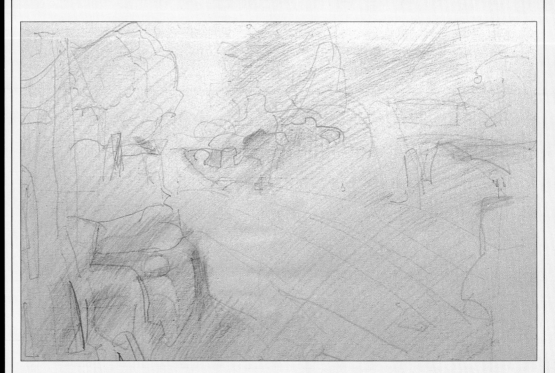

3 整個畫面輕輕塗上自由、無拘的明暗，運用「線影法」（ hatching ），突顯出白紙上原有白色的明亮感，使畫面生動、活潑。

4 運用明暗效果和線條所「舖色」（overlaying）的區域，部分重疊且逐漸變換色彩。畫家開始增加一些較小較細膩的圖形於畫中。

5 這一階段是最初草稿的完成圖，並區分構圖的組織和個體形式、質感的表現。

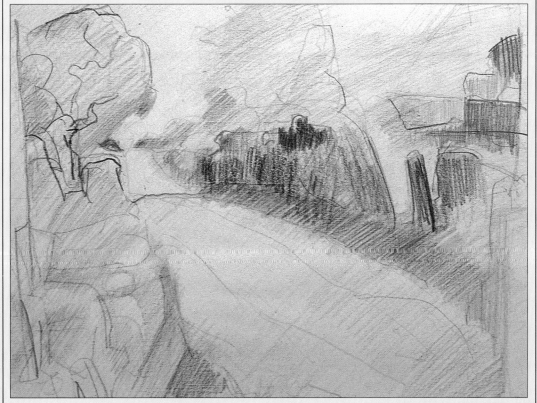

6 作品由於不同的顏色和調子造成深厚的質感，細部的表現由鉛筆自由、無拘的筆觸效果完成，並避免完全塗滿畫面。

7. 界定好整個組織之後，採用非自然色系（*non-naturalistic colour*）加強著色的範圍，這些經過選擇的色彩和調子，呈現出調和而獨特的效果，充分表現風景畫的特質。

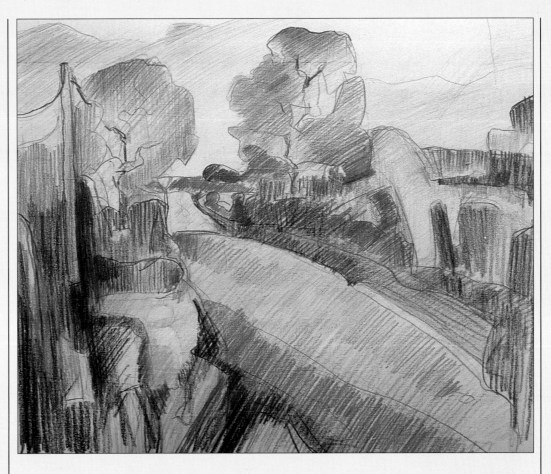

8 畫家手心向下握住鉛筆（參考握筆法）來強調「線條筆法」（*linear marks*），創作出風景的律動感和方向效果。

9 潮溼道路表面的光澤需要特別的色調變化，利用顏色的混合（*blending*）和調子漸層效果（*gradation*）於強烈的色彩上，重疊敷塗出以線條構成的色面。

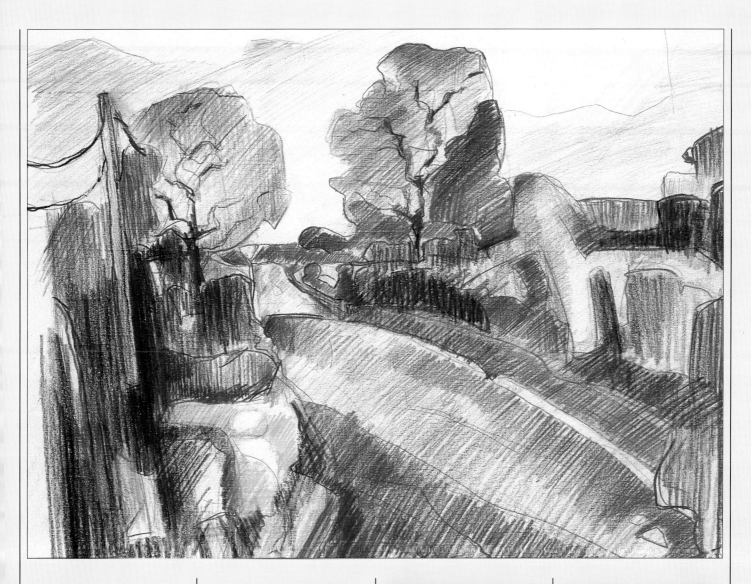

約翰·泰奈德，秋之路
JOHN TOWNEND,
Autumn Road

在這最後的階段畫家完成視覺
上的空間感、後退感和特殊的
表面質感，畫面加入形狀和顏
色的抽象性，使圖象形式更生

動。最後，使用製圖鉛筆混合
色彩，來加強暗面（右圖），
並界定出樹幹、樹枝等結構（
最右圖）。

物體
OBJECTS

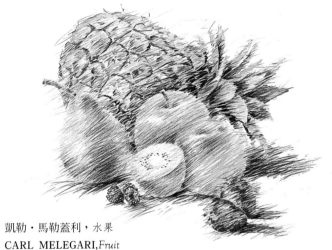

獨特的物體（*objects*）形成令人激賞的圖象，特別適合以色鉛筆描繪細部紋理，題材種類廣泛。書中提到的許多器物隨時都買得到，特別是日常用品，您可為你的作品收集一些簡單、美觀的東西。

凱勒‧馬勒蓋利，*水果*
CARL MELEGARI,*Fruit*

選擇畫題和技法
Selecting your subject and technique

如果您正在學習色鉛筆畫，並培養對混色及技法的控制，那麼物體的練習，便成為一種理想的訓練手和眼的實用方法。選擇一種或數種物體放於畫板上或桌上；固定在那兒，直到完成畫面。首先從簡單的形狀畫起，再逐漸增加圖象和結構。

如果將它當作技術的學習，那麼可選擇一樣物品作幾番研究，嘗試不同的畫法，再研究主題中每個特別的部分。

即獨特的形狀、顏色和光線效果。此外，也可以融入更多的細節，結合不同的技法表現相異的要素—「輪廓描寫」（*contour drawing*）或表現立體的「明暗法」（*shading*）以構成形式，像「線條筆法」（*linear marks*）顯示圖案、質感和表面細部、或運用像「拓印法」（*frottage*）、「筆跡法」（*impressing*）、「刮除法」（*Sgraffito*）等等來強調質感效果，待您滿意所完成的作品時，再選擇其它物品，重新構圖。做這種練習是極有用的，但得選擇您有興趣的物體，才能維持長時間的注意力來研究。每項物品都考驗著您的技術—您可找一些繪畫的工具做不同的畫法，再畫出像玻璃反射的表面、精緻的蕾絲、不規則的木紋、或桃子覆蓋絨毛的表皮。

除了技法上的問題外，還要處理三度空間的寫實感、群體的動態、形狀和物體之間部分重疊的空間處理，可利用較小的題材來研究構圖的要素和技法的運用有了這些探索

的經驗，在未來的創作過程中，對於處理一些內容複雜或
模糊的主題時，您就能畫得心應手。

約翰·大衛斯，酒
JOHN DAVIS, *Drinks*

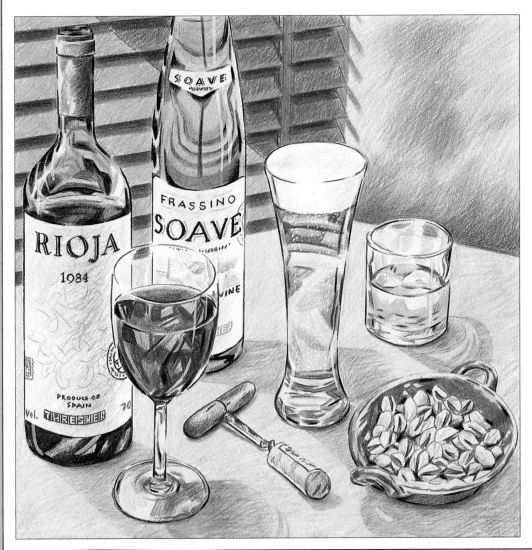

室內物品

　　家中每天看得到的物品，都可做為描繪的題材。傢俱和衣服因為形狀、式樣及質感討人喜愛，也是色鉛筆的好題材。一張椅子、地毯和掛著的外套、地板上的鞋子等等，這些簡單而熟悉的東西，具有豐富的細部組織，可訓練您分析其基本形狀和獨特的表面性質。透過「線影法」（hatching）「明暗法」（shading）及「點畫法」（stippling），室內物品也可用適當的比例做寫實的描繪。

　　許多小東西也可以找來作色彩的靜物組合，您可以針對其形式和質感作些習作。像針線籃子可成為極佳的題材。其它如廚房用具、櫃子上的裝飾物、書桌或工作桌上的物件、化妝品及馬桶均可用來作為室內物品創作的題材。

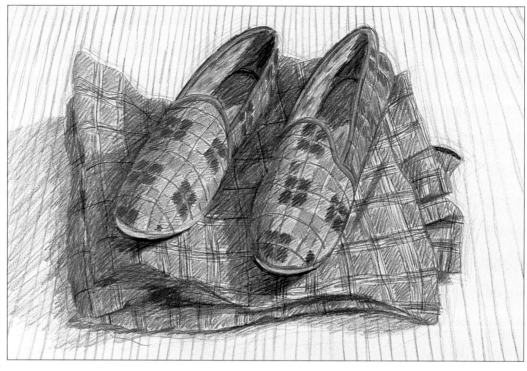

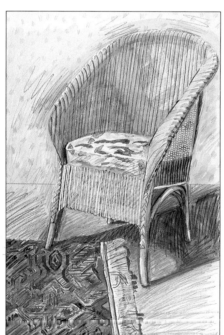

▲莎拉・黑沃德，拖鞋
SARA HAYWARD, Slippers

結合明暗濃淡和素描之效果，表現出織品上交錯的線條和顏色。
● 線影法　Hatching

◀莎拉・黑沃德，椅子
SARA HAYWARD, Chair

顏料和鉛筆筆觸生動地畫出，使這個靜態的主題節奏感和活力。
● 水彩和鉛筆
Watercolour and pencil

▶珍・安・歐奈爾，鉛筆
JEAN ANN O'NEILL, Pencils

以媒材作為圖象表現的形式是很聰明的，其明暗效果和用擦子擦亮的受光面的表現很吸引人。
● 擦子技法　Eraser techniques

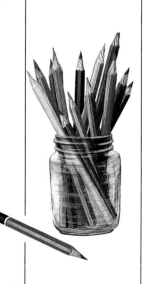

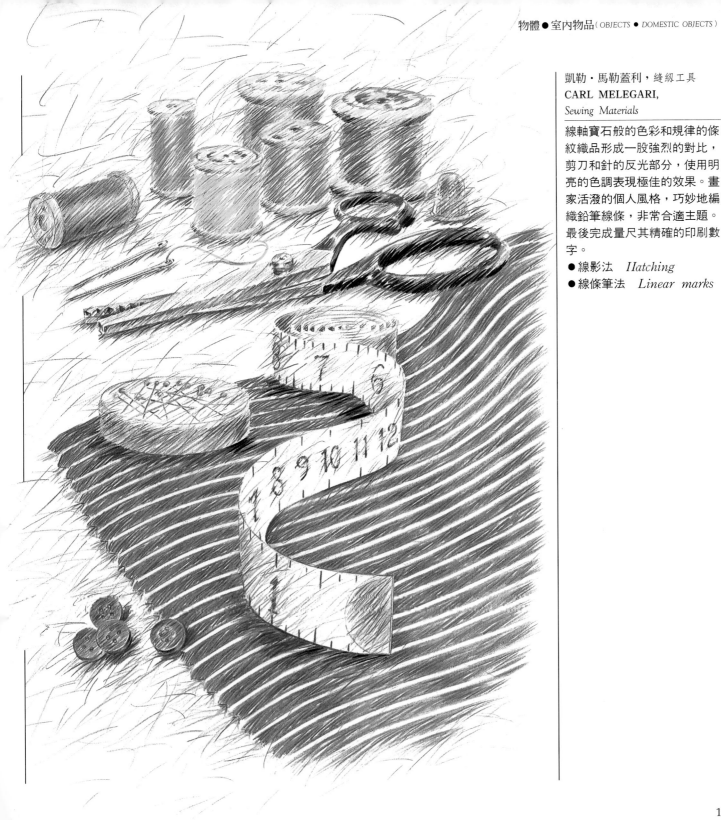

凱勒‧馬勒蓋利，縫紉工具
CARL MELEGARI,
Sewing Materials

線軸寶石般的色彩和規律的條
紋織品形成一股強烈的對比，
剪刀和針的反光部分，使用明
亮的色調表現極佳的效果。畫
家活潑的個人風格，巧妙地編
織鉛筆線條，非常合適主題。
最後完成量尺其精確的印刷數
字。

● 線影法　*Hatching*
● 線條筆法　*Linear marks*

裝飾品

許多具有功能性的物品，因本身的顏色、圖樣產生視覺效果。它們的造形單純，表面的裝飾是其吸引人的地方，像紡織品、瓷器等。

對畫者而言，除了表層色彩之外，還有其它視覺上複雜的問題。圖案通常是附在物體表面形狀，並反映出輪廓及其形式內涵。例如有圖紋的圍巾很少是攤開的長方形，而當它被折起時，其圖紋的條理便被破壞了。使得圖紋的顏色和外形之間的關係變得更複雜了。同樣地杯子和碗上的圖案也附著於物體外形的曲線上。

處理表面要素和底下形式之間的關係，是一個有趣的問題；另外，光線產生的立體感和輪廓，也會修飾表層色調，破壞原本圖紋的一致性。而外形動人的裝飾物品視覺上的呈現，具有許多的層次，這也是您需要多加考慮的。

圖案質感
Pattern qualities

某些食品具有有趣的結構和細節特性——像魚的圖案，水果的圖案等。靜物群中，圖紋由相同的外形重複形成，可利用色鉛筆強調表現之，如「線條筆法」（*linear marks*）、「線影法」（*hatching*）和「明暗法」（*shading*）來營造畫面內部的節奏感。

有一種達到明亮、豐富圖象的方法是利用食品自然的顏色、形狀與印刷質地、圖案及形式產生對比，處理平面和三度空間形成一大挑戰，其中一種解決的方法是，以水彩先構成形狀的真實感，再以色鉛筆營造表面，詳細畫出顏色、質感及複雜的細節。

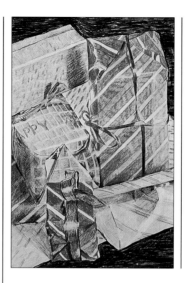

海倫娜・葛林，禮物包裹
HELENA GREENE,
Gift Packages
控制明暗形成色調上的變化，表現出包裝紙表面的光澤和圖案、色彩。畫者小心地描繪物體上的圖案形狀。並表現其隱藏的量感。
● 漸層效果　*Gradations*

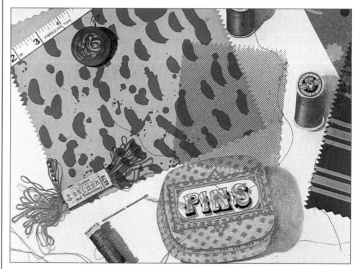

泰絲・史東，縫紉工具
TESS STONE, *Sewing Kit*
有趣地結合數種技法，表現出圖象不同質感特性，紡織品的圖案以絹印版畫（*silk-screened*）⑤表現；真實的標籤則直接貼在毛線上，針盒則以水彩畫成，再加上色鉛筆作細部描繪。
● 拼貼法　*Collage*

珍娜‧拉茜斯，女裝
JEANNE LACHANCE,
The Empty Woman

當您主張使用複雜的技法來控
制畫面，將色鉛筆的特色用在
鈕扣和帶子、及蕾絲細節上，
是極佳的示範。柔細絲織品的
質感及白色單薄半透明的質地
感覺，須小心地逐步地描繪。

● 漸層效果　*Gradations*
● 明暗法　*Shading*

▶珍‧休茲，花圍巾
JANE HUGHES,
Flowered Scarf

鉛筆、水彩混合使用所呈現的
生動感，非常適合圍巾上鮮明
的圖案，及珠寶形的項鍊、耳
環等飾物表現。畫家精確地觀
察圍巾因皺褶而破碎的花紋；
畫面表現出極美的色彩形式，
而無輪廓線條。

● 描繪成畫
Drawing into paint
● 水彩和鉛筆
Watercolour and pencil

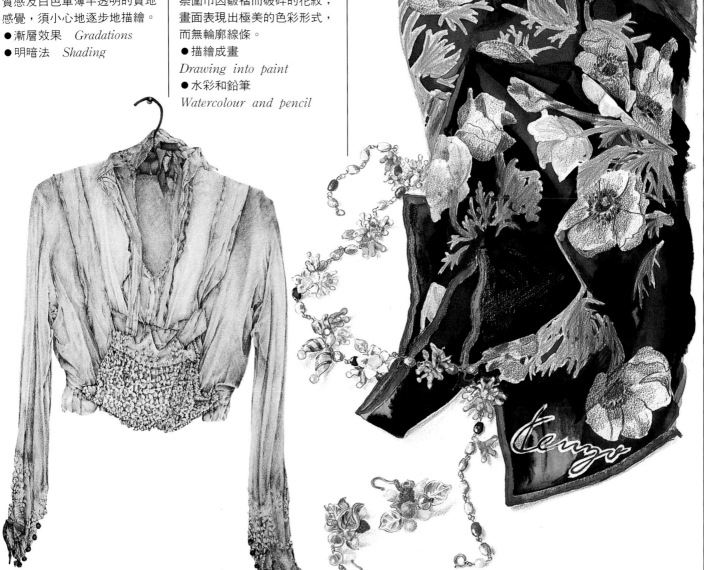

117

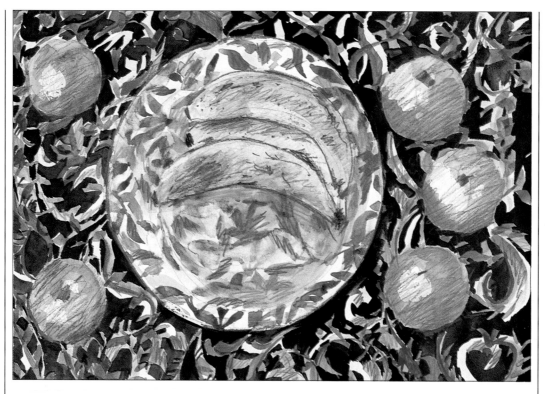

莎拉・黑沃德，香蕉
SARA HAYWARD, *Bananas*

強烈的黑色是重要的構成元素，使飽和的色調顯得更燦爛、清新。水彩較色鉛筆更能表現出堅實感，所以柳橙鮮明的受光面，採用水彩作底，加上色鉛筆有趣的表現筆法，形成調子的對比。此畫的肌理和圖案比形式的量感更為重要。

● 線條筆法　*Linear marks*
● 水彩和鉛筆
Watercolour and pencil

◀巴巴拉・艾迪丁，藍色瓷杯
BARBARA EDIDIN,
The Blue Cup

這是一幅大師級的範例，要達到如此精細、豐富的變化，必須經過耐心和貫性一致的技法表現出。最重要的是畫家需具有敏銳的觀察力，才能將形狀、色彩、質感精確的分析，並將不同的要素融為一體。畫家安排光線傾瀉在瓷杯、蕾絲上，且極完美地捕捉住。而金屬容器的反光及葉片的處理，都完全呈現出視覺上精準的色調。

● 漸層效果　*Gradations*

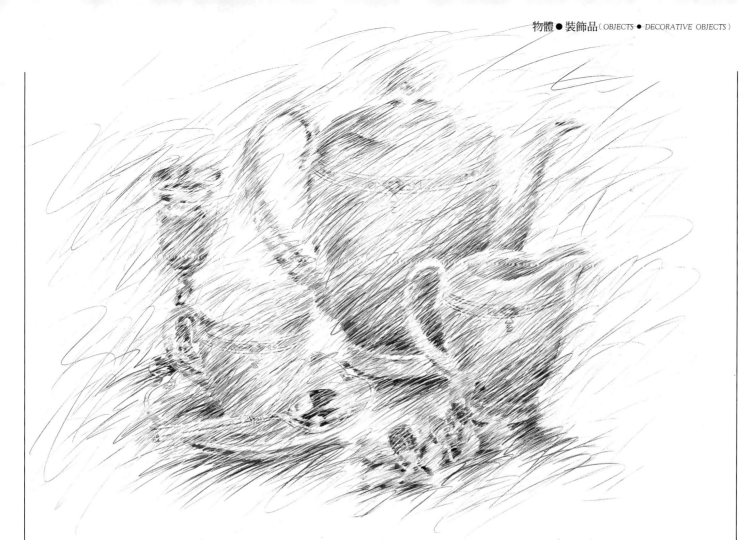

▲凱勒・馬勒蓋利，桌上靜物
CARL MELEGARI, *Table still life*
自由塗繪的技巧，是表達巧妙
漸層的調子和色彩，一種奇異
的方法。畫中物體的形式和表
面細部效果極佳，因其混合使
用不同質地的色鉛筆，包括水
溶性類型等等。這使畫家得以
保持色彩的絢麗、鮮明。
● 漸層效果 *Gradations*
● 混合鉛筆 *Mixing pencil*

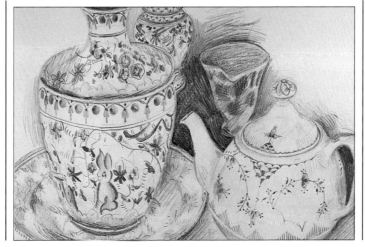

◀莎拉・黑沃德，中國青花白瓷
SARA HAYWARD,
Blue and White China
選擇這些物體乃因其有趣的造
形及各個器皿上不同的紋樣。
物體表面的花紋不盡相同，所
以描繪茶壺和花瓶的曲線時，
其花紋便成為主要的表現媒介
再加上亮面的濃淡效果和暗面
的加強便完成此作。
● 線條筆法 *Linear marks*
● 明暗法 *Shading*

玩具和小東西

在傳統精緻的藝術外，廣告和雜誌中的彩色插圖提供了多種繪畫主題。以怪異的顏色和形狀製成的玩具、遊戲是為了市場需求，但不一定是做細部描寫最明顯的對象。這些東西在日常生活中隨手可得，這些圖象擁有豐富的色彩和奇特的造形，若經過技巧上的處理會變得十分有趣。

若是附在本文旁的小插圖，畫面結構的完整性倒不是那麼重要；可是若是構成整頁的插畫，生動而合理的構圖安排是十分必要的；需要您用心地計劃安排。因為有些基本形式和顏色是特定的，所以需要精確地分析，並將技法有效地運用在主題各個部分的描繪。

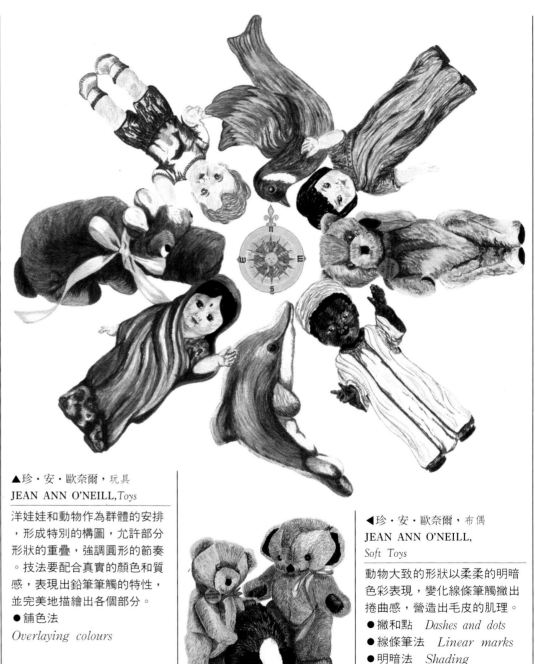

▲珍・安・歐奈爾，玩具
JEAN ANN O'NEILL, *Toys*

洋娃娃和動物作為群體的安排，形成特別的構圖，允許部分形狀的重疊，強調圓形的節奏。技法要配合真實的顏色和質感，表現出鉛筆筆觸的特性，並完美地描繪出各個部分。

● 舖色法
Overlaying colours

◀珍・安・歐奈爾，布偶
JEAN ANN O'NEILL,
Soft Toys

動物大致的形狀以柔柔的明暗色彩表現，變化線條筆觸撇出捲曲感，營造出毛皮的肌理。

● 撇和點 *Dashes and dots*
● 線條筆法 *Linear marks*
● 明暗法 *Shading*

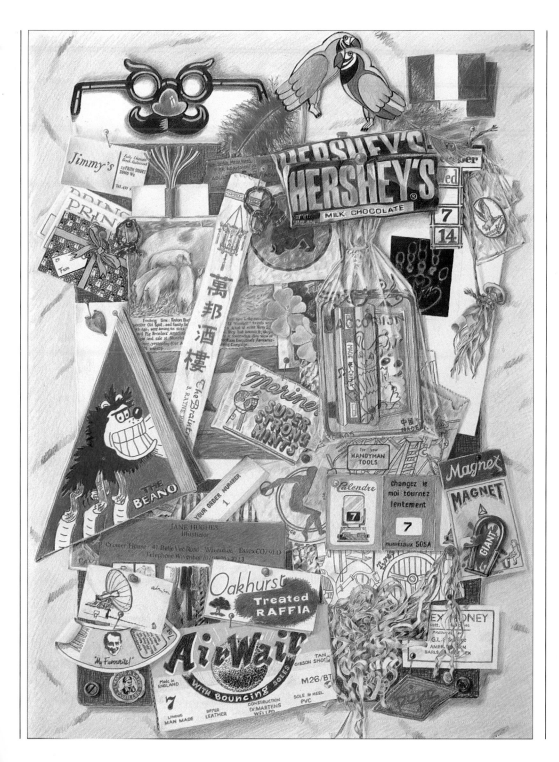

珍・休茲，卡片和包裝紙
JANE HUGHES,
Cards and Wrappers

自製各種不同的標籤，提供一
個色調範圍和質感變化。畫家
熟練地運用媒材，將表面上隨
置的物體，經過整理，形成有
力的交錯的形狀、方向性的畫
面結構並以不同的技法、重疊
出特別的形像，從鮮艷不透明
的彩色印刷品，到透明包裝紙
的隱約呈現均可見畫家的用心
。細心地觀察畫家如何表現出
平面印刷物及立體物體之間的
不同。

● 混色法　*Blending*
● 擦子技法
Eraser techniques
● 填色　*Filling in*

群像

群體帶來相關問題：如何處理構圖？要運用何種適宜的技法來詮釋？視線的角度？物體之間的空間，應包含多少視覺上的趣味？背景和主題關係應如何處理？作品應屬於正統的靜物畫，還是氣氛的揣摩而已？

如果您正在處理不同的物體，或許有一個根據會較您自己設置更好，因為作畫時須決定是否要強調形式及質感的差異，亦或整體的效果。在開始製作的過程中，有很大的空間來設計「草稿」（ blocking in ），使群物的所有物體構成一種凝聚力，然後再變換技法描繪細節，強調群物體的特性。

食品　Foodstuffs

食品是靜物群體作品中很重要的一項，不論個體是否相似，一致的主題是形成構圖整體感的重要因素。簡單的一條麵包有它吸引人的特殊質感，水果、蔬菜、魚全都有其特殊外形、色彩和表面細節的變化，可運用色鉛筆深入表現。包裝食品在傳統的靜物主題上有著現代趣味的改變，食品包裝上的圖案能使食品群體這個題材增添更多形式的變化。

組織畫面的群物，須仔細的思考；如場景安排中的每樣物品都一目了然，看起來便會太死板、不自然；但太隨意的安排，則無法呈現出理想的顏色和形狀組合。作畫前先計劃一下整張畫的安排、顏色處理、及光線明暗，也要專注於令整體生動的特色，盡可能調配各部分的組成物使它們達到最圓滿和諧的狀態。

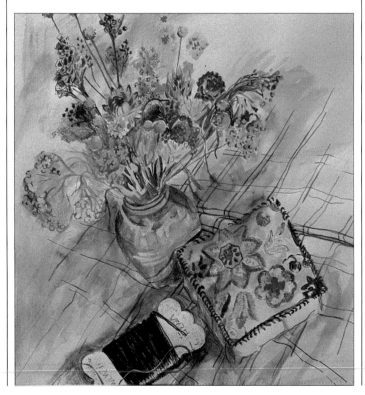

◀海倫娜 ‧ 葛林，靜物
HELENA GREENE, Still life
用水彩自由、生動地刷塗，構成整張畫的基本形狀、形式和色彩調子的平衡。在有顏色的底紙上，用色鉛筆作強調細節、勾勒外形的工作。
● 水彩和鉛筆
Watercolour and pencil

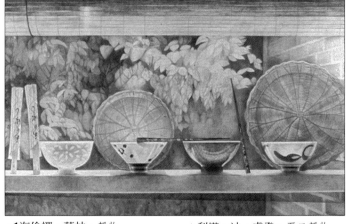

▲利塔 ‧ 迪 ‧ 盧登，夏日靜物
RITA D. LUDDEN,
Summer Still life
顏色的濃淡巧妙地表現在畫面上，有水彩的柔和及細膩的特性，但最後仍是由鉛筆修飾完成。
● 漸層效果　Gradations
● 明暗法　Shading

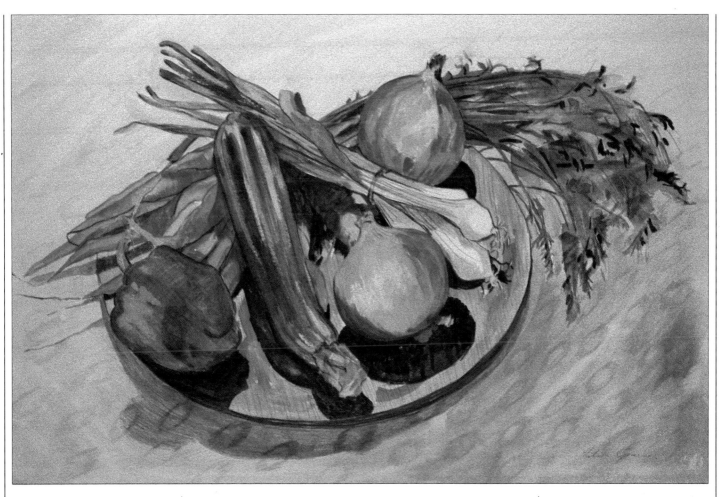

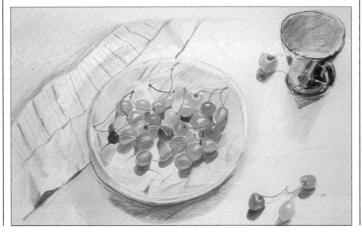

▲海倫娜・葛林，蔬菜
HELENA GREENE, *Vegetables*

根據物象作大膽的色彩、調子變化，蔬菜肌理特有的細節及明暗以色鉛筆表現其細微濃淡的筆觸。

● 描繪成畫
Drawing into paint

◀珍・史喬勒，夏天的盤子
JANE STROTHER,
Summer plate

這幅動人、充滿陽光的氣氛，是將簡單的靜物採用水彩和鉛筆表現，畫面色鉛筆輕柔、半透明的特性減低了色調的密度，但運用清晰的線條筆觸和明暗效果來詮釋物體的質感。

● 線條筆法　*Linear marks*
● 水彩和鉛筆
Watercolour and pencil

克羅埃·契斯，心
CHLOË CHEESE,_Heart_

此畫創造出一個有趣的組合物
，非傳統的靜物構成。平面形
狀與圖案成為主要組織，而立
體感則需特別加以提示。筆記
簿、卡片和照片的邊緣質感，
畫家利用線條和明暗作視覺上
的連接關係；棕色的包裝紙，
其周圍統一的肌理和暖色的底
色，再加上黃、藍色格子，使
畫面在視覺上格外突顯。

● 填色 _Filling in_
● 線條質感 _Line qualities_
● 舖色法
Overlaying colours

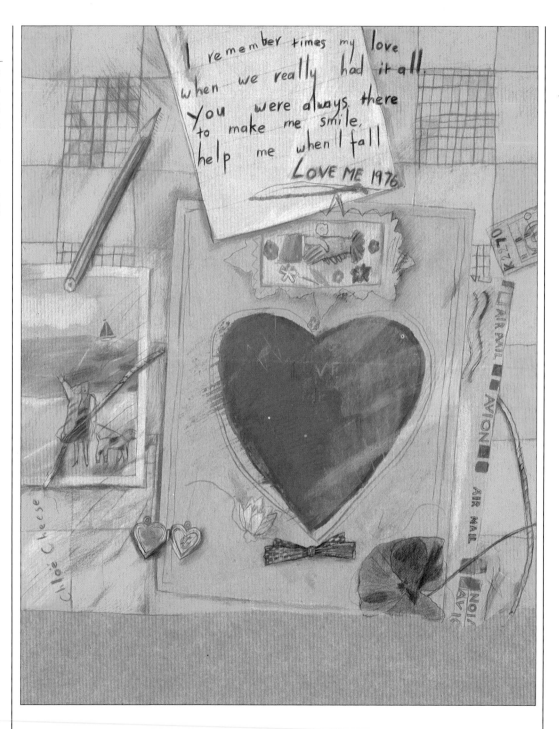

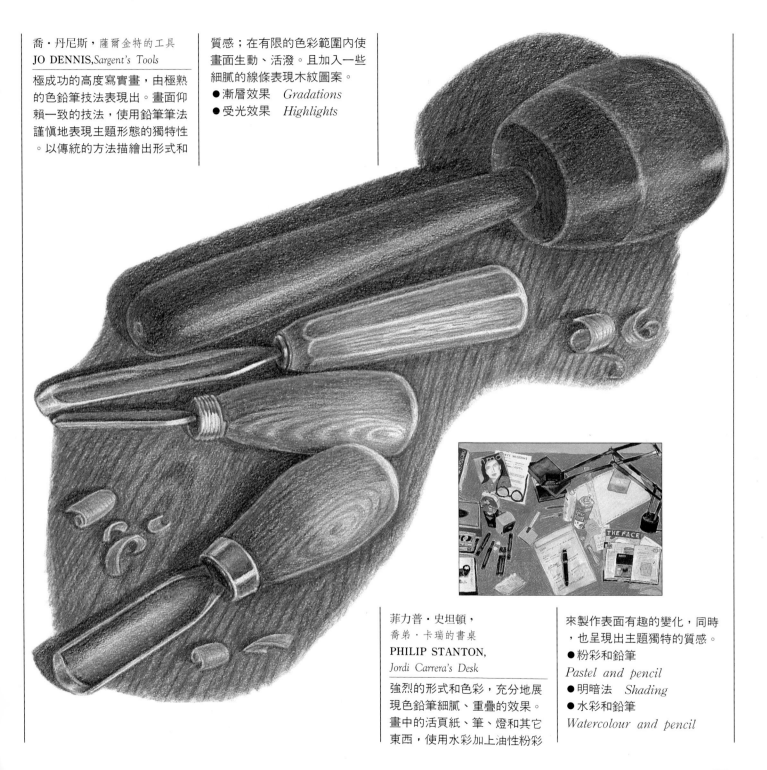

喬‧丹尼斯，薩爾金特的工具
JO DENNIS, *Sargent's Tools*

極成功的高度寫實畫，由極熟
的色鉛筆技法表現出。畫面仰
賴一致的技法，使用鉛筆筆法
謹慎地表現主題形態的獨特性
。以傳統的方法描繪出形式和

質感；在有限的色彩範圍內使
畫面生動、活潑。且加入一些
細膩的線條表現木紋圖案。
- 漸層效果 *Gradations*
- 受光效果 *Highlights*

菲力普‧史坦頓，
喬弟‧卡瑞的書桌
PHILIP STANTON,
Jordi Carrera's Desk

強烈的形式和色彩，充分地展
現色鉛筆細膩、重疊的效果。
畫中的活頁紙、筆、燈和其它
東西，使用水彩加上油性粉彩

來製作表面有趣的變化，同時
，也呈現出主題獨特的質感。
- 粉彩和鉛筆
Pastel and pencil
- 明暗法 *Shading*
- 水彩和鉛筆
Watercolour and pencil

125

泰絲・史東，茶桌
TESS STONE, *Tea Table*

畫中組合的每一物品，以線條確實、清楚地界定出形狀和平面肌理。運用鉛筆自由的筆法和彎曲的輪廓線，並有趣地重複，將畫家的個人風格、潛力表現出來。色彩的性質大部分是溫和而恬靜，加上調子的統一更使其畫面生動。

● 輪廓描繪
Contour drawing
● 塡色 *Filling in*

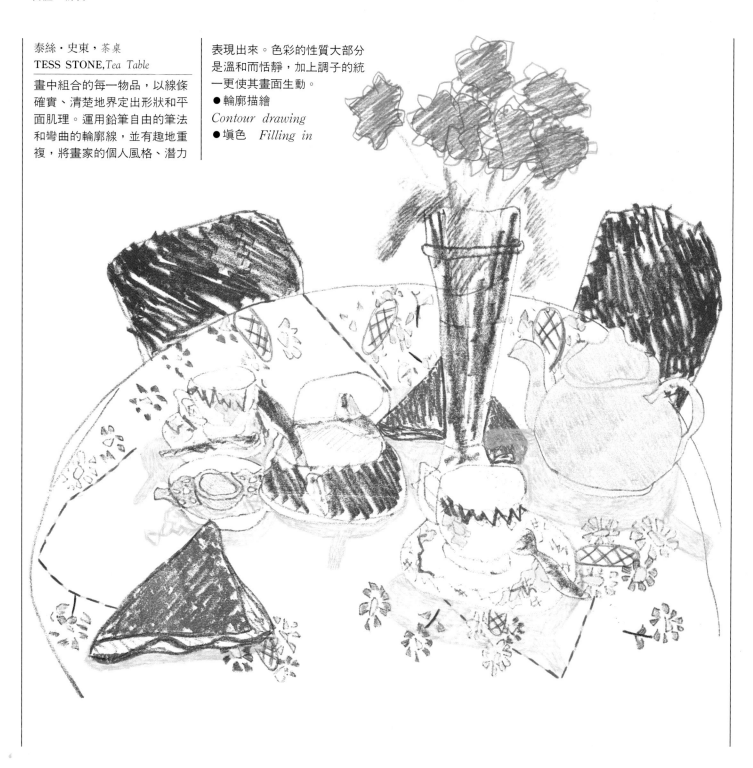

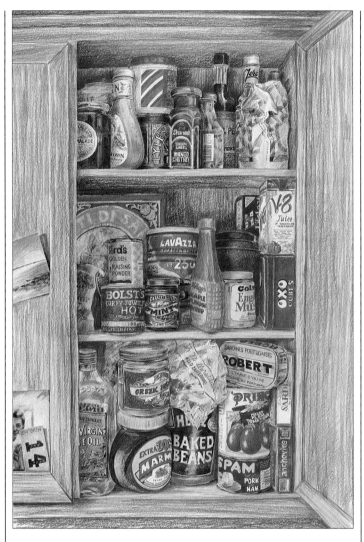

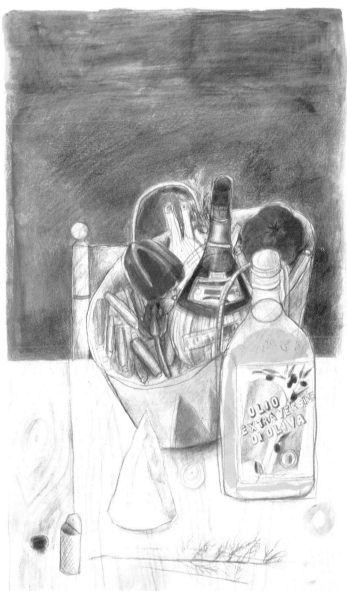

珍・休茲，商店櫥櫃
JANE HUGHES,
Store Cupboard

這是日常生活中常見的物品，畫家根據媒材，以平視的角度來表現。不同類型的食物包裝，呈現出一股迷人又充滿變化的構圖。畫家採用傳統的靜物畫法，但他將塞在左于邊門上的照片、明信片包括進了，添加了個人的筆風。

● 線條筆法　*Linear marks*
● 明暗法　*Shading*
● 水彩和鉛筆
Watercolour and pencil

克羅埃・契斯，購物袋
CHLOË CHEESE, *Shopping Bag*

利用彩色墨水在紅色部分和油瓶上做些微補綴，使鉛筆所襯托的底色更鮮明。而整個畫面的圖象及重疊的細節，都仰賴鉛筆的運用。畫中線條圖案的無拘感和色彩巧妙的濃淡變化，產生一個極佳的對比效果。

● 線條質感　*Line qualities*
● 舖色法　*Overlaying colours*

FRUITS

水果

所有的水果均適合作色鉛筆作品的主題，其外形明確而獨特，顏色明亮動人；提供視覺表現上更多的說明。每一種水果均容易買得到，且價格不貴。如果想保留靜物一段時間以完成作品，水果也能做到。

運用色鉛筆的筆法，來處理各種不同的形狀、色彩範圍及顏色、質感以及錯綜複雜的細節。而「明暗法」（shading）可增加立體感。在勾繪細部前，先分色塊、或利用線條的「方向性筆法」（linear marks）創造出活潑的畫面，並控制色彩和調子的變化來表達主題。

水果簡單、自然的外形是練習色鉛筆極佳的工具，仔細觀察像蘋果或柳丁等水果，會收穫頗多；隨著信心的建立、創造出更複雜的圖象；或增加織品、瓷器或玻璃品，像碗裝置著水果，來延伸形式和質感的變化。

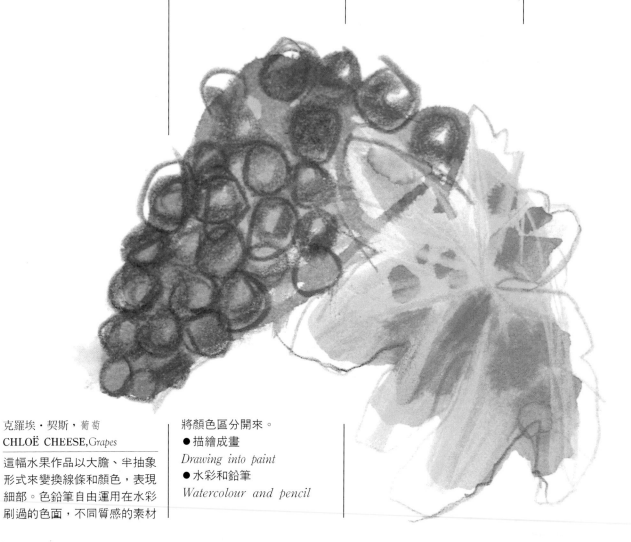

克羅埃・契斯，葡萄
CHLOË CHEESE, Grapes

這幅水果作品以大膽、半抽象形式來變換線條和顏色，表現細部。色鉛筆自由運用在水彩刷過的色面，不同質感的素材將顏色區分開來。

● 描繪成畫
Drawing into paint
● 水彩和鉛筆
Watercolour and pencil

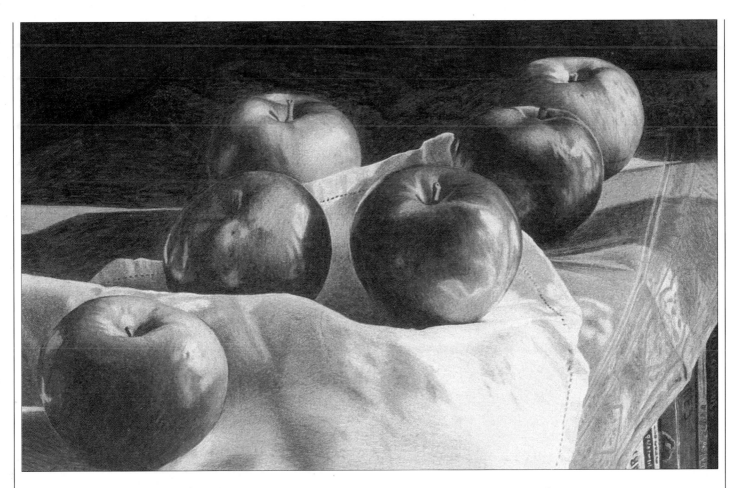

▲芭芭拉‧艾迪丁，靜物畫
BARBARA EDIDIN, *Vicki*

形狀類似的蘋果所呈現的畫面
效果，較不同水果所構成的畫
面更簡潔。畫家集中心力，創
作出精確的色彩和質感，並運
用其相似性的結構來強化視覺
效果。

● 混色法　*Blending*
● 明暗法　*Shading*

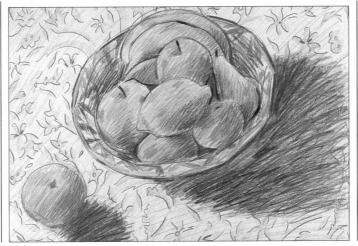

◀莎拉‧黑沃德，水果盤
SARA HAYWARD, *Fruit Bowl*

畫家將不是很吸引人的主題，
表現的如此活潑、生動；是混
合使用線影法和顏色的明暗效
果，創作出一個動人的表面肌
理和鮮明色彩，而其陰影則以
多采多姿的重疊處理表現出。

● 線影法　*Hatching*
● 線條筆法　*Linear marks*

特殊構圖

一個特別的圖象可能出人意料之外，僅僅由簡單的東西所組成，有時不要的部分和保留的部分一樣重要。大膽、簡潔且深具風格的詮釋會產生令人驚歎的效力，一個題材只留下最重要的部分，往往最強而有力，刪除不必要的細節可鼓勵觀賞者積極地參與，並利用想像力跟著「完成」作品。一件作品無需具備傳統的長方外框，只要主題在畫紙的位置可造成視覺張力、奠定畫風基調即可。

可利用突出的效果或一個特殊背景陪襯的方式來表達主題，就像這張從蜂巢所流出的蜂蜜滴到湯匙上，便精確地表達出主題的特質，此種方法可如法泡製於其它題材上。本書有許多範例，顯示特殊的觀點及形式搭配技法等等深具創意的安排，就算是最平凡的主題，仍然值得去運用智慧和技能去創造出獨特的視覺效果。

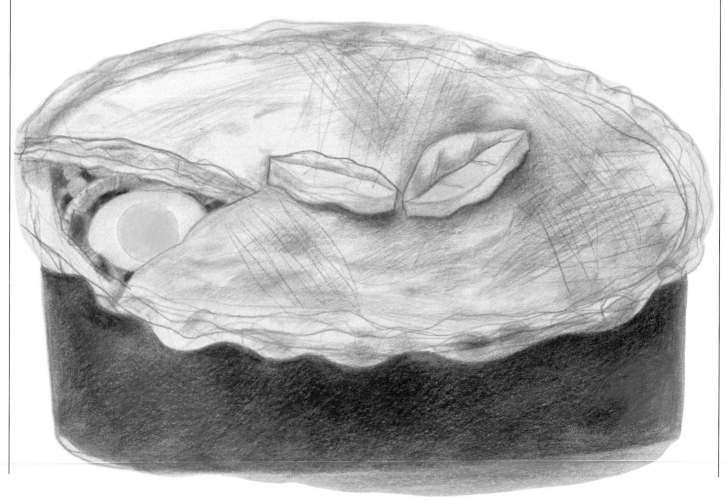

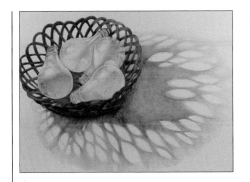

▲利塔·迪·盧登，光線練習
RITA D. LUDDEN,
Study in light

這並非一個平淡無奇的畫題，其本身有格外美麗的陰影形狀。仰賴寫實手法，精準地控制明暗效果，使靜物在視覺上產生一股懾人的力量。
● 受光效果　*Highlights*
● 鋪色法　*Overlaying colours*

▶珍·史喬勒，蜜
JANE STROTHER, *Honey*

特別豐富和獨創的技法與此香甜的畫題相得益彰。斑點肌理是在平塗的色彩上，以牙刷的刷毛沾上彩色墨水噴濺而成。彩色墨水類似水彩，可表現出亮麗、半透明的顏色。而畫面細節則用色鉛筆完成。
● 水彩和鉛筆
　watercolour and pencil

◀克羅埃·契斯，派
CHLOË CHEESE, *Pie*

自由揮灑的輪廓線，是構圖形成的決定因素，有趣的集中在派本身的形狀和肌理表現。
● 混色法　*Blending*
● 線條筆法　*Linear marks*

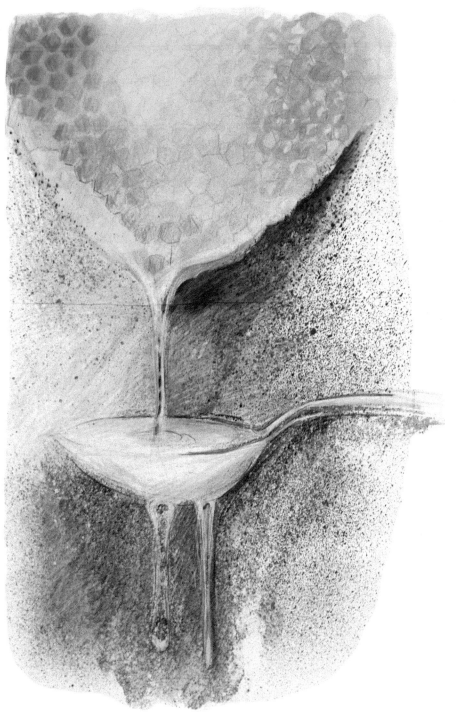

餐桌擺置

　　飲食和款待的樂趣，在於視覺上受到滿桌食物、餐盤、瓶子及玻璃品的吸引。通常這類畫題都作為雜誌和烹飪課本的附圖，所以作為插圖可能只是某些資訊傳達的附加物，因而繪製單純。但畫家也可利用它們來作畫。

　　讓此類主題以傳統靜物的方式畫出，或成為某種技法、風格和構圖的起點。此處的範例包括寫實的圖象，帶有一種自然性、獨特觀點及高度組織的成分。

　　技法上需考慮的重要部分，是畫紙和圖形的比例要符合每樣擺設，在融合大範圍時，同時檢視小型及複雜的物體。花些時間來計劃技巧的運用和物體擺置，小心地設計「草稿」（blocking in），並確定所有的擺設會產生平穩、有趣的畫面。

約翰・大衛斯，藍色酒吧，坎城
JOHN DAVIS, *Blue Bar, Cannes*
很特別的，桌上一堆東西都各自分開，藍色桌巾因而形成有力的背景。部分原因是由於高視角所致，與平常經驗是不大一樣的，造成一種獨特的感覺。
● 舖色法　*Overlaying colours*

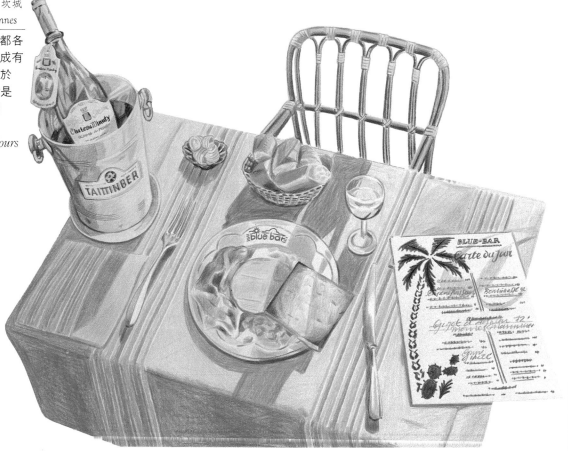

▶菲力普・史坦頓, 星期天早餐
PHILIP STANTON,
Sunday Breakfast

這是一幅對稱性的作品, 桌上物體散置著, 而細部描繪極為慎重。此形式風格將本來平常易見的物體轉為抽象的表現, 給人平面的印象, 在平面性的色彩效果中可發現許多豐富的細節構成。
- 線影法　*Hatching*
- 明暗法　*Shading*

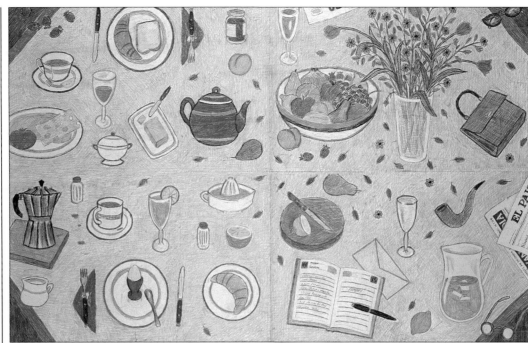

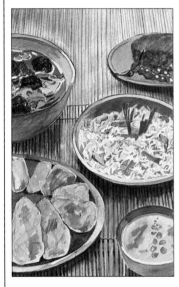

▲海倫娜・葛林, 夏日午餐
HELENA GREENE,
Summer Lunch

水彩刷過的部分以色鉛筆補充細節, 畫入重要的線條筆觸, 增強形狀、質感及陰影。
- 描繪成畫
Drawing into paint
- 線影法　*Hatching*
- 線條質感　*Line qualities*

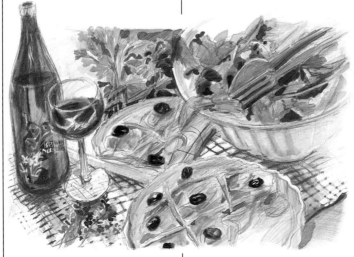

◀珍・史喬勒, 披薩
JANE STROTHER, *Pizzas*

單純組合的美味餐點, 以令人驚奇的色彩質感表現出, 形式和表面細節的變化由水彩鉛筆的搭配呈現之。先概略地刷層顏色, 使水溶性鉛筆所描繪的地方遇到水會融合, 形成豐富的感覺, 此種線條效果與色鉛筆有明顯的差異。
- 溶劑　*Solvents*
- 水彩和鉛筆
Watercolour and pencil

物體 ● 形式和細節表面
斯圖雅特 · 羅賓森
STUART ROBINSON

選擇物體作為靜物畫的材料時，該想想何種畫法最能表現物體外形、質感和式樣，以及畫中物體之間的關連性。在接下來的連續示範裡物體由於都是由光亮且能自然反射的材料所構成—玻璃、木頭、金屬，形成了複雜的表面特性，且和物體本身的外形相互輝映。

靜物的光線和畫家頭部的移動，均會影響反射色調的變化；這明顯的變化有助於畫中豐富的表現力，可根據自身的需要來作表現，而不用記錄所有任何微小的差異。斯圖雅特 · 羅賓森利用細密的明暗畫法來營造細部，並建立色調的濃淡深淺。

1 當靜物是一個相當複雜的主題時，畫家得先用淺淡的鉛筆線把正確的外形勾出。

2 畫中某些範圍被選用調子的表現，控制其明暗變化來表達特質；電風扇的底座即採用焦赤色的「明暗法」（shading）和「漸層效果」（gradations）來完成。

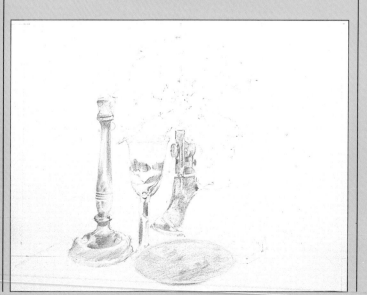

3 相同的畫法來描繪燭台、玻璃杯和餐盤，表現出近似物體的顯著性質。

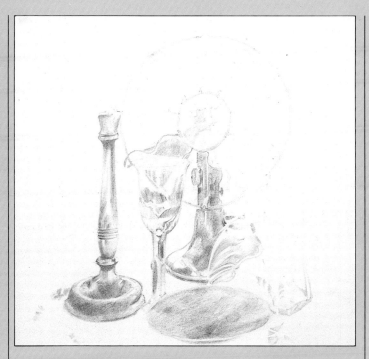

4 顏色變化的範圍逐漸複雜，畫家繼續增加明度和「舖色法」（*overlaying colours*），重疊混合顏色及調子。

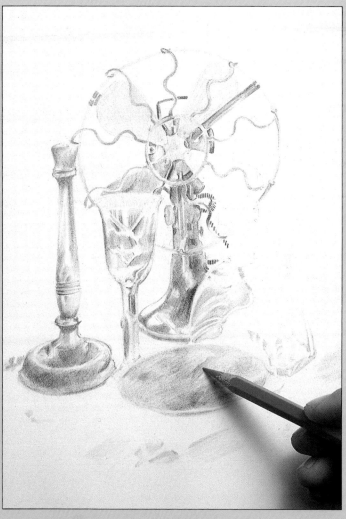

5 當形狀更完美也更繁複，畫家小心地循著形式填色（*filling in*）於相當精準的外形中。注意畫家處理不同層次的方式。

6 整個圖象界定好之後，畫家開始加強色彩的明度，強調畫面的特色，及作調子生動的處理。

9 要達到金屬電扇葉片的光澤質感，擦去某些黃色暗面的部分，製作出「受光效果」（highlights），並加強暗調藉由對比性來強調亮面。

7 將亮面的顏色柔和地混合及重疊上色，靜物處理好之後，選擇合適的織布圖案搭配之。

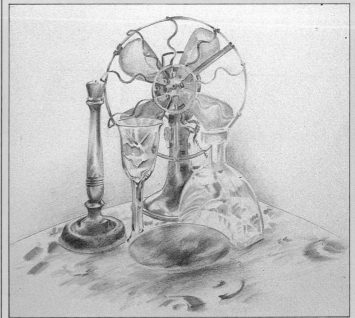

8 為加強物體的外形，使用製圖鉛筆，依塑膠模板的型描繪弧線。

10 運用同樣的技法，重疊表現玻璃和木材表面的質感，而物體後面柔和的影子則加強構圖的深遠效果。

11 玻璃的強烈亮光，可用白色不透明水彩，以水彩筆刷的尖端畫出，使之明亮。

12 最後，拿橡皮擦子，做「磨光法」（ *burnishing* ）來表現光澤和表面的反射，增加調子的柔細及色彩的濃淡層次。

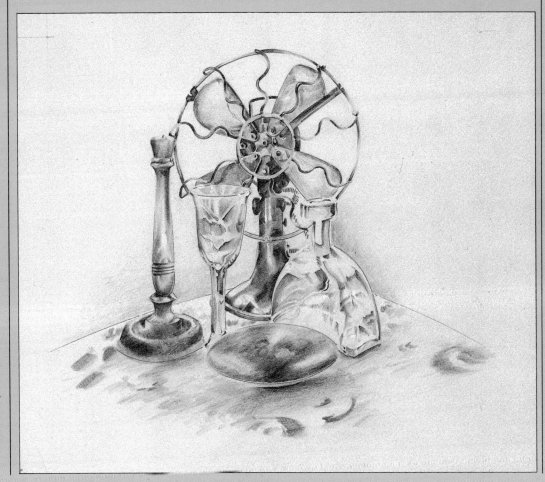

斯圖雅特・羅賓森，靜物
STUART ROBINSON, *Still life*
平滑的紙面配以色鉛筆的細密特色，製作出高完成度的圖象，給人一股清新、自然的感覺。

自　然
NATURE

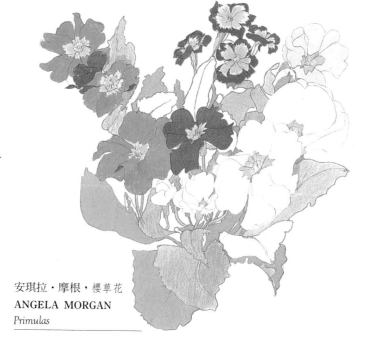

自然界（*range of natu-ral*）這個主題提供畫家更多樣的表現方向。從花園中花朵亮麗的顏色到熱帶植物的葉子，或從高雅的家貓到野獸身體的表現等等均可作為作畫的題材。動植物的自然色彩、質地有股特別的吸引力。一般的題材極易畫出有創意的作品，而外來的圖象考驗著我們，如何搭配自然形態及顏色。

安琪拉・摩根，櫻草花
ANGELA MORGAN
Primulas

、富戲劇性等，考驗著觀察力。

動物王國較難接觸到，範圍上從小瓢蟲到貓，甚至是哺乳動物，其題材是極豐富的，觀察野生動物更是困難，因此照片成為重要的資料來源；家裡養的寵物雖也難命令牠擺姿勢，但相處日久，便常有機會描繪之。同樣地，農莊和動物園裡的動物等大型種類可以作為真實、活生生的模特兒。動物園裏也展示了有趣的昆蟲及各色的鳥令人感到有趣，小型的生物為博物館內的展覽品，可同時研究它的內部構造及觀察外表細節。

意象來源　Sources of imagery

經過裁剪的花和成長中的植物都是容易得到的題材，您可以買些花或從花園摘幾朵花，或到公園逛逛尋找題材。大型的溫室裡展示著多采多姿的花朵和樹叢，使人對植物的自然美立即心動；其顏色種類可利用色鉛筆的「整套顏色」之效能來表現。植物的外形和質感從最細緻到最大膽

儘管有人認為研究死的標本是件噁心的工作；然而長期以來，動、植物的形態被人們認真地研究著。動物的題材具有生動的、象徵的聯想性，可透過特殊的想像描繪表現出來。此章節將以不同的手法呈現自然界風貌及不同的描

繪技巧。

茉利亞・柯柏德，花及紅色蝴蝶
JULIA COBBOLD,
Buddleia and Red Admirals

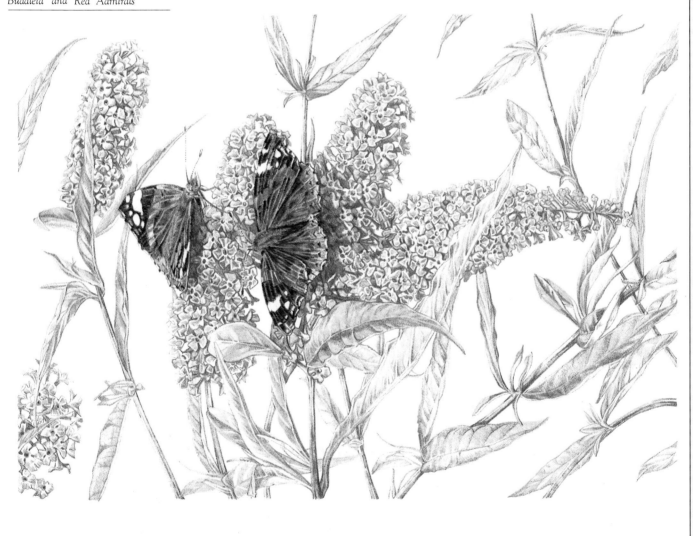

FLOWERS AND FOLIAGE

花朵和葉子

使用色鉛筆作畫，最適合初學者練習的主題是花朵。因為它們的外形、質感富變化，也極適合作油畫和素描的題材。特別是對色鉛筆而言，花朵複雜的外形及顏色變化，使畫者能作細密的觀察，自由大膽地詮釋，而不一定做精細描繪。

花朵可提供各種技法的試驗，試著觀察不同種類的自然差異，選擇盆景、花園中的花朵或其他許許多多的主題等都可作參考。

葉子 Foliage

葉子和花朵，一樣富變化，只是顏色較不豐富，主要是去學習控制顏色的差異及複雜的混合、重疊效果。綠色調的葉子，其變化可供測試及發揮您的技術：「線影法」（*hatching*）「明暗法」（*shading*）和「點畫法」（*stippling*）這些技法值得您去試試看，也可學習利用充滿變化的「線條質感」（*line qualities*）。

室內盆栽也是理想的主題，特別是熱帶和亞熱帶品種，具有強烈流暢的外形，葉子的顏色也富含變化。戶外場景的花園、公園等也可提供您許多靈感，但作畫時靠近主題較利觀察，如果想帶走所畫的主題，得先確定有沒有違反法規。

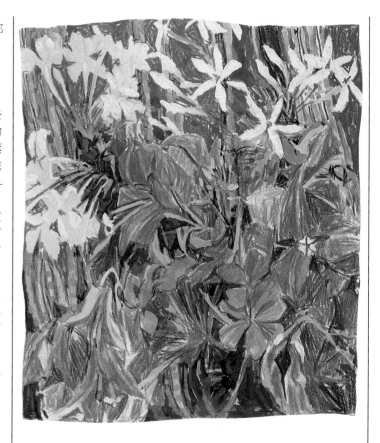

崔西·湯普森，夏天花朵
TRACY THOMPSON,
Summer Flowers

塗敷厚重且具顆粒狀紋理的色鉛筆色彩和大膽運用的形式圖案及背景質地使得整張構圖具有醒目的裝飾質感；此種畫法自由富情感，畫中不透明的水彩顏料強化了色彩對比，白色花朵是採用水彩筆刷畫出，所以之前運用鉛筆時，無需在紙上保留其形狀的完整。

● 描繪成畫
Drawing into paint
● 舖色法　*Overlaying colours*

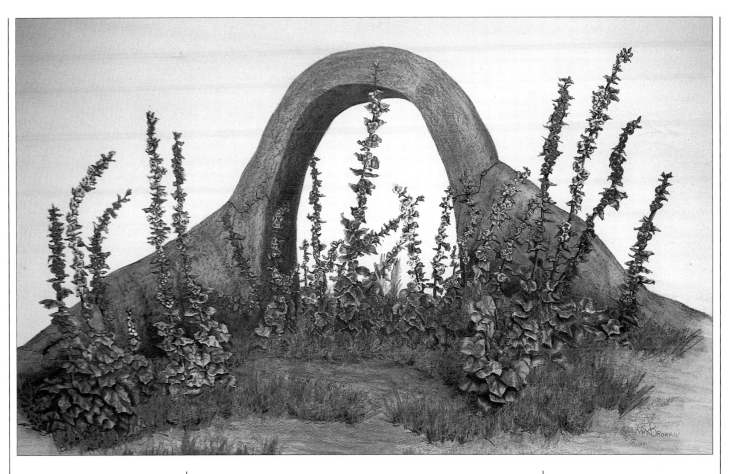

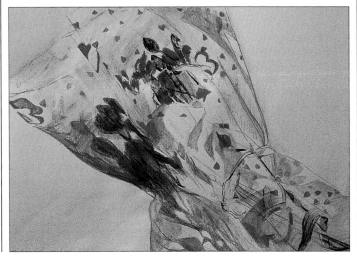

▲米榭爾・博羅考，
拱形道和蜀葵花
MICHELE BROKAW,
Tao Arch and Hollyhocks

這幅迷人的完成作品，需要仔細、辛苦的經營。畫家巧妙地變化調子的質感和肌理，捕捉花朵和堅硬結構的拱門兩者間的相異之處。

● 漸層效果　*Gradations*
● 明暗法　*Shading*

◀海倫娜・葛林，花束
HELENA GREENE, *Bouquet*

透明的材質是一項挑戰，特別需要畫家以熟練的技術來克服。畫面結合明暗的線影和自由奔放的筆法，極佳地呈現玻璃包裝紙內隱約可見的花朵。

● 線影法　*Hatching*
● 線條筆法　*Linear marks*
● 明暗法　*Shading*

▶史蒂夫・泰勒，油加利樹
STEVE TAYLOR,*Eucalyptus*

葉子的外形是簡單的形式，所
以調子均衡地控制成為此畫的
表現特質，以水彩的柔和顏色
加上亮面鉛筆的明暗效果。葉
脈和莖採用白色來突顯，在其
它葉子上，保留紙張底色，使
整個圖象醒目而亮麗。仔細而
清楚的描摹是必須的，如此才
能將照片實際地轉移，明確地
描繪。
● 轉印法　*Counterproofing*
● 描圖法　　*Tracing*

▲史蒂夫・泰勒，秋葉
STEVE TAYLOR,
Autumn Leaves

畫面的趣味性在於明晰的形狀
和顏色，再加上運用簡潔、明
快的技法來表現主題，使這幅
畫更吸引人。先使用水彩刷出
平滑的質感，再用色鉛筆描繪
細節。
● 水彩和鉛筆
Watercolour and pencil

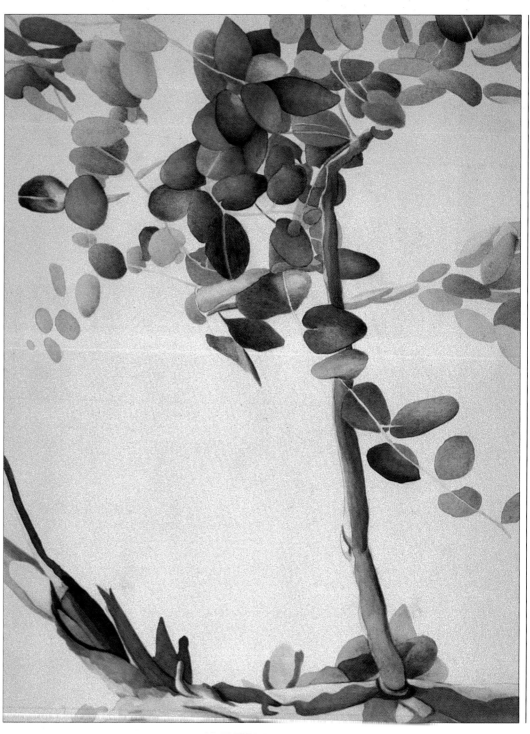

戴安娜‧羅卡迪，棕櫚叢
DYANNE LOCATI,
The Palm Jungle

畫面的效果具有強烈的圖案設計感，以近距離的觀察，運用色鉛筆作出精確的描繪。暗面小心地重疊出濃淡漸層及巧妙的調子。紙紋質感加上光線的表現，使整張作品有種「透氣」（ *breathe* ）的感覺。

● 漸層效果　*Gradations*
● 紙紋效果
Paper grain effects
● 舖色法　*Overlaying colours*

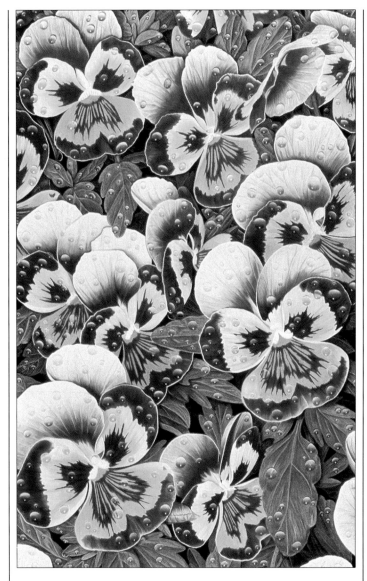

凱利・葛林，三色紫蘿蘭
GARY GREENE, *Pansies*

鉛筆亮麗的色彩提供極佳的效果，三色紫蘿蘭鮮明的顏色，及花瓣上似珠寶的露珠，以寫實的形式和質感表現出三度空間。精確地描繪花瓣、葉子和

水滴的形狀，再細心塗繪色彩及調子。閃爍的露珠則使用白色正確描摹而成。畫面上細小如針尖的受光面，對表現閃耀的露珠，有著畫龍點睛之效。

● 漸層效果　*Gradations*
● 受光效果　*Highlights*

安琪拉・摩根，美洲石竹
ANGELA MORGAN,
Sweet Williams

花形在白色紙面躍然而出，精確的手法顯然極為重要。先用製圖鉛筆明確構圖，再表現柔和的色彩。大膽地運用紅色和粉紅色來來掌握花朵色彩的繽紛亮麗。葉子和莖則以較柔和

的色彩來表現，靈巧地捕捉明暗細節。

● 填色　*Filling in*
● 製圖和鉛筆
Graphite and pencil
● 舖色法　*Overlaying colours*

安琪拉·摩根，鬱金香
ANGELA MORGAN,*Tulips*

橙色鬱金香的明亮感是混合黃
、橙、紅等色鉛筆所造成的驚
人效果。而柔美的粉紅色也是
如法泡製，變化其調子和顏色
。先用淡淡的鉛筆線構圖，處
理複雜的花瓣和葉形。再以自
由、率性的方式著上顏色，使
畫面顯得明亮、鮮艷。

● 混色法　*Blending*
● 漸層效果　*Gradations*

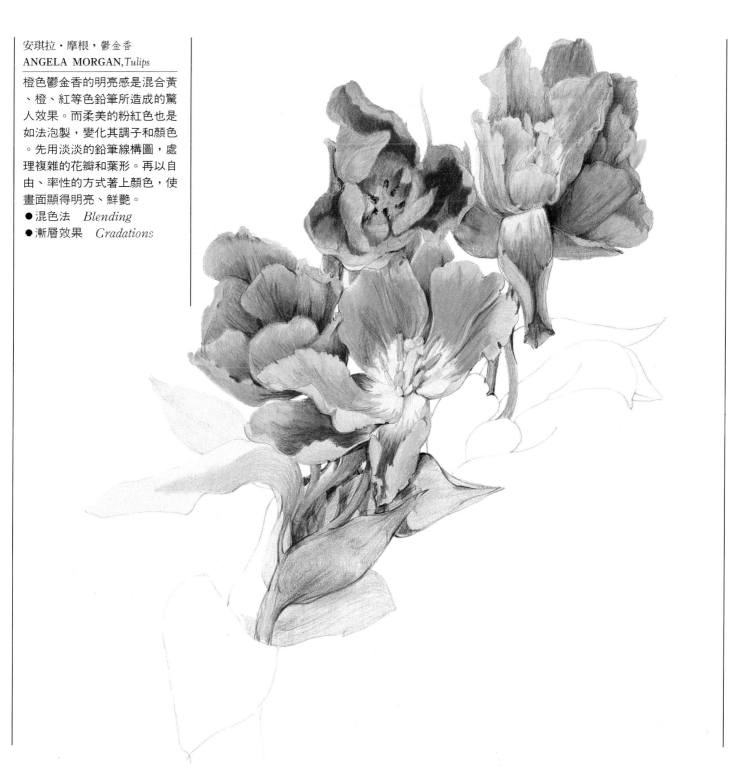

盆栽

　　種在花盆中的植物通常屬於裝飾性質，所以從單一或多種植物裡，不難找到自己喜歡的構圖。因為葉子和花朵在土裡成長著，但在完成作畫的時間內不致改變它們的形態。盆栽的背景成為構圖上重要的一環，除非是在做植物研究，可將背景以平面表現。想想盆景旁的顏色和質感，看看是否需要在底下鋪些東西，或對外形和細節做些柔和的添補，自然的質感像木頭、藤蔓和石頭等有趣的物質。也可畫張彩色、半抽象的構圖，包含圖案化的組織（如籬笆）及容器增添豐富的背景。

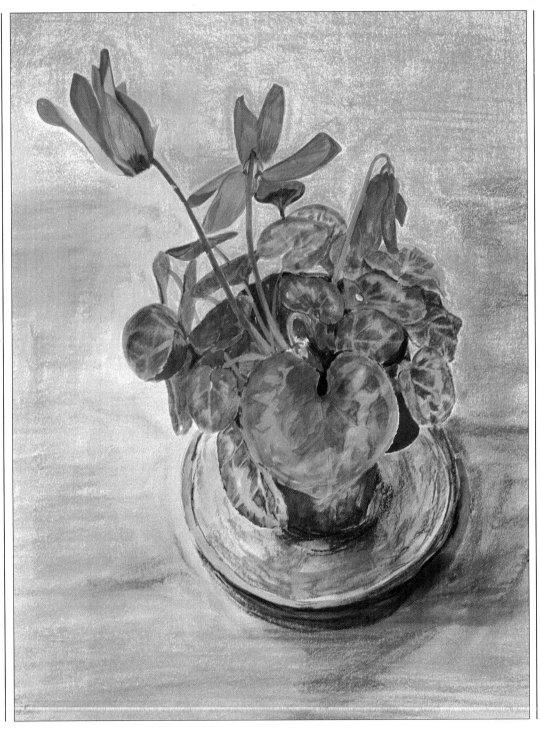

◀ 海倫娜・葛林，櫻草花
HELENA GREENE, *Cyclamen*

顏料和鉛筆適切地結合運用，所表現的質感趣味與這裏呈現的單一主題相媲美。畫中背景處理簡單，讓觀者集中焦點於植物的細節上。

● 描繪成畫
Drawing into paint

▲ 珍・史喬勒，花園，成都
JANE STROTHER,
Garden, chengdu

水彩的亮麗、鮮艷、半透明感非常適合用來表現這陽光充盈的場景，其質感及細部，透過底色以鉛筆線條無拘地揮灑，呈現出明晰效果。

● 水彩和鉛筆
Watercolour and pencil

海倫娜・葛林，風信子
HELENA GREENE, *Hyacinths*

作品的結構由鉛筆勾繪出強而有力的線條，再加上水彩巧妙地塗刷，表現出特殊的形式和線條色調。

● 線條質感　*Line qualities*

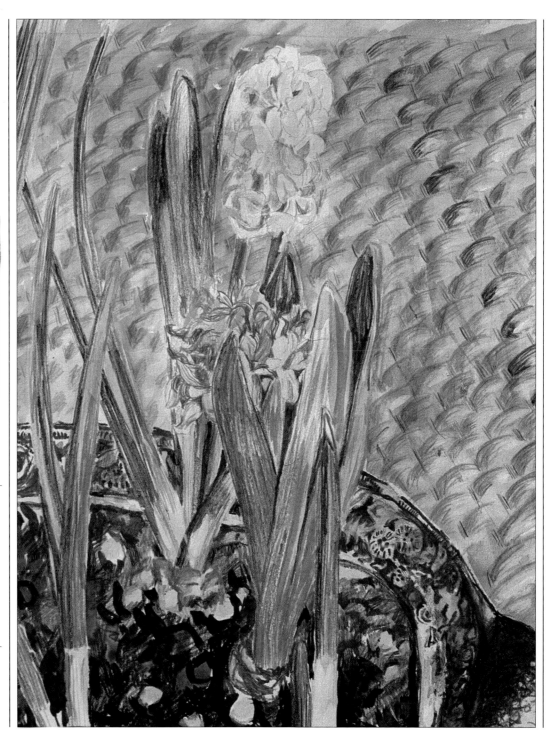

動物研究

　　動物並非天生的模特兒，因為它們經常移動，所以難畫；但卻仍有若干吸引力，而成為繪畫主題。動物的種類繁多，且各自有不同的形體、顏色和質感，因此只要運用特殊的技法與畫法便可解決視覺上所受的限制。

　　畫動物的「寫生練習」（life studies）需花耐心，經常同一種姿勢只會短暫維持。所以畫動物的畫家一定有類似的

挫折一就在快完成時，主角改變了姿態或已走開。因此，圖片參考便很有用，但最好與直接觀察的結果相結合。照片上較不精確的部分可從真實常識調整過來。

　　如果畫的是家禽，就很容易辦到，野生動物較難，使得照片的收集變得很重要。善加利用圖書館是極實用的。可能有某些圖片還算清楚，這時所收集的圖片便可提供細節上的參考。

　　專門的動物畫，在自然歷史

書籍的圖片上是不需描繪其生存背景的；但如果您為您的主題選擇真實的地點，就始終都要注意背景細節的描繪，否則作品的說服力會減弱。

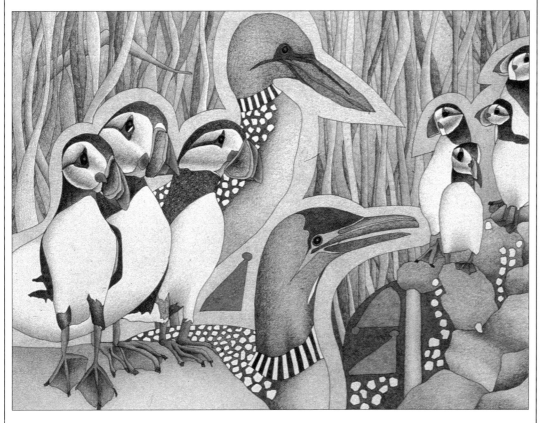

佩蒂・麥克威林，水鳥和海鴨
PATTI MCQUILLIN,
Loons and Puffins

這幅不凡的畫面真實地將鳥類的外形及式樣表現出來；將形狀平面化，著以簡單的色彩。畫家結合了細膩的觀察和個人的描繪手法。
● 填色　*Filling in*
● 漸層效果　*Gradations*

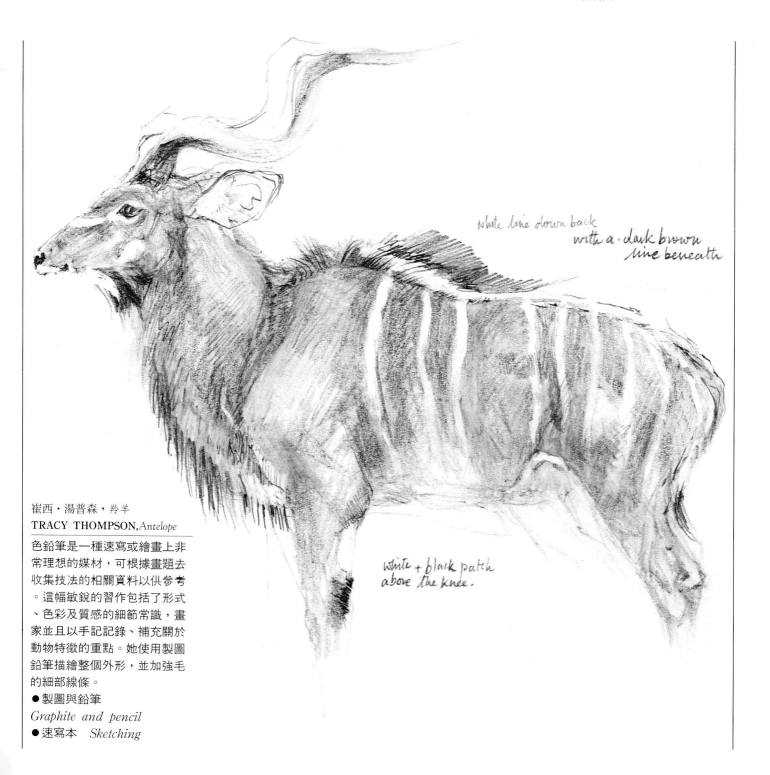

white line down back
with a dark brown
line beneath

white + black patch
above the knee.

崔西 · 湯普森，羚羊
TRACY THOMPSON, *Antelope*

色鉛筆是一種速寫或繪畫上非
常理想的媒材，可根據畫題去
收集技法的相關資料以供參考
。這幅敏銳的習作包括了形式
、色彩及質感的細節常識，畫
家並且以手記記錄、補充關於
動物特徵的重點。她使用製圖
鉛筆描繪整個外形，並加強毛
的細部線條。
● 製圖與鉛筆
Graphite and pencil
● 速寫本　*Sketching*

▲羅拉・杜斯，曬太陽
LAURA DUIS, *Warming Up*
在粗紋紙張使用濃淡漸層完全
覆蓋，重疊表現出色彩的明暗
效果。技法的一致性，產生統
合性的表面。但是，鉛筆筆觸
的方向性和形式質感的描繪巧
妙地變化。完美地呈現夏陽的
溫和。
● 混色法 *Blending*
● 鋪色法 *Overlaying colours*

◀丹・比爾森，狼和鵪鶉
DON PEARSON,
Coyote and Quail
以較古典的方式表現動物和其
周遭環境；狼的顏色是整個畫
面的主角，把使用自然的擬態
；調子和質感小心的經營，以
確保動物能從周遭環境突顯出
來。相對地，半遮掩在乾草中
的鵪鶉，它的樣子也須被辨認
出來。
● 線條筆法 *Linear marks*
● 明暗法 *Shading*

奇・迪・基伏特，豹
KEES DE KIEFTE,*Leopard*

豹的龐大身軀部分，以柔和的
明暗效果表現其彎曲的量感，
並以自然的描繪，豐富其色彩
質感。利用削尖的鉛筆撇或點
出粗糙的肌理。鬚和眼睛周圍
、鼻口部分的白色斑紋及尾巴
上些微的毛則用白色不透明的
顏料畫出。

● 撇或點　*Dashes and dots*
● 受光效果　*Highlighting*
● 明暗法　*Shading*

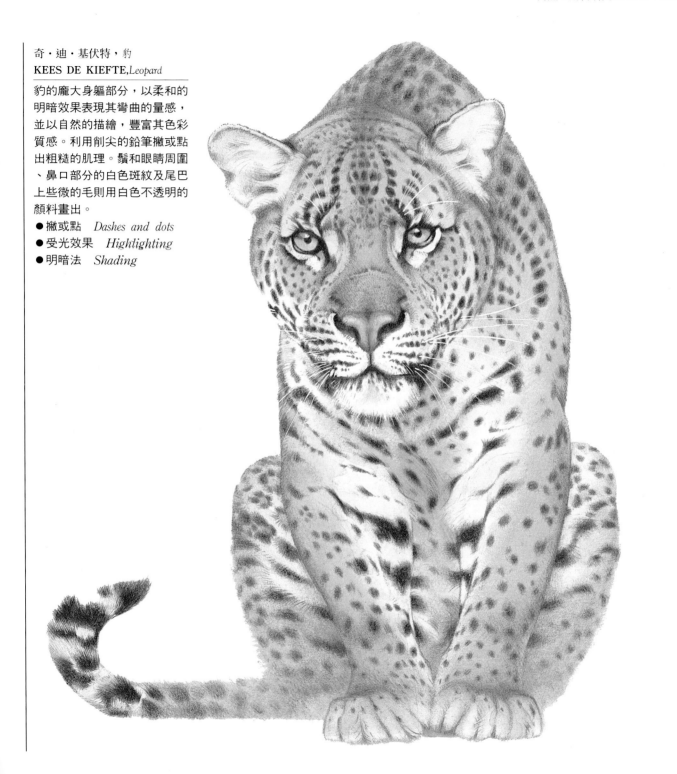

式樣和質感

有時繪畫主題可選擇某些動物的整體形象，例如雄偉的大象、獅子等。有時是個人所養的家庭寵物。不同種類的動物表現的花紋、質感及顏色的差異往往是做為細部描繪的絕佳材料。

像蝴蝶、昆蟲、魚等具有細緻、亮麗花紋的小型生物，使您能用色鉛筆優美的表現出。適切地控制「線條筆法」（linear marks）和巧妙的「線影法」（hatching）及「明暗法」（shading）來經營細節。較大的動物，其顏色與造型更微妙，使用色鉛筆的線條有助於畫出毛皮、觸角、皺紋等特色。

不要忽略了在動物身上的花紋與毛皮上的動物形體，對於動物身體結構上的調子及顏色之轉變也須敏銳地表現，因為，這些都對動物的構造和外形等表面感覺的描繪很有影響。

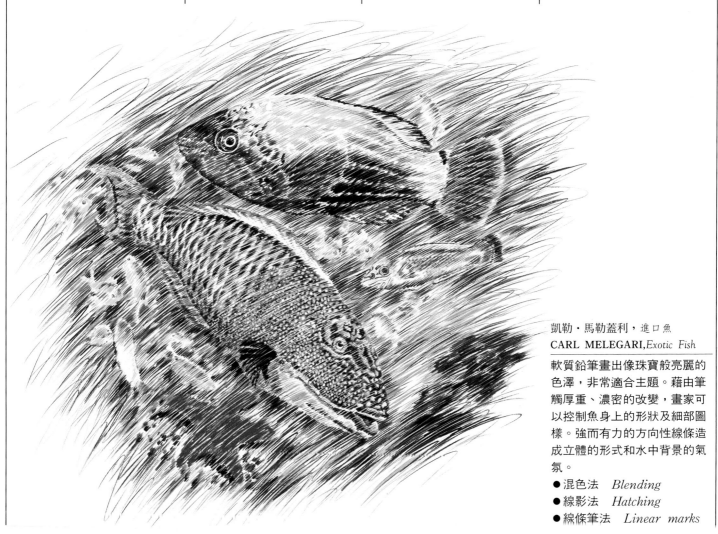

凱勒・馬勒蓋利，進口魚
CARL MELEGARI, *Exotic Fish*

軟質鉛筆畫出像珠寶般亮麗的色澤，非常適合主題。藉由筆觸厚重、濃密的改變，畫家可以控制魚身上的形狀及細部圖樣。強而有力的方向性線條造成立體的形式和水中背景的氣氛。

● 混色法　*Blending*
● 線影法　*Hatching*
● 線條筆法　*Linear marks*

卡羅琳・羅其勒，巴納比狗
CAROLYN ROCHELLE, *Barnaby*

明暗法是一種變化多端的技法
，畫家利用此法畫出狗毛的表
面光澤，而頭部和腿部的毛較
粗糙，則需要變換色調來表現。

● 漸層效果 *Gradations*
● 明暗法 *Shading*

▼ 米榭爾・博羅考，野象
MICHELE BROKAW, *The Rogue*

畫面尺寸約100cm × 70cm（40 ×
28 in），是一幅用色鉛筆所
表現的大型寫實風格作品，如
此龐大的尺寸使畫家能夠做大
膽的處理，粗糙的軀幹和耳朵
的波紋則以色彩重疊舖塗及混
色來表現之。

● 混色法 *Blending*
● 舖色法 *Overlaying colours*

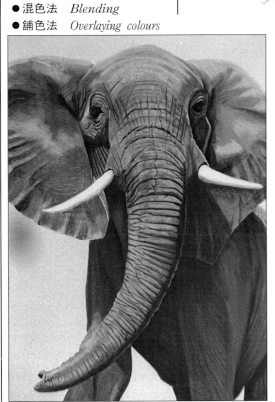

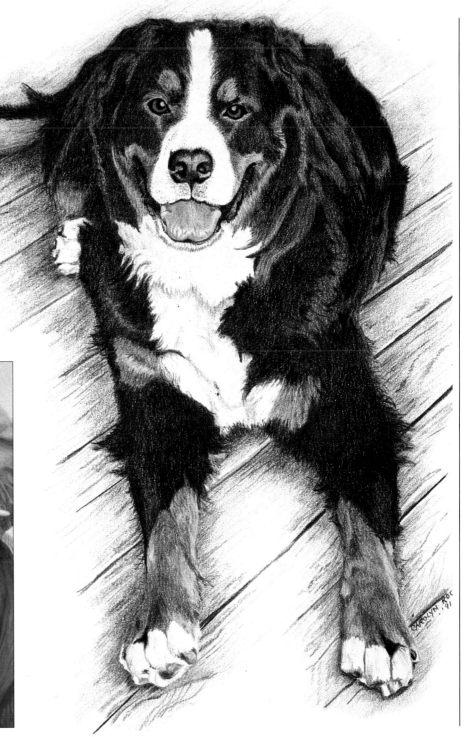

動物的動態

以動物或人物作為主題，其二度空間動感的表達方式不一。一種是以圖象的描繪為主，用「快速攝影」的方法捕捉連續動作中動物的神韻，身體使內部的律動和緊張感形成特殊的形式。另一種畫法是使用鉛筆筆觸，創造出線條及顏色部分的網狀效果，表達動態。還有另一種極合適的技法是「線條和淡彩」（line and wash），能有效地表現形體的動態。

也可藉由動物舉止的觀察，用線條描繪外形於紙上，畫出生動的作品，呈現一個立即的效果無需在意是否「寫實」。

若喜歡較有系統的技法，可利用照片作參考資料，將圖象「凝結」起來。許多雜誌及書本有極佳的野生動物圖片，但切忌拘泥於複製圖象。使用自己所拍照片的益處是當你拍照時，同時你也可直接觀察動物的動態，或作些速寫以作為完成一張畫作的參考。

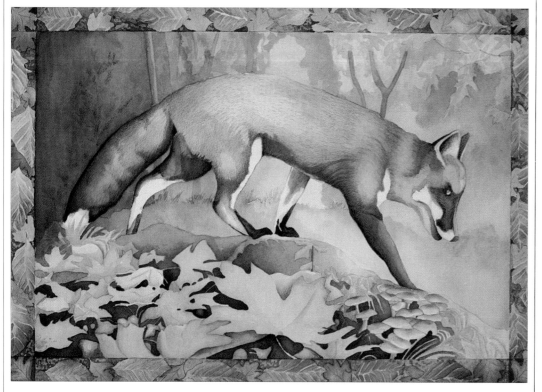

史蒂夫·泰勒，秋天的狐狸
STEVE TAYLOR,
Fox in Autumn

大部分的描繪及氣氛的營造，是藉由水彩巧妙地加上水溶性鉛筆修飾而成的；使畫中狐狸的流暢線條深具動感，身體的角度和朝下的頭及腿和爪的動態，畫家利用裝飾邊來提高整個圖象效果，其邊緣外框上的葉形並非複製畫中的細部，但與畫面相互連結。

● 溶劑 *Solvents*
● 水彩和鉛筆
Watercolour and pencil

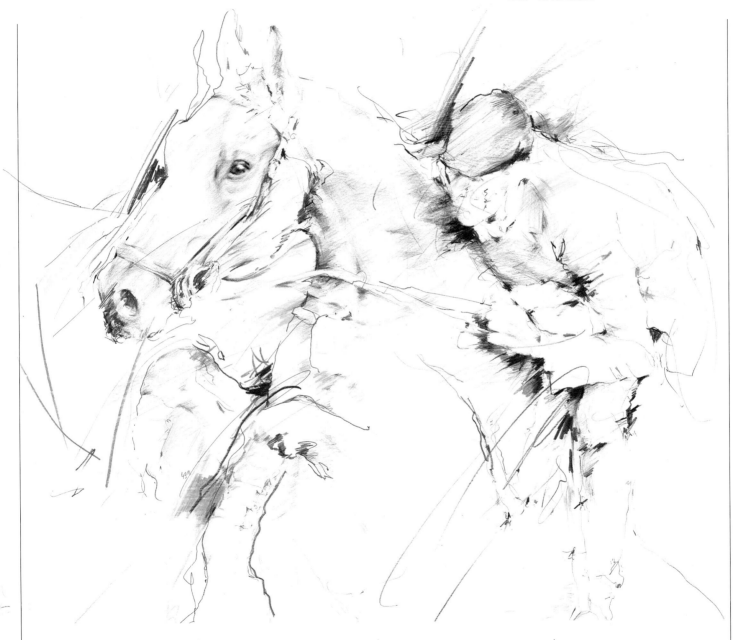

法蘭克・德・博勞威，馬和騎師
FRANK DE BROUWER,
Horse and Rider

畫家以手和手臂的揮筆來表現

作品的節奏感，賦予主題所暗示的自體動感。這線條的變化裹黑色鉛筆嘗試性地加強，製圖鉛筆變化筆觸來增加畫面的

生命力。此畫持用非自然色系，而以黑與白之間加入一些活潑的中間色調來構成。

● 輪廓描繪 *Contour drawing*

● 製圖與鉛筆
Graphite and pencil
● 線條筆法 *Linear marks*
● 線條質感 *Line qualities*

自然：鮮美的花朵
珍‧史喬勒
JANESTROTHER

　　畫花朵葉叢最悅人的一面在於它們的顏色和質感的變化，使畫者用盡色鉛筆的「整套顏色」（ palette ），及多種筆觸的方法效能。珍‧史喬勒的示範是畫在相當大的紙上，隨意地描繪花叢中的每樣構成要素。她的鉛筆一開始先穿梭於主題的外形間，然後利用溶劑將暗色調開、擦拭。最後，結合素描及著色技巧形成豐富的質感。

　　這不是真實盆景的表現，因為形狀是隨意而非精確的描繪，畫面緊密的明暗與色調微妙的層次，形成一種與眾不同且醒目的效果。

1 整張構圖先以紅色輕筆畫出，利用軟質的水溶性鉛筆畫出柔和而具紋理的線條。

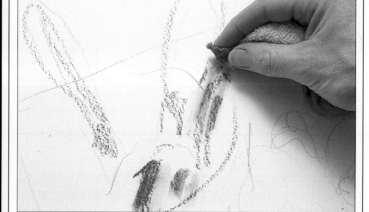

2 紫色鉛筆用來表現暗色調子，包括影子的大部份。顏色是用濕布沾油精（ spirit ）隨意擦拭塗刷。

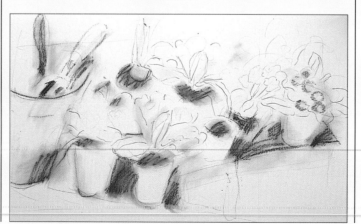

3 在整個畫面做同樣的處理，賦予線條深度與調子。再進一步地將畫面上方的葉子、花朵的形狀畫出。

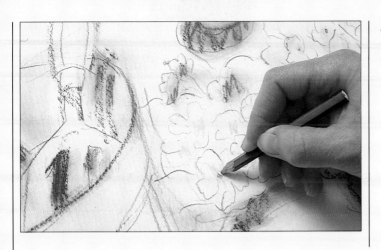

4 畫家逐漸重疊上色於畫面上的細部，以綠色、黃色和紅色的鉛筆表現花朵之形態。

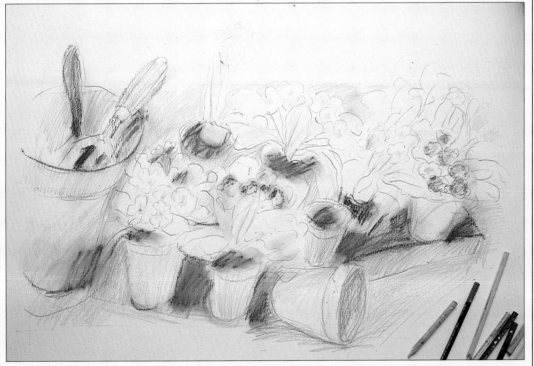

5 用紅褐色和土黃色約略上一層中間調，而更亮的調子部分則加些粉紅色及黃色。

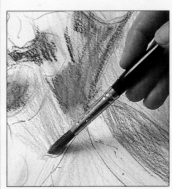

6 將軟質筆刷沾些乾淨的水，塗進立體的形狀之間。使色鉛筆的顏色融入溶劑中擴展開來，類似水彩的效果。

7 用影線慢慢地描繪，強化其調子和色彩，並小心避開所保留的亮面。

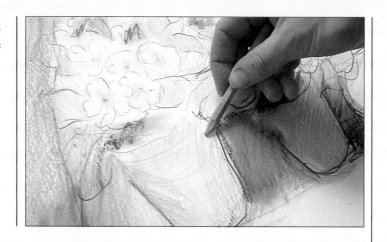

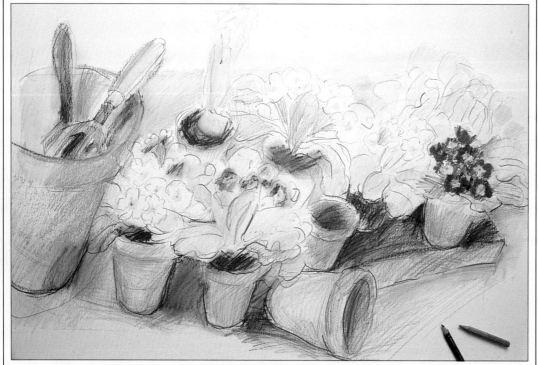

8 著手進行後面及前面不同的部分，使整體更豐富、細膩。

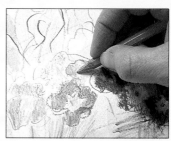

9 花朵的顏色不要完全塗滿，看起來較醒目。然後再用筆毛沾水刷塗，和原本的鉛筆筆觸融合。

10 將顏色塗進隨意勾勒的把手中，加入淡淡的色調，增加其形體的描繪。之後，再隨意地勾出較重要的線條。

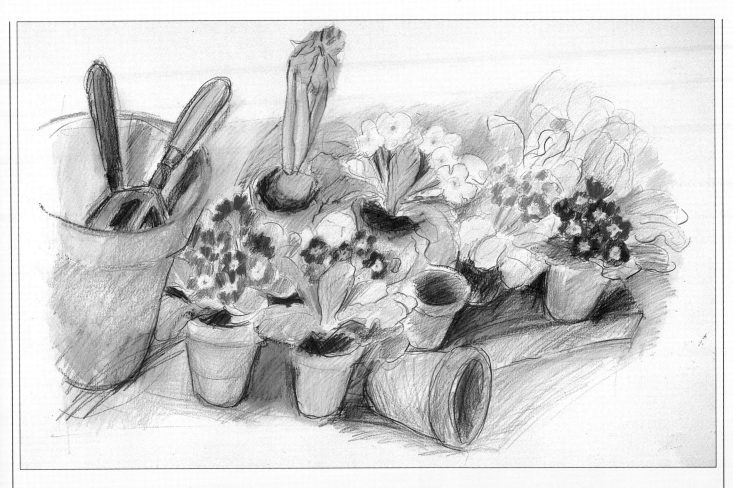

珍・史喬勒，櫻草花
JANE ・ STROTHER, *Primulas*

此完成圖中，鉛筆線條的生動
活潑，賦予畫面生命力的活力
；而與整個平坦以擦子磨擦過
的，和水彩刷塗的部分產生對
比的效果，細節（右圖）部分
可看出經由混色技法，所形成
的有趣層次。

人物和肖像
PEOPLE AND PORTRAITS

約翰・張伯倫，兒童肖像畫
JOHN CHAMBERLAIN,
Children's portraits

人類的畫像 *human figure* 被許多藝術家認為是藝術上最重要且不朽的主題。無疑地，本書的內容構成確實提供了相關技法的概說，從傳統的寫生練習和肖像姿態到偶發的人像動態及周遭環境、相關情況的變化等等。人物不斷地吸引著畫家而成為素描和繪畫重要的主題。由於人物畫主題往往具有敘述性或指涉性，容易引起興趣，還有許多有趣的視覺考量——即人像形狀表現形式的變化、皮膚和頭髮、巧妙的色彩、衣服及附加物的細節部分。

服和不同背景的風格。結合相異照片中的獨特部分創作出另一單獨的構圖。另外，有些藝術家則選擇適合主題且自己拍攝的照片來做輔助。

如果要描繪生活上的主題，必須擅長快速度的速寫及運用銳利的眼睛來觀察特質細部。使用鉛筆來速寫及完成作品有利於發展熟練度，之後將逐漸學得有用的經驗，以決定主題的形式，將此經驗顯示在作品中並運用巧思及配合適當的技法。

構圖和技法
Composition and technique

人物練習的範圍從傳統的裸像、獨特的速寫到複雜的群像表現，有時需要背景配置來襯托畫面。參考照片來描繪日常生活的主題是極重要的方法，而有些藝術家蒐集圖書館中的圖片，從雜誌、報紙上聚集不同的姿勢、動態、衣

肖像的組合　Setting up a portrait

造型的姿勢及光線關係著您想賦予肖像的心境及特徵，這種表現方式也伴隨著苦心經營的技法程度。如果僅僅是作線條、素描的表達，就無需花很長的時間做生動的光線效果；但是如果要做臉部調子描繪的研究，則需要強烈明確的光線來加強臉上孤線及凹陷的地方，雖然面貌上的陰影會造成變形的效果但無論色鉛筆是一種多麼巧妙的素材

，人像面貌上的明暗光線不可能和一個具表現性或特殊性的姿勢一樣重要。

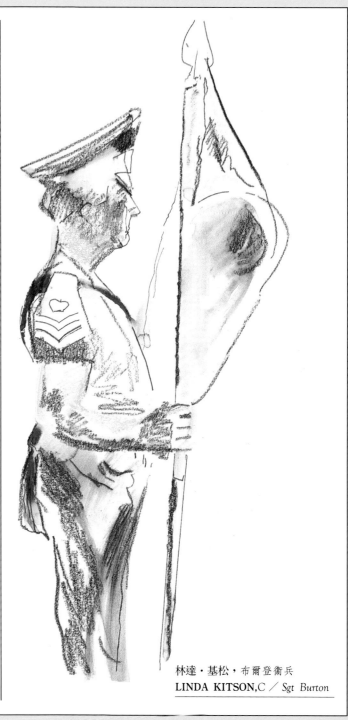

佩莫拉・維納斯，山上牧羊人
PAMELA VENUS,
Kurdish Shepherd on Mountain

林達・基松，布爾登衛兵
LINDA KITSON,C ∕ *Sgt Burton*

INDIVIDUALS

個體

描繪一個個體的畫並非一定要特別相似,而是要有獨具特色的姿態和手勢,觀賞者雖不知畫中人物是誰,但可認得畫家表達的真實度。

色鉛筆適用於各種人物畫,根據需要做速寫、細部描繪,或詮釋照片裏的圖像人物,畫面利用快速的線條層次或細膩的手法構成細節。鉛筆畫隨著畫法的變換,提供表面性質的多樣性,而結合不同種類的鉛筆質地更能獲得相當豐富的表面明暗濃淡的變化。

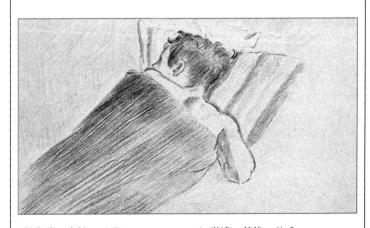

傑弗瑞・肯帕,睡著
JEFFREY CAMP, *Sleeping Figure*

畫單一個體的感覺特色並非全部來自臉部,姿態、體形、特徵等都是表現重點,而髮色、髮質也有助於整體感的建立。這些部分在此不尋常的人物畫顯得非常具有表現性。
● 輪廓描繪 *Contour drawing*
● 線影法 *Hatching*

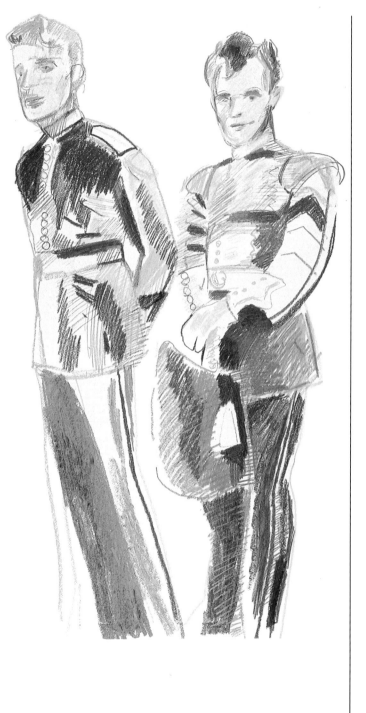

▶琳達・基松,鼓手
LINDA KITSON, *Drummers*

這獨樹一幟的畫法,是採用主題容貌的描寫及服裝強烈的線條和顏色形成。經由鉛筆和壓克力及油性粉彩的混合,表現出醒目的效果。
● 描繪成畫
Drawing into paint
● 線條筆法 *Linear marks*
● 混合鉛筆 *Mixing pencils*

馬克斯 · 坦包許，情侶
MAX TEN BOSCH, *Couple*

靈活的外形源於大膽使用的線
條筆法和明晰的色彩變化；創
出畫面動人的質感，表達出人
物外貌和情緒。整個畫面鉛筆
筆觸自由的揮灑和右邊臉部的
精細作法產生共鳴。而畫中暗
調子的線條是製圖鉛筆和色鉛
筆的黑灰色相互作用，產生的
微妙變化。

● 輪廓描繪　*Contour drawing*
● 線條筆法　*Linear marks*
● 線條質感　*Line qualities*
● 明暗法　　*Shading*

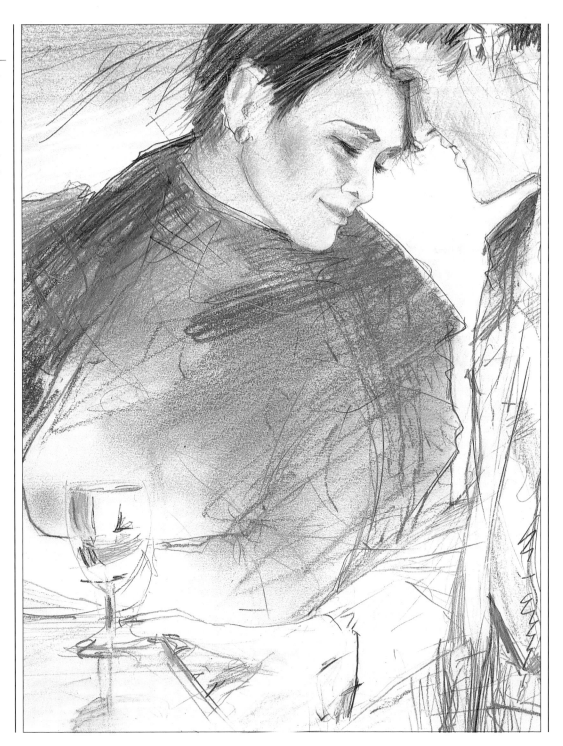

GROUPS

群體

任何大小人像組合都會形成有趣的動態畫面。形體交錯和並置所形成的複雜節奏和活力，是由人物真實及隱含未發的動作所造成，使畫面及組織上富變化。除了描繪外貌外，您也可描繪背景，一種介於共同目的、群體活動之間的人際關係。

這幾頁所提供的、不同的標題的大大小小群體範例中，它們的構圖技巧詮釋上差異很大，運動的章節部分（172－175頁）和環境部分（176－177）將更進一步顯示出，表現人像與環境背景間互動問題之解答。

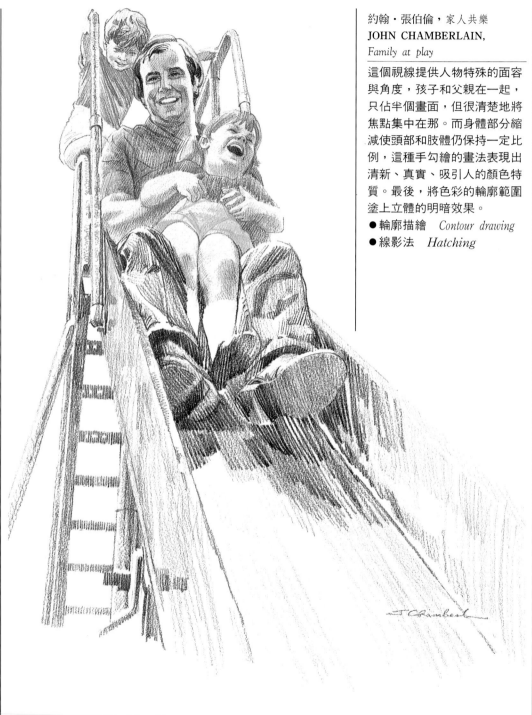

約翰·張伯倫，家人共樂
JOHN CHAMBERLAIN,
Family at play
這個視線提供人物特殊的面容與角度，孩子和父親在一起，只佔半個畫面，但很清楚地將焦點集中在那。而身體部分縮減使頭部和肢體仍保持一定比例，這種手勾繪的畫法表現出清新、真實、吸引人的顏色特質。最後，將色彩的輪廓範圍塗上立體的明暗效果。
● 輪廓描繪　*Contour drawing*
● 線影法　*Hatching*

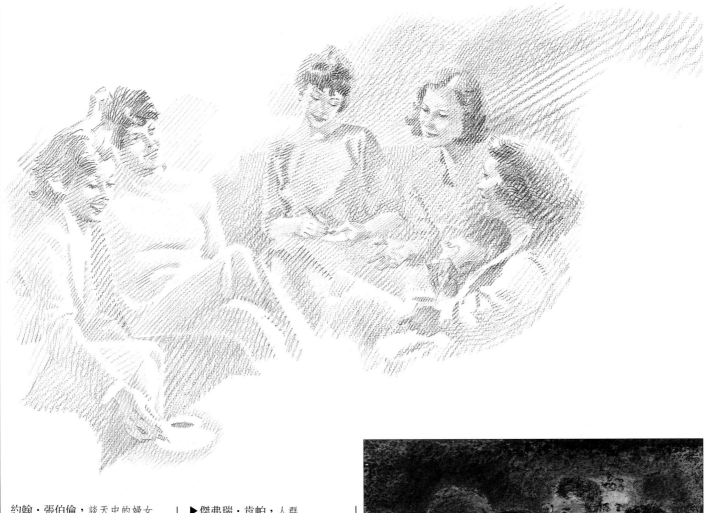

約翰・張伯倫，談天中的婦女
JOHN CHAMBERLAIN,
Women Talking

粗紋紙經由交叉的線影，使得
編繪的肌理更加零碎、粗糙。
所以，此畫看起來卻因白紙的
色澤而更增添光彩。顏色的直
接融合、手勾勒的外形形成身
體和頭部的特殊姿態，並加強
畫面的節奏感、流動性。
● 線影法　*Hatching*
● 紙紋效果
Paper grain effects

▶傑弗瑞・峇帕，人群
JEFFREY CAMP, *Figure Group*

先行刷出底面質感，並透過軟
質鉛筆的筆法，製作出紋理，
以製造一種顆粒狀、迷濛的效
果。整個畫面的架構中，留下
左手邊側面人像，使得這幅親
密的群像有了視點上的引導。
● 描繪成畫
Drawing into paint
● 肌理底面　*Textured grounds*

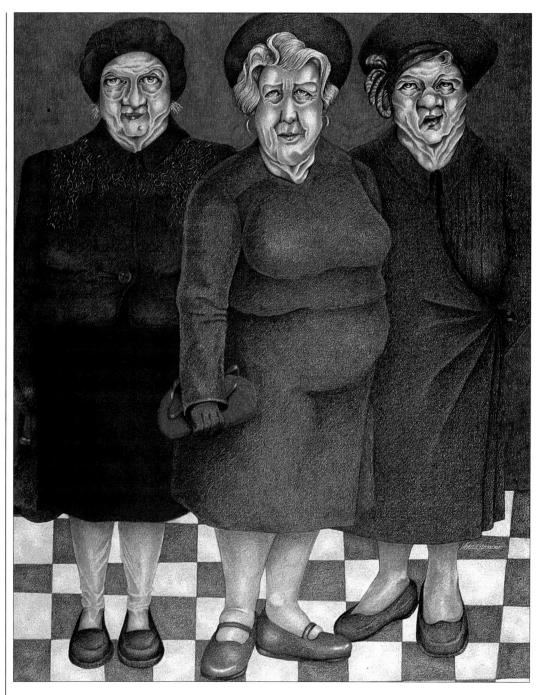

◀威拉・古諾，
1944 年班級：啦啦隊隊長
VERA CURNOW,
Class of 44 ： The Cheerleaders

此幅人像是生動的諷刺畫風格
，巨大的身體形狀使用相當厚
實的色彩表現出，然而因紙面
明顯凹紋，使得暗色衣服的部
分呈現出微小、細點的白色。
畫家利用此效果，變換鉛筆的
施力，表現調子的漸層濃淡，
而頭髮和衣服明晰的細部則做
出明暗線條。

● 漸層效果　*Gradations*
● 筆跡法　*Impressing*
● 舖色法　*Overlaying colours*

▶大衛・休金，跳舞
DAVID HUGGINS,*Dance*

由畫面可看出這是一幅有強烈
敘述脈絡作品。畫中人像大部
分是一對一對的；他們的姿態
表示出不同的「故事」及特別
的關係和共享舞廳氣氛的歡樂
氣息。畫家以簡潔的明暗塗繪
每個造型，並變化鉛筆筆法，
添加許多有趣的細部圖案和肌
理。

● 填色 *Filling in*
● 線條筆法　*Linear marks*
● 明暗法 *Shading*

166

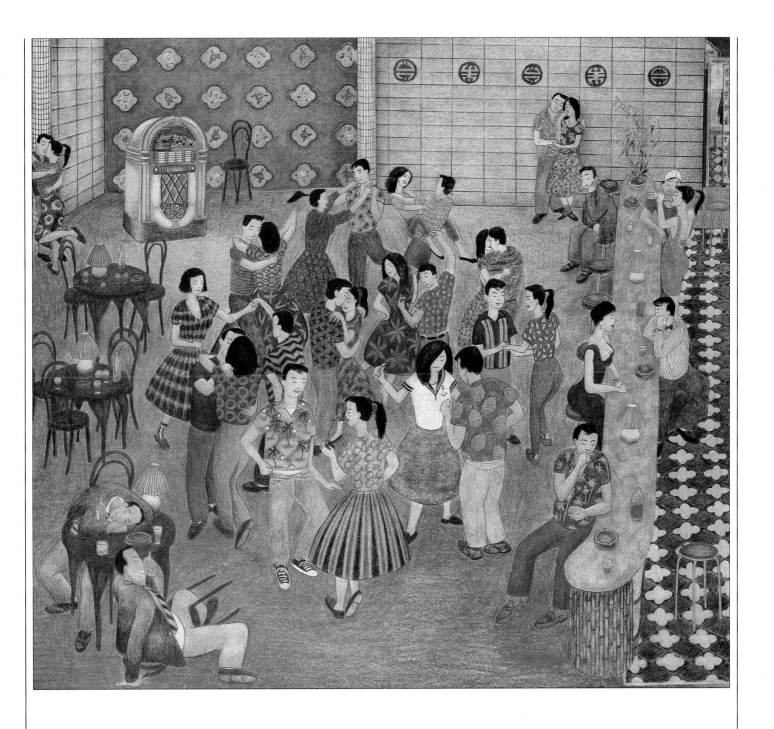

CHILDREN

兒童

兒童的特色必須仔細觀察描繪，使之具有兒童純真的氣息，其面目表情較大人少且不醒目，但卻是構成的部分。一般的典型是眉毛高、臉頰圓、皮膚光澤平滑而一致。而且頭卻在身體比例上佔大部分⑥。

除了兒童共同的特色外，長相與舉止也有許多特殊之處。眼神敏銳、活潑、富感情，服裝及髮型也是反應個性極佳的方法；另外，兒童的遊戲及配帶物也是提供構圖上視覺變化的材料。

兒童人體畫較困難，因為很難令他擺同樣的姿勢，而擺姿勢時無聊、不舒服也是造成困難的原因之一，不過可趁小孩專注的時候，悄悄素描，但很可能無法及時完成。使用照片來作畫是較好的方法，但最好是自己捕捉的畫面，而非隨便一拍。

大衛・梅林，素描
DAVID MELLING, *Drawing*

兒童的姿勢及濃淡漸層的混色特質，使主題構成一種寧靜的氣氛，層次雖然柔和，然而調子的強烈對比使整個畫面更具深度和張力。

● 混色法　*Blending*
● 漸層效果　*Gradations*
● 受光效果　*Highlights*

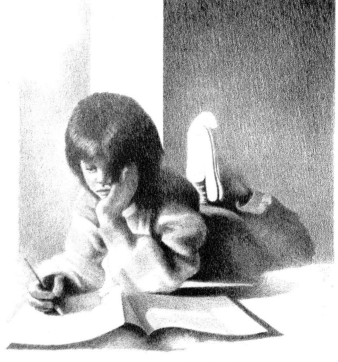

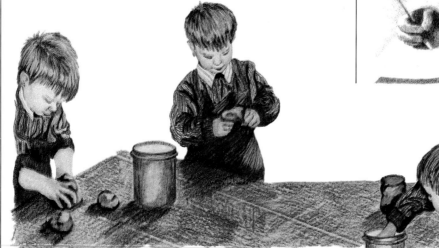

◀珍・安・歐奈爾，塑造模型
JEAN ANN O'NEILL, *Modelling*
此畫描繪不同階段的活動，每個階段，透過孩子的姿態及手勢，來捕捉其對工作的專注力，畫面顏色的安排有助於引導觀者去欣賞。

● 鋪色法 *Overlaying colours*
● 明暗法 *Shading*

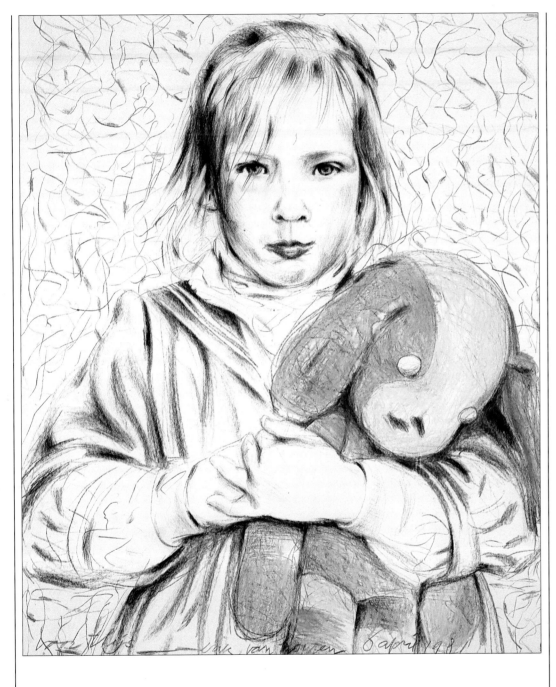

艾力克‧梵‧富坦，兒童作習
ERIK VAN HOUTEN, *Child Study*
一個直接面對畫者的姿態，表示需做正面表情的描繪，然而畫中女孩的心情卻給人難以揣摩的感覺，襯托的背景看起來脆弱、纖細，使觀者深覺，緊抱玩偶的女孩似乎需要朋友，因人像畫最重要的焦點在於明顯的特徵，所以用強烈的方式來表現眼神和嘴，而頭髮和皮膚也變化出非常生動的層次。畫中主題人物的單色特質與玩具明亮的色彩成一醒目的對比。

● 線條筆法 *Linear marks*
● 明暗法 *Shading*

LIFE STUDIES

寫生練習

藝術傳統的訓練是去適應各種不同的風格、技法及繪畫；畫裸體是做為認識形體比例及客觀研究的教材，然而對於表現人類主題的繪畫、藝術家和觀者都難以保持公正、客觀的態度。如果，您參加人體畫的課程，您會被要求在每堂課專注於形體和技巧上的不同面，

而單獨利用線條描繪人物外形，用中間色調的顏色描繪明暗面，讓顏色的用法成為人像資料的「密碼」（coding），這有助於視覺上的分析。並可條理系統地過濾，運用在其它主題如靜物畫或花瓶等等。寫生的素描作品其「生命力」（live）很重要，從照片上描繪的畫不是很有價值，因為它會扭曲成平面化形體。

如果找不到人擺姿勢，可在海灘上試試，首先可看到身體及四肢的部位；其次，可尋找做長時間姿勢的人們，例如日光浴。但選擇題材要小心，不要冒犯別人。

尤安‧烏葛羅，生活素描
EUAN UGLOW, *Life Drawing*
繪畫上，顏色並非只是裝飾或寫實用。它有結構上的功能，明確地界定出空間和形狀。此畫中，顏色有系統地畫，在人像的輪廓上、椅子和其它部位，所組成的結構：藍色畫在邊線與主題的某些部分；綠色勾出突出的形狀和影子部分；畫中人物則用深紅色表現出隱隱約約的弧線，中間調的紅色勾出其中間距離；橙色是較近的距離，黃色線條顯示出形體內細微、重要的輪廓線變化。
● 輪廓描繪 *Contour drawing*

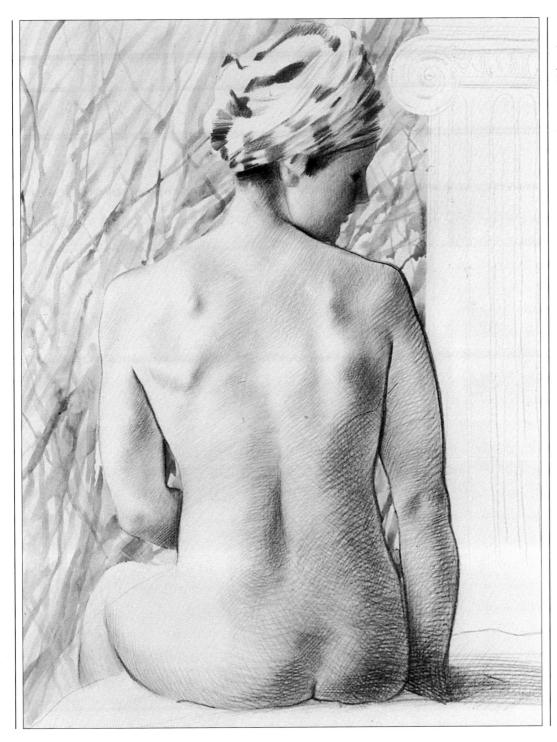

◀亞德連・喬治，包頭巾裸像
ADRIAN GEORGE,
Turbaned Nude

有一幅畫可直接作視覺上的參考，即古典畫「包頭巾的浴者」（*turbaned bather*）法國畫家安格爾（*Ingres 1780-1867*）⑦的作品人物坐姿雖改變了，但仍有些類似，二者都強調外形線條的平滑及人像身體凹凸的弧線。而背景的大理石乃藉由水彩筆法完成。

● 線影法　*Hatching*
● 線條質感　*Line qualities*

▲菲利普・蘇頓，坐著的裸像
PHILIP SUTTON, *Seated Nude*

與這裏其他範例清晰、明確的寫生練習相比較之下，此幅畫顯然是極不精準的。然而這自由的線條和形式色彩的結合，賦予畫中人物姿態一個意味深長的詮釋。

● 明暗法　*Shading*

運動

　　運動感附屬於人像姿勢中，透過技法及構圖上的安排，以強調或低調處理，這類的作品可表現成特殊的動力或連續移動的「靜態圖畫」（ *still picture* ）；藉由細節的描繪及清楚的焦點，形成一張把時間分割的圖畫。鉛筆筆觸的生動特性提高畫面的動感，而背景空間也可襯托出人物的運動效果。

　　富有動感的畫法有：流動、反覆的「線條質感」（ *line-qualities* ）有力的「線影法」（ *hatching* ），及色調柔和聚集的「混色法」（ *blending* ）。畫家們各自表現出不同的活力和運動，尋求人物畫不同的技法。可參考 154 頁動物運動的特色。

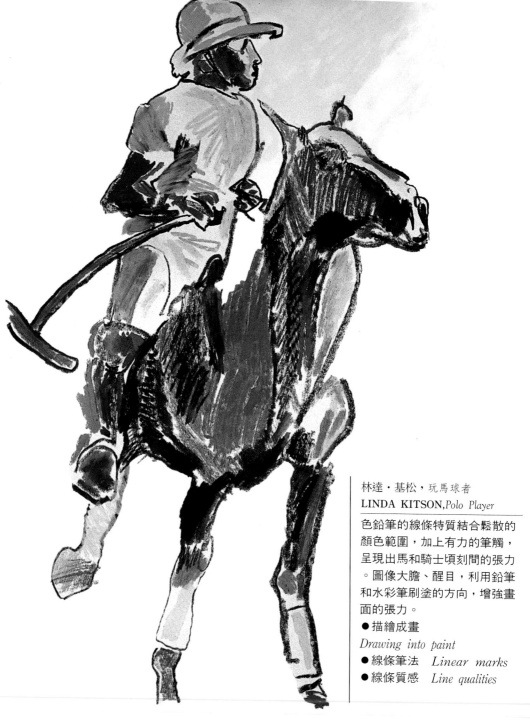

林達・基松，玩馬球者
LINDA KITSON, *Polo Player*
色鉛筆的線條特質結合鬆散的顏色範圍，加上有力的筆觸，呈現出馬和騎士頃刻間的張力。圖像大膽、醒目，利用鉛筆和水彩筆刷塗的方向，增強畫面的張力。
● 描繪成畫
Drawing into paint
● 線條筆法　*Linear marks*
● 線條質感　*Line qualities*

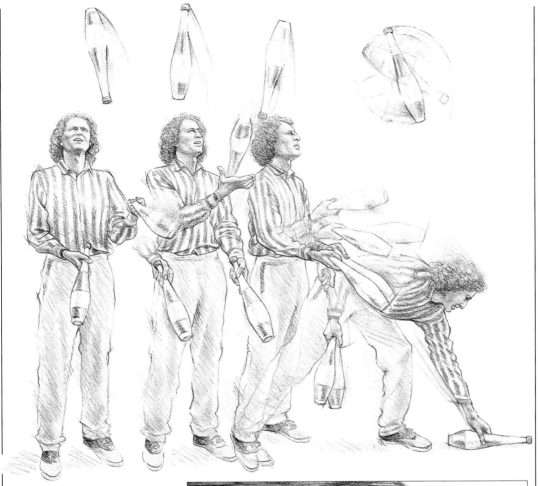

喬・丹尼斯，變戲法者
JO DENNIS, *Juggler*

此幅由單獨影像結合成一個運動的連續過程，極其有趣。每一段時間明確的外形色彩、圖解式的畫面和巧妙分離的人影，都使用具象的表現手法，傳達給觀賞者。畫中表現姿態部分的成功，乃靠巧手運用細部的變化、調子的深淺、迅速的速寫來完成。

● 輪廓描繪
Contour drawing
● 線條質感　*Line qualities*
● 明暗法　*Shading*

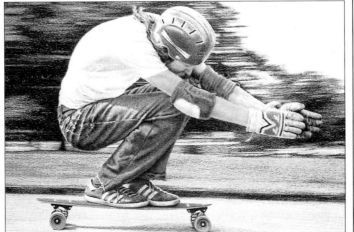

克麗絲・卓別曼，玩滑板者
CHRIS CHAPMAN,
Skateboarder

動態感經由模糊的背景與強烈明確的人像傳達出來。表現動態最重要的形勢，是靜與動之間顯而易見的對比。實際上，畫面這種真實的關係已被轉換了⑧，細微的濃淡和複雜的色彩，呈現出高度的寫實效果。

● 混色法　*Blending*
● 漸層效果　*Gradations*
● 明暗法　*Shading*

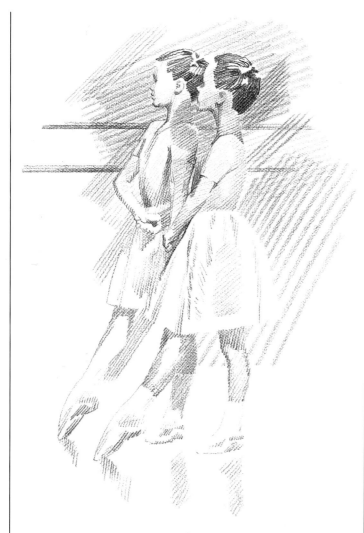

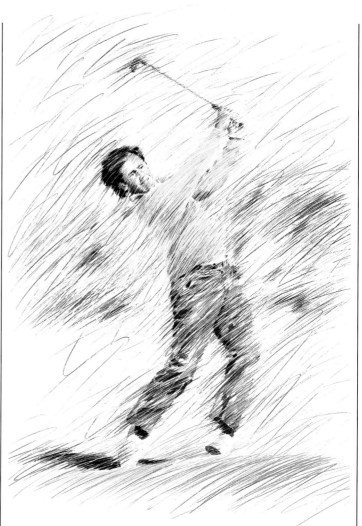

約翰・張伯倫，年輕舞者
JOHN CHAMBERLAIN,
Young Dancers

鉛筆線的強烈方向性和舞者即將往前的動作以及她們伸出的腿和墊起的足所形成的弧線相呼應著。冷、暖和中間色的細膩對比，使畫面具有空間的深度。

● 線影法　*Hatching*
● 紙紋效果
Paper grain effects

凱勒・馬勒蓋利，打高爾夫者
CARL MELEGARI, *Golfer*

生動的素描技法，強化了打高爾夫者其動作姿態的韻律感和手勢進行的方向性。選擇明亮的色調營造具象的畫面和氣氛，畫中鮮明的色彩乃因水溶性鉛筆加強的關係。

● 舖色法　*Overlaying colours*
● 溶劑　*Solvents*

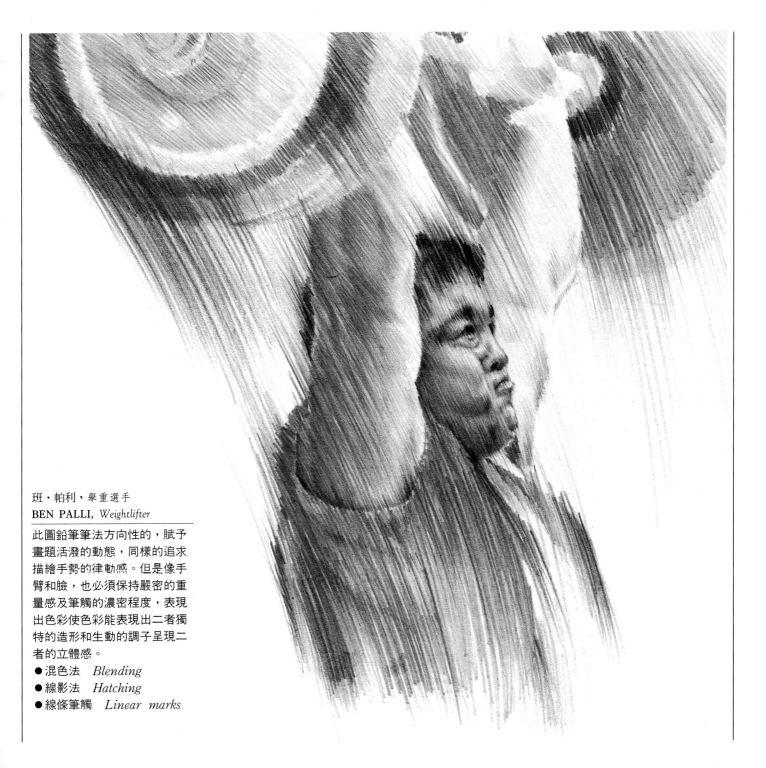

班‧帕利，舉重選手
BEN PALLI, *Weightlifter*

此圖鉛筆筆法方向性的，賦予
畫題活潑的動態，同樣的追求
描繪手勢的律動感。但是像手
臂和臉，也必須保持嚴密的重
量感及筆觸的濃密程度，表現
出色彩使色彩表現出二者獨
特的造形和生動的調子呈現二
者的立體感。

● 混色法　*Blending*
● 線影法　*Hatching*
● 線條筆觸　*Linear marks*

周遭環境

　　個體或群體的位置是人像構圖中重要的一環，而畫家所選用的畫法和風格表現，賦予人物姿態一種相聯性。雖然並不一定要作背景的細部刻劃，但要指出背景的特質，增加畫面的表現效果。空間的描繪可呈現出氣氛；一個擁擠的內部空間，可藉由具透視深度的視點選擇性的表現，或藉由表現光線、氣氛的技法來作簡化。並且可針對空間、體積以相關的距離利用精簡的方法表現出。只要運用幾條適當的線條便能夠顯示出房間的外形或戶外廣闊的空間。

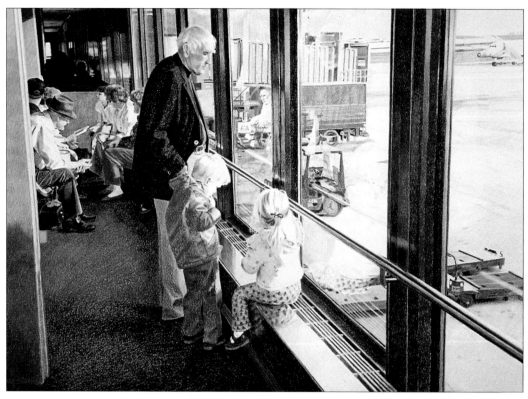

▲雪莉・里恩・歌雅・豆娣，鹽湖城國際機場
SHERI LYNN GOYER DOTY, *Saltlake International Airport*

此幅細膩描繪的畫面藉由畫法的一致性控制，將主題的各部分拉近。粗紋理的畫紙產生表面的趣味性，其具體的質地輔助畫面獨特肌理的表現。
● 明暗法 *Shading*
● 紙紋效果 *Paper grain effects*

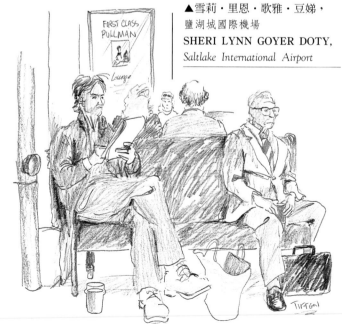

安德魯・迪芬，候車室
ANDREW TIFFEN, *Waiting Room*

鉛筆筆觸的大膽用法和畫面開放的外形，賦予主題生動性。強烈的色彩清楚地標示出不同的外形，不全塗滿顏色或混色。

● 線影法 *Hatching*
● 速寫 *Sketching*

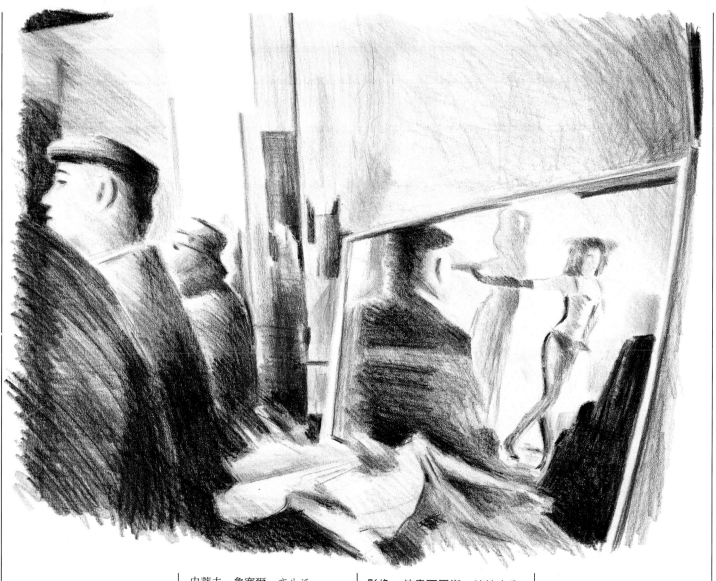

史蒂夫‧魯塞爾，夜生活
STEVE RUSSELL,*Nightlife*

立體的色塊和手繪之線條造成塗鴉筆觸，這兩種技法界定了畫面的形式輪廓。顏色重疊造成隨意的融合；以及濃淡漸層製作出明亮的氣氛效果。此畫的構想極佳，利用鏡子的反射影像，使畫面平衡。於鏡中畫進反射的人影，它們雖是主題，然而畫家却採取一種模糊、歪斜的描繪方式。

● 混色法 *Blending*
● 線影法 *Hatching*
● 舖色法
Overlaying colours

)和「線條筆法」(line marks)來強調表面和結構的性質。

大衛‧馬林，女士
DAVID MELLING, *Woman*
臉部表情和姿勢是此作品的真

正焦點；雖是單色調表現，但明暗變化中蘊藏著細膩的色彩效果，從暗色到中間色的深褐色到暖調的紅棕色，藉由筆畫方向和質感形成明晰的圖案紋理。
● 混色法　*Blending*
● 紙紋效果　*Paper grain effects*

人像畫表現

理想的人像畫表達出獨特的視覺記錄，人物的表情有很多種方法可表現，從構圖到技法等皆可善加利用。

選擇姿態時，先決定視覺角度是否全臉，一個正面的形勢，或具有神秘及淘氣感的略微轉身。而人物的外牙也可成為畫面的重點，將焦點放在頭部、臉部或身體某部位。

用色無需完全寫實，些微的差異能造成一股震撼力。例如暖色調的運用及皮膚上的冷調陰影，或是色調醒目的對比，皆可使色彩有更深的詮釋。

筆法的種類也助於表現人物特色；使用柔和的「明暗法」(*shading*)和「漸層效果」(*gradations*)可表達出像照片的真實感。或使用強而有力的線條的「線影法」(*hatching*

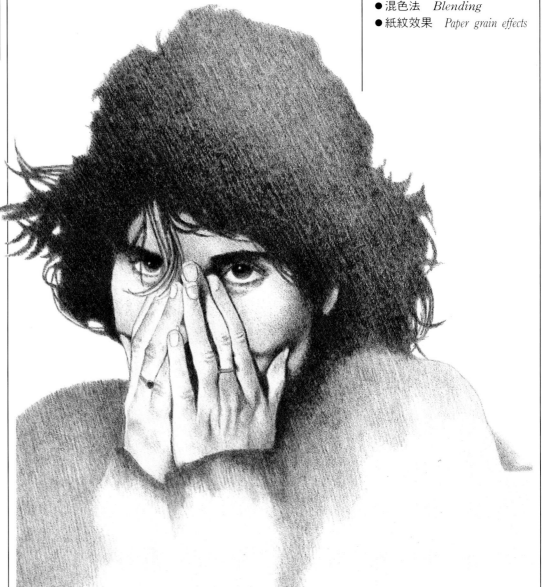

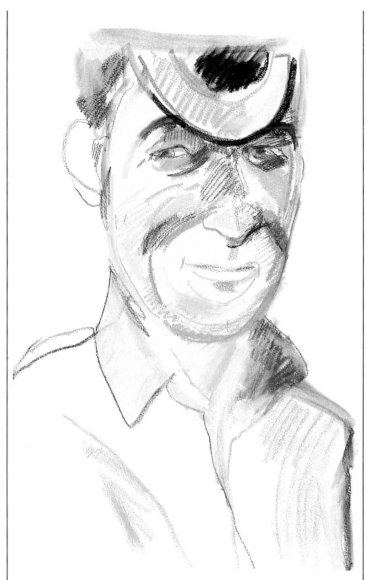

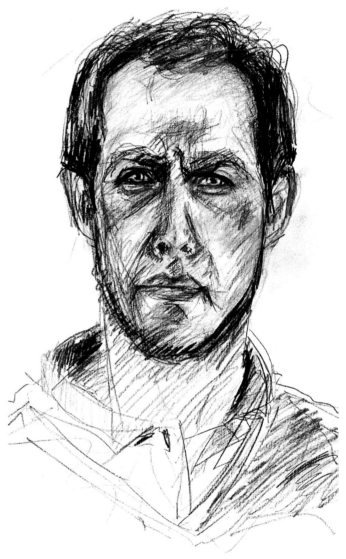

琳達・基松，軍人
LINDA KITSON,*Soldier*
畫面的色彩和表面質感促成極自然的人像表現，敏銳地捕捉住臉部模樣的特質，和獨特的風采。經由蠟筆畫出的線條粉彩塗出的厚實感，和水彩簡潔的筆觸，形成醒目的對比效果。

● 線影法　*Hatching*
● 混合鉛筆　*Mixing pencils*

約翰・泰奈德，自畫像
JOHN TOWNEND,*Self-portrait*
黑色與紅色的強烈對比，加上綠色暗面的互補差異，更加使畫面生動，強烈地表現人物臉部的炯炯有神及其心境。主要是持用活潑的鉛筆線條，編織整個畫面的形成質感。

● 線條筆法　*Linear marks*
● 舖色法　*Overlaying colours*

特性練習

　　人像畫中人物的感覺的描繪是從細部處理及選擇建立起，並非表示繪畫風格一定得屬於寫實或精細，也可採用簡潔的輪廓來捕捉神韻，清楚地表達。此種主題的特色可說是透過臉部及姿態來表現，或利用服裝和宣傳品來對人物生活、職業加人註解。人物的年紀也是特性研究中重要的一環；不同的身體部位，如頭、肩的角度、面容的部位、皮膚和頭髮的質地、顏色等等也能可以顯不其生活性質（可參考「兒童畫法」 168 － 169 頁）

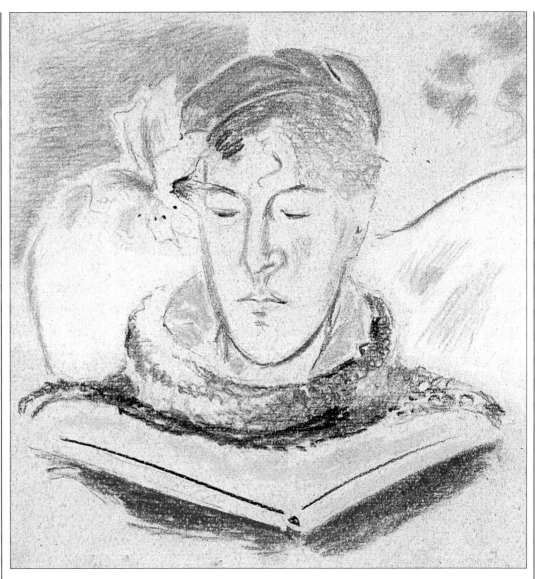

傑弗瑞・峕帕，閱讀者
JEFFREY CAMP, *Reader*

畫家利用精簡的方式描繪主題，只留下必要的輪廓線，並且增加帽子、毛衣及書本的細部描寫，來加深看畫者對人物的印象；另外，畫紙的背景顏色給予人像柔和協調的感覺。

● 底色　*Coloured grounds*
● 線條質感　*Line qualities*

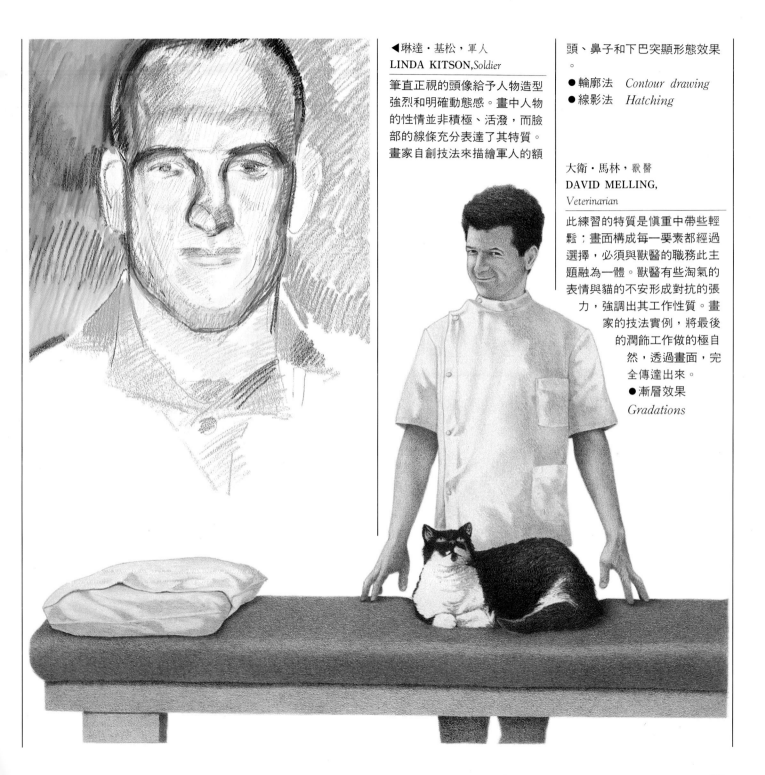

◀琳達‧基松，軍人
LINDA KITSON, *Soldier*

筆直正視的頭像給予人物造型強烈和明確動態感。畫中人物的性情並非積極、活潑，而臉部的線條充分表達了其特質。畫家自創技法來描繪軍人的額頭、鼻子和下巴突顯形態效果。

● 輪廓法　*Contour drawing*
● 線影法　*Hatching*

大衛‧馬林，獸醫
DAVID MELLING,
Veterinarian

此練習的特質是慎重中帶些輕鬆；畫面構成每一要素都經過選擇，必須與獸醫的職務此主題融為一體。獸醫有些淘氣的表情與貓的不安形成對抗的張力，強調出其工作性質。畫家的技法實例，將最後的潤飾工作做的極自然，透過畫面，完全傳達出來。

● 漸層效果
Gradations

FULL-LENGTH PORTRAITS

全身人像畫

全身的人像畫，主題人物的身體和服裝提供了描繪的細節，來降低臉部特色的重要性。此種以頭、臉部為焦點的表現典型，常會將畫中的模特兒畫的沒有情感；如此才能使視覺者注意其他細節。

構思一張全身人像畫時，試著揣摩如何幫助畫面氣氛的建立；通常，作畫者與畫面是同一視線，高、低視角便成為主、客之間特殊的張力。

最常拿來作畫的頭部影像，其角度為¾⑨而在全身人像畫中，身體姿勢也可加以配合表現。

另外，可選用戲劇性的前傾姿態或側身像，畫面不必一定要背景來襯托，可像示範的表現一樣，簡單地畫幾筆來平衡人物姿態作為背景點綴。

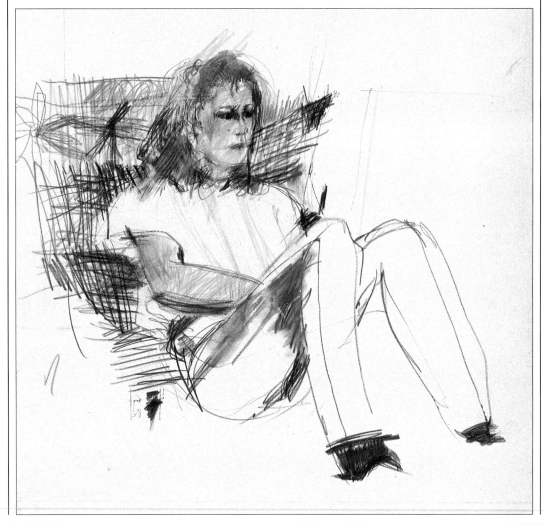

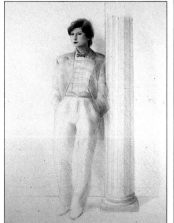

▲亞德連・喬治，站像
ADRIAN GEORGE,
Standing figure

透過畫面看見顏色用法，技法的巧妙控制及古典樣式的廊柱給人一股冷淨的效果。
● 線影法　*Hatching*

◀凱・宋・迪勒，
穿藍色牛仔褲的女孩
KAYE SONG TEALE,
Girl in Bule Jeans

人物的面容，姿勢蘊含著沮喪的氣氛，但鉛筆筆觸和色彩則表現得非常鮮明。
● 輪廓描繪　*Contour drawing*
● 線條筆法　*Linear marks*

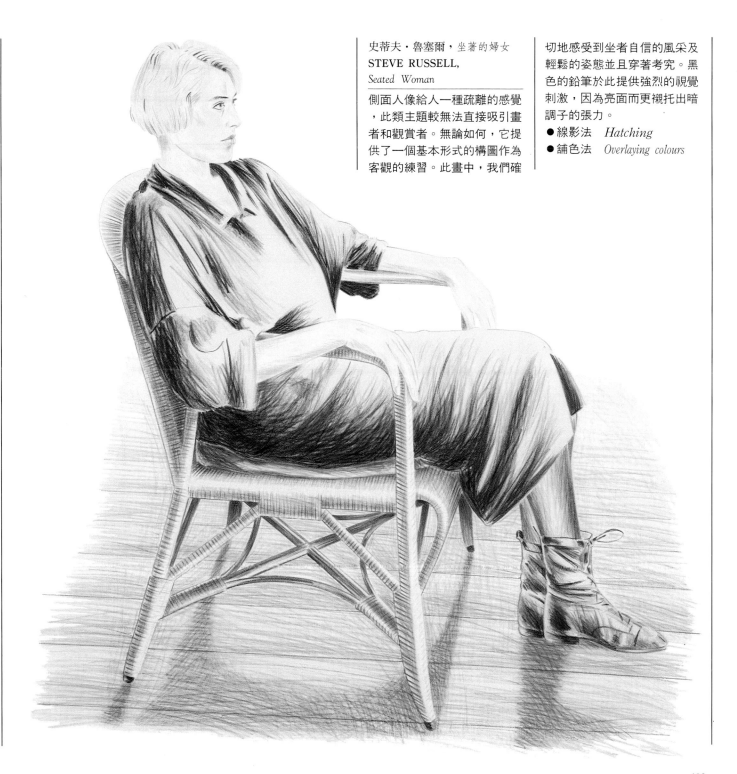

史蒂夫・魯塞爾，坐著的婦女
STEVE RUSSELL,
Seated Woman

側面人像給人一種疏離的感覺，此類主題較無法直接吸引畫者和觀賞者。無論如何，它提供了一個基本形式的構圖作為客觀的練習。此畫中，我們確切地感受到坐者自信的風采及輕鬆的姿態並且穿著考究。黑色的鉛筆於此提供強烈的視覺刺激，因為亮面而更襯托出暗調子的張力。

● 線影法 *Hatching*
● 舖色法 *Overlaying colours*

人物：
兩種畫法表現同樣主題
崔西・湯普森
TRACY THOMPSON

　　下面範例指出兩種不同方法表現的人物畫，畫家使用水溶性鉛筆來創作，此技法使她能適宜地運用鉛筆的乾、濕性，來展現不同的畫法。作畫時，將筆心在調色板沾水弄軟，使之轉變成一種類似水彩的『顏料』效果。

　　第一種畫法是自由的筆法運用，使畫面具有快速素描的自然律動感，第二種是以較厚的水彩紙畫成，強調鉛筆的特性。此二種不同的繪製過程，都賦予作品色彩深動的完成性畫作的效果。

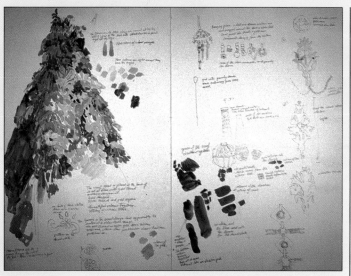

速寫本描繪
Sketchbook drawings
新娘頭飾的細節原本複製在畫家的速寫本中，利用水彩和鉛筆來作顏色的研究，及精緻裝飾各部分的線條記錄。

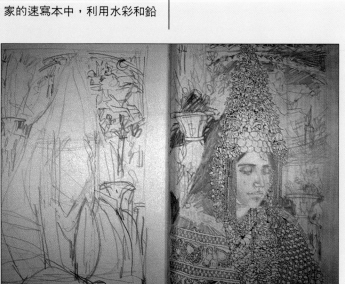

構圖　Working drawings
色鉛筆著色前，概略地使用鉛筆設計好整個構圖（見左圖）根據影像作明確的外形和圖案的描繪。（見右圖）

上色　Free colour drawing
1 人物畫的基本構成是線條和光線的明暗運用，畫家開始在圖像中畫出不改，並對頭飾部分，作細緻處理。

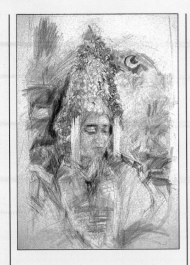

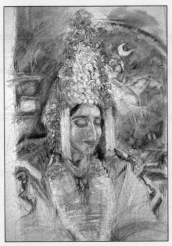

2 漸漸地將顏色填入整個圖像，逐步描繪出人物大致的外形。在某些地方，水溶性鉛筆適宜地輕輕刷上水，形成淡彩的效果。

4 在這最後的階段，顏色區域已大略界定好，自然地顯示出其複雜性。

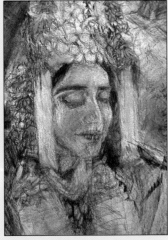

3 這個局部圖顯示筆觸的變化，乃藉由鉛筆的乾、濕性完成亮面的具體表現，並產生律動感。

5 重疊的顏色和鉛筆質感提供了豐富的表現肌理和調子的明暗。加強臉部和頭髮的造型。

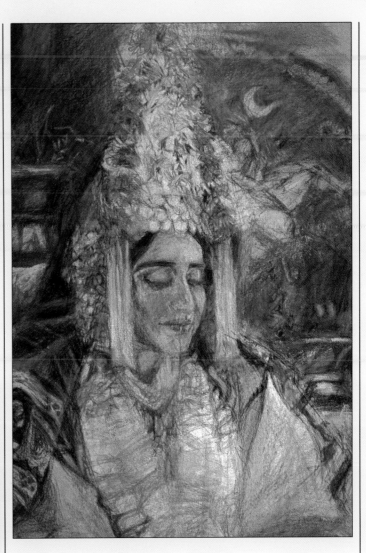

6 畫家藉由調子和色彩的變化，使其背景更深遠。雖然趣味性集中在人像但整個畫面卻呈現出生動、活潑的感覺，這是源於明暗的濃淡及筆觸、色彩等巧妙的結合。

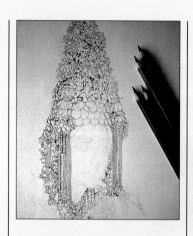

最後的描述　Final version

1 細部描繪意謂著寫實、精巧的著色效果。一開始，先用線條輕輕勾出構圖，再使用較深的顏色加重使其明顯。

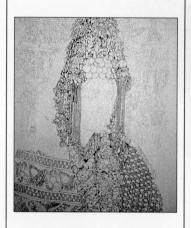

2 外形線顏色的變化需搭配其本身形狀的色彩，而色彩的對比性經常被使用，像紫色和橙色花形的搭配、綠色線條和玫瑰花瓣編成的粉紅色花環之搭配。

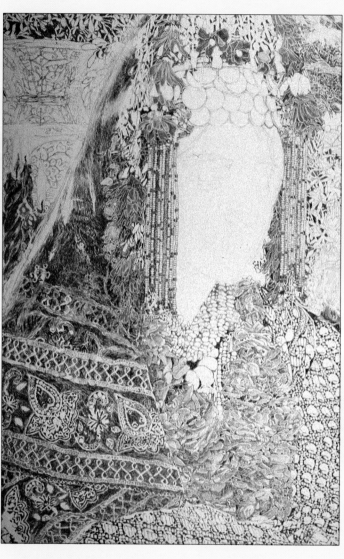

3 雖然線條可完全界定顏色的區域，但此圖中畫家在形狀內作濃淡漸層的色彩表現，製造出多樣的質感和複雜的圖樣。

4 細部更清楚的顯示如何掌握若干顏色、調子的漸層變化及暗面的表現和藍色的花紋織布如何輕妙地搭配紫、綠、粉紅等色。

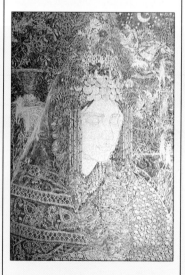

5 逐漸完成此繁雜的畫像。畫家變換鉛筆的技法，使用顏色的乾、濕性作精細的描寫，非常適合其複雜性的表現。

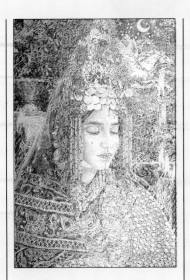

6 臉部先用水彩亮麗的顏色輕輕刷上一層，將邊緣的色鉛筆線條以水彩筆刷開，再以色鉛筆作出細膩的濃淡變化，加深調子。最後再使用削尖的筆作線條細部的精確描繪。

崔西‧湯普森，葉門新娘
TRACY THOMPSON,
Yemeni Bride

此幅作品最先是淡淡地勾出整個架構，再繪出充滿變化的顏色和亮面的圖案，所有微妙的處理都是為了精細描繪，這次使用了二種方法來達成亮面的效果：弄溼紙張後，用水彩筆刷上顏色或將鉛筆沾水變軟，產生不透明的「柔質混合物」（*paste*）表現在畫中。

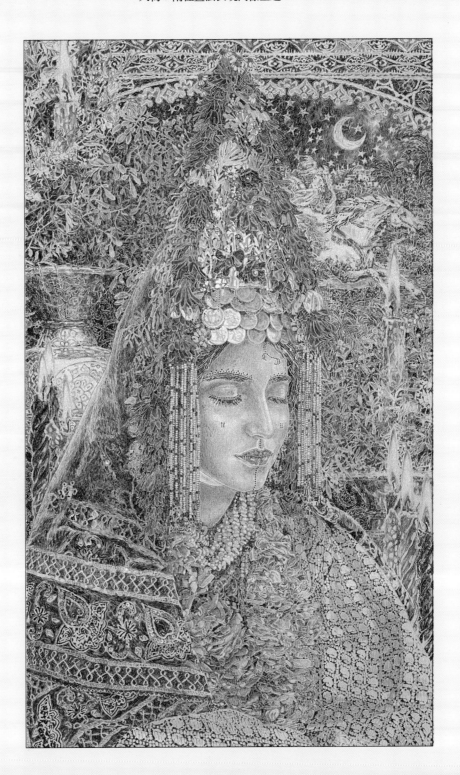

CREDITS

The author and Quarto would like to thank the following for their help with this publication and for permission to reproduce copyright material.

Title verso Chloë Cheese; **p7** Neville Graham; **p13** Mathilde Duffey, CPSA; **p23** *(above right)* Leslie Taylor, Eikon; **p27** Kaye Song Teale; **p35** Bill Nelson, CPSA; **p37** *(right)* Philip Stanton; **p41** *(below)* John Chamberlain; **p43** *(right)* Jo Dennis; **p61** *(above right)* Will Topley, *(below right)* Chris Chapman; **p63** John Chamberlain, Courtesy of The Royal Academy of Dance; **pp72/73** *(left)* Dyanne Locati, CPSA, *(right)* Linda Kitson; **p74** *(left)* Frank Auerbach, *(right)* John Townend; **p81** *(above right)* Barbara Schwemmer, CPSA; **p87** *(above right)* Sara Hayward; **p91** *(top)* Sara Hayward, *(below)* Kaye Song Teale; **p92** John Chamberlain; **p93** John Townend; **pp94/95** *(above left)* John Townend, *(below left)* Jeffrey Camp, *(right)* Mark Hudson; **pp96/97** *(left)* Adrian George, Francis Kyle Gallery, *(above right)* Steve Russell, *(below right)* Jo Dennis, David Holmes; **pp98/99** *(below left)* Jo Dennis, *(above left)* Helena Greene, *(above right)* John Townend, *(below right)* Carl Melegari; **pp100/101** *(left)* Mike Pease, CPSA, *(above right)* Laura Duis, CPSA, *(below right)* David Holmes; **pp102/103** *(far left)* Kay Song Teale, *(left)* Jean Ann O'Neill, *(above right)* Helena Greene, *(below right)* Sara Hayward; **pp104/105** *(left)* Michael Bishop, Folio, *(above right)* Ray Evans from *Learn to Paint Buildings* HarperCollins 1987, *(below right)* Chloë Cheese; **pp106/107** *(left)* Frank Auerbach, *(above right)* Ray Evans from *Sketching with Ray Evans* HarperCollins 1989, *(below right)* Luc van der Kooij, Artbox Amsterdam; **pp108-111** *(Demonstration)* John Townend; **p112** Carl Melegari; **p113** John Davis; **pp114/115** *(above left)* Sara Hayward, *(far left)* Sara Hayward, *(right)* Carl Melegari; **pp116/117** *(above left)* Helena Greene, *(below left)* Tess Stone, *(above right)* Jane Hughes, *(below right)* Jeanne Lachance, CPSA; **pp118/119** *(above left)* Sara Hayward, *(below left)* Barbara Edidin, CPSA, *(above right)* Carl Melegari, *(below right)* Sara Hayward; **pp120/121** *(above left)* Jean Ann O'Neill, *(below left)* Jean Ann O'Neill, *(right)* Jane Hughes; **pp122/123** *(far left)* Helena Greene, *(left)* Rita D. Ludden, CPSA, *(above right)* Helena Greene, *(below right)* Jane Strother; **pp124/125** *(left)* Chloë Cheese, *(right)* Jo Dennis, *(far right)* Philip Stanton; **pp126/127** *(left)* Tess Stone, *(right)* Jane Hughes, *(far right)* Chloë Cheese; **pp128/129** *(left)* Chloë Cheese, *(above right)* Barbara Edidin, CPSA, *(below right)* Sara Hayward; **p130** *(left)* Chloë Cheese, *(right)* Rita D. Ludden, CPSA, *(far right)* Jane Strother; **pp132/133** *(left)* John Davis, Folio, *(above right)* Philip Stanton, *(right)* Helena Greene, *(below right)* Jane Strother; **p137** *(Demonstration)* Stuart Robinson; **p138** Angela Morgan; **p139** Julia Cobbold; **pp140/141** *(left)* Tracy Thompson, *(above right)* Michele Brokaw, CPSA, *(below right)* Helena Greene; **pp142/143** *(far left)* Steve Taylor, *(left)* Steve Taylor, *(right)* Dyanne Locati, CPSA; **pp144/145** *(far left)* Gary Greene, CPSA, *(left)* Angela Morgan, *(right)* Angela Morgan; **pp146/147** *(left)* Helena Greene, *(right)* Jane Strother, *(far right)* Helena Greene; **pp148/149** *(left)* Patti McQuillan, CPSA, *(right)* Tracy Thompson; **pp150/151** *(above left)* Laura Duis, CPSA, *(below left)* Don Pearson, CPSA, *(right)* Kees de Kiefte, Artbox Amsterdam; **pp152/153** *(left)* Carl Melegari, *(right)* Michele Brokaw, CPSA, *(far right)* Carolyn Rochelle, CPSA; **pp154/155** *(left)* Steve Taylor, *(right)* Frank de Brouwer, Artbox Amsterdam; **pp156-159** *(Demonstration)* Jane Stother; **p160** John Chamberlain; **p161** *(left)* Pamela Venus, *(right)* Linda Kitson; **pp162/163** *(far left)* Jeffrey Camp, *(left)* Linda Kitson, *(right)* Max Ten Bosch, Artbox Amsterdam; **pp164/165** *(left)* John Chamberlain, *(above right)* John Chamberlain, *(below right)* Jeffrey Camp; **pp166/167** *(left)* Vera Curnow, CPSA, *(right)* David Huggins; **pp168/169** *(above left)* David Melling, *(below left)* Jean Ann O'Neill, *(right)* Erik van Houten, Artbox Amsterdam; **pp170/171** *(left)* Euan Uglow, *(right)* Adrian George, Francis Kyle Gallery, *(far right)* Phillip Sutton; **pp172/173** *(left)* Linda Kitson, *(above right)* Jo Dennis, *(below right)* Chris Chapman; **pp174/175** *(far left)* John Chamberlain, Courtesy of The Royal Academy of Dance, *(left)* Carl Melegari, *(right)* Ben Palli, Artbox Amsterdam; **pp176/177** *(above left)* Sheri Lynn Doty, CPSA, *(below left)* Andrew Tiffen, *(right)* Steve Russell; **pp178/179** *(left)* David Melling, *(right)* Linda Kitson, *(far right)* John Townend; **pp180/181** *(left)* Jeffrey Camp, *(right)* Linda Kitson, *(far right)* David Melling; **pp182/183** *(far left)* Kaye Song Teale, *(left)* Adrian George, Francis Kyle Gallery, *(right)* Steve Russell; **pp184-187** *(Demonstration)* Tracy Thompson, Faber-Castell/R.C.A.

Special thanks to the artists who did demonstrations: Judy Martin, George Cayford, Marianne Padiña, Jane Strother, John Townend, Tracy Thompson and Stuart Robinson.

Every effort has been made to trace and acknowledge all copyright holders. Quarto would like to apologize if any omissions have been made.

注釋

① chalky leads 是一種碳質 " 白堊 " 所製成的粉筆。

② 所謂量感 Volume 指的是畫中物體所表現的重量感覺。

③ 黑色平行線或交錯線條會使眼睛產生一種正常的幻覺，自然地會調合而成中間色，色彩也會有些種情況發生。

④ 合稱為消極性 negative，是因作畫通常是 " 加法 " 或 " 保留 " 來完成，而刮除法是一種 " 減法 " 的作畫方式，所以稱為消極性效果。

⑤ 絹印版畫 Silkscreen 是版畫之一種，現今的網目印刷術不再只用絹絲，而採用質地堅韌，有隙縫的化學纖維來製版。

⑥ 成人的比例是頭與身體1比7，而兒童則1：4左右不等。

⑦ 安格爾・冉・奧居斯特・多明尼克Ingres,Jean Auguste Dominique 為法國畫家，其畫像特別強調側面輪廓的曲折線條。

⑧ 通常我們看到人運動，是背景不動，而人卻因動作而模糊，本篇此種畫面可能藉由攝影的快速捕捉，才能任背景有速度的效果，因而稱為轉換其之間的關係。

⑨ 指的是臉部稍稍側成一個角度，而不是直接面對作畫者，因為這樣的人物面孔較容易表現立體感。